태평양 물로 빚은

이승만의 시

태평양 물로 빚은

이승만의 시

이종찬 정서 번역

정신이 살아 있는 출판

청미디어
CHEONG MEDIA

감사의 글

先考, 우남(雩南) 이승만 박사님의 한시를 출판하게 된 것에 대하여 감사와 축하의 말씀 드립니다.

선고께서는 조선시대에 태어나 과거시험 준비를 하시다가 배재학당에서 신학문을 배우신 분입니다. 청년시절 개화운동에 앞장섰던 분으로 한성감옥에서 5년 7개월간 영어囹圄의 몸으로 독립정신을 저술하고 체역집을 번역하는 등 학문과 글을 게을리 하지 않았습니다.

미국으로 건너가 조지워싱턴대, 하버드대, 프린스턴대에서 학사·석사·박사 학위를 이수했고 상해임시정부 초대 대통령으로 취임하는 등 독립운동에 전념하면서 워싱턴타임지를 비롯, 미국 언론을 통해 우리나라를 알리며 자유 민주주의에 대한 확고한 신념을 한 순간도 잊은 적이 없는 분이셨습니다.

그리고 73세에 자유 대한민국을 건국하여 초대 대통령으로 취임한지 2년이 안된 1950년 6월 25일, 북한의 무력남침으로 인해 하마터면 공산세력에게 빼앗길 뻔 했던 대한민국을 구하여 오늘의 발전된 국가가 있게 한 초석을 다지신 분입니다. 1960년 4·19 민주운동이 일어나자 스스로 자리에서 내려와 하와이로 가신 후 끝내 그리운 고국 땅을 밟지 못한 채 90년을 일기로 서거하셨습니다.

그렇게 봉건주의 시대와 자유 민주주의시대의 지도자로 살아오시는 동안 선고께서는 당신의 생각과 정신을 시(詩)와 서(書)로 남겨 놓았습니다.

이 책에 수록된 시 중에 이, 벼룩, 쥐 등을 서사한 부분을 읽다보면 선고께서 한성감옥에서 그 미물들과 마음으로 대화하며 정신을 가다듬었음을 알았고 독립운동의 어려움을 시로 표현한 부분에서는 선고의 독립정신과 당시의 어려움이 어떠했나를 알 수 있기에 가슴이 저려 옴을 느꼈습니다.

이렇게 선고가 살아온 90년을 말하고 있는 내용의 시(詩)를 모아 책으로 펴내서 후대에게 전달하고 알리는 것이 저의 도리인 줄 잘 알지만 실행에 옮기지 못했던 것이 늘 죄스러운 마음이었습니다.

그런데 이종찬 교수님께서 수 년 간에 걸쳐 선고의 글과 시를 정서하고 해석하여 한 권의 책으로 발행하신다는 것이 얼마나 감사한 일인지 모르겠습니다.

또한 선고의 저서 모두를 현대문으로 발행한 도서출판 청미디어 신동설대표께서 발행하였다는 것은 더욱 뜻 깊은 일이며 우남 이승만박사 탄신148주년을 맞아 세상에 내놓는 것이 매우 경사스럽고 아들인 제가 이루지 못했던 것에 깊은 감사를 올립니다.

아무쪼록 이 책이 많이 읽혀져 우남 이승만 박사가 자유대한민국 건국의 아버지로 모든 국민의 가슴에 각인되시길 간절히 기도드립니다.

2023년 3월 26일
建國大統領 雩南 李承晚博士 탄신 148년 날에
이화장에서 이인수

이상과 현실에 거리 없는 시인
-머리말과 해제를 대신하여-

본 역시집은 우남(雩南) 이승만(李承晩, 1875~1965)의 시를 번역한 것이다. 원집은 1899년 고종을 퇴출시키려 했다는 죄명으로 경무청에 구금되었다가 1904년 특사로 방면되기까지의 옥중에서의 지음과, 그 후 미국으로의 망명과 상해 임시정부와의 왕래시 정황을 상해시집이라 한 것을 상하권으로 편집하여 1961년에 출판한 체역집(替易集)과, 광복된 후 조국으로 돌아와 정계에서 은퇴하기 직전까지의 여러 편의 시를 대한민국 공보실에서 1959년에 출간한 우남시선(雩南詩選)을 저본으로 하여 주제별로 임의 편집한 것이다.

체제는 활자화한 원시를 싣고 번역을 하되, 되도록 원뜻에 충실히 하려고 직역에 가까운 문체를 택하였고, 원작자의 기록이 당시의 서사체인 모필(毛筆)을 연상하도록 역자의 졸필로 정사하여 대조하도록 하였다. 시공이 달라진 오늘에 있어서라도 고전을 고전답게 감상해 보자는 소박한 의도이니 독자의 온정적 이해를 바란다.

작자 우남 이승만 박사의 소개는 초대 대통령으로서 이미 공과(功過)의 세평이 이루어졌다고 생각되어 생략하기로 한다. 다만 시의 감상을 위하여 주제적 내용을 간략하게 살피는 것으로 제한하려 한다.

1. 애민 애족으로 젊은 날의 옥고

24세의 약관의 나이로 나라를 걱정하다 구금된 몸이 되었으니 그 의지를 풀 곳은 시적 언어일 수밖에 없으리라.

일생의 가슴 바다는 불평스러움으로 울어
비가 내려치고 바람 부니 물결 쉬이 놀란다
우리의 학 요원한 회포는 구름이 만 리 이고
숲새의 외로운 꿈은 달이 삼경의 한밤이네
상자 속 책과 친구 되어 행장만이 무겁고
갑 속의 칼은 마음 알아 생명도 가벼워
세상살이 황금이야 가는 곳마다 있거늘
빈한함이 어찌 경영하는 일 그르칠 수 있나.

옥중에서의 감회[牢中所懷](24, 본문페이지-이하동일)란 시이다. 약관의 나이로 나라를 바로잡아 보려다 감옥에 갇혀 있는 울분이기에 바다 같은 불평으로 세상을 울리려는 자세로 출발한다. 몸이 얽매여 새장 안의 새 같은 신세이지만 숲 속의 새처럼 한밤중의 달빛에는 꿈이 가득하다. 서책으로 친구삼은 행장이야 무겁지만 마음 속의 지성의 칼은 생명도 가벼이 여길 수 있는 의지의 청년이다. 지금 가난으로 잘못된 경영일지는 몰라도 재물로 이루어지는 세상사쯤이야 신경 쓸 일 아니다. 그러기에 옥고의 생활이 아닌 옥중의 상황을 읊을 때에는 그저 담담히 받아들이고 있다.

계절은 한식도 아닌데 불은 항상 금해 있고
긴긴 밤 고금의 일 익히려 해도 인연이 없구나.
고향 소식은 항상 소문 편에나 들을 수 있고
순찰하는 등불은 때때로 냉기와 함께 침입해
강과 산의 자연은 다만 일상적 꿈에나 붙이고
하늘땅도 이 감개로운 심정을 용납 못하네
종일토록 문 닫고 있으니 세속 일은 막혀
서울 장안에서 이 누대가 제일 깊은 곳이네.

뇌중정황[牢中情況](27)이란 시이다. 아무리 옥중이라 하지만 생각하기에 따라서는 서울 장안의 제일 좋은 집일 수도 있다. 끝 련의 "종일토록 문 닫고 있으니 세속 일은 막혀 서울 장안에서 이 누대가 제일 깊은 곳이네."라 했으니 아무리 어려운 환경이 되더라도 마음가짐에 따라 극락 지옥을 오고 간다. 하늘땅인 넓은 공간이라도 이 감개로운 마음은

용납할 수 없지만, 마음가짐에 따라서는 있는 그대로의 강산이 일상의 평범한 일일 뿐이다. 이런 심정이기에 저무는 한 해의 끝도 담담하게 넘기고 있다.

회포 이야기로 밤마다 새벽 닭 울음까지 가니
문득 흐르는 세월 느껴 옛 집이 생각나는구나
사람이 겨울잠의 벌레와 깊이 굴에서 처해 있고
한 해는 흐르는 물을 따라 급히 시내로 지나가네
섣달 매화에 술이 익으니 어버이 공양이 생각나고
새 솜옷이 오니 아내 보고 싶음에 그리다
손곱아 헤아리니 올 겨울도 열흘쯤 남았으니
삼년을 마구간의 준마는 매인 발굽으로 한가해.

옥중세모(獄中歲暮)(32)란 시이다. 옥중의 신세이니 겨우살이로 잠든 벌레와 다를 것이 없다하는 "사람이 겨울잠의 벌레와 깊이 굴에서 처해 있고"라 하거나, 그래도 가는 세월은 시냇물보다 빠르다는 "한 해는 흐르는 물을 따라 급히 시내로 지나 가네"라 하는 등은 옥중생활의 담담함이요, 이어서 감회어린 "섣달 매화에 술이 익으니 어버이 공양이 생각나고 새 솜옷이 오니 아내 보고 싶음에 그리다"라 함은 순수한 인간 정서를 여실히 보여준다. 설중매를 보고 저 매실이 익어 술이 되면 어버이에게 봉양할 수도 있다거나, 부쳐 온 솜옷에서 아내의 따뜻한 연정을 느끼는 것은 시공의 한계가 없는 인간 본연의 정서이다. 시란 이런 인간적 기본 정서를 여실하게 보이는 문학 장르기 이닌기. 여기서 다시 한 번 우남선생의 시인적 안목을 보게 된다. 다시 좀 더 나아가 군친(君親)에 거리 없는 정치적 청년을 살펴보자.

두어 폭의 편지 중에 붓이 두 자루 있어
은혜 느낀 눈물 있어 서신 받드는 이 때
기르신 정 교훈 잊어 공양에 술이 없고
헌수 자리 정성 모자라 시로써 기립니다
옥에 매었으나 죄는 가벼우니 하늘의 살핌이고
임금 보답에 의리가 중하니 효는 생각 어려워
올해는 비록 색동옷으로 모시지를 못하오나
오직 따뜻한 봄이 머지 않았음이 다행이네요.

어버이 위로[慰親](34)란 시이다. 어버이의 위로라는 시이지만 임금을 함께 그리는 것으로 볼수도 있겠다. 첫 구의 "붓이 두 자루[筆二枝]"가 어쩌면 어버이와 임금이라는 암시라 보여 지기도 하기 때문이다. 그러기에 "옥에 매였으나 죄는 가벼우니 하늘의 살핌이고 임금 보답에 의리가 중하니 효는 생각 어려워"라 하여 군친을 동일 선상에서 사모한 것이 아닌가. 몇 번의 감형이 있었다 하니, 다음의 시는 그러한 은전에 대한 감회가 아닌가 여겨진다. 군왕의 조서를 받고[奉恩詔](30)라 한 시이다.

조서를 받들어 은혜 감동해 황제 궁을 생각하니
경사로운 날 즐겁고 즐겁게 백성과 함께하다
온갖 관료의 축하 손님은 황금문 북쪽이고
일 만 나라의 귀빈 자리는 백옥 층계 동쪽
은택이 빈한한 이에게도 두루해 상서 날이 오고
임금 교화 보잘것없는 이에게도 미치는 인자한 국풍
혹독한 추위의 감옥 안에도 구휼함이 많으니
자식처럼 보호하는 임금 걱정 네 가지 고독에 있네요

온갖 관료의 축하 일만 나라의 귀빈이라는 말로 보아 국가적 경사가 있어 감형의 특사가 있지 않았나 생각되는 작품이다. "임금 교화 보잘것없는 이에게도 미치는"이라는 보잘 것 없는 이의 원문은 "화균랑유(化均稂莠)"이니, 랑유는 곡식과 같이 자라지만 곡식에 해를 입히는 가라지풀을 말한다. 그러니 이와 같은 보잘 것 없는 백성에게도 은혜가 이른다는 고마움이다. 다음은 옥중생활을 여실하게 그린 작품이다.

채소 국 맑기가 비 갠 연못 같은데
균등히 나눠 쌍쌍이 서쪽 남쪽으로 나눈다
소반 아니어도 오히려 배부르고 자리 항상 젖고
반 잔이라도 주림에 다다라 씀바귀라도 더욱 좋다
거칠게 씹어도 소금기 없으니 조린 바닷물 생각하고
모래를 뒤적여도 옥 같으니 남전 밭 갈기 기억되네
얼굴 가득한 부황기로 사람마다 하는 말은
추하고 거친 것 가릴 것 없이 하루 세 끼 원한다.

9

관식[官食](25)이란 시이다. 전편이 옥중의 음식을 보이듯이 읊었다. 국이 연못 같다거나, 씀바귀라도 좋다거나 하면서 못 먹어 부은 부황기의 얼굴이라도 하루 세끼만 이어지기 바란다는 끝구의 결론은 처참함의 절창이라 하겠다. 옥중에서의 애절함의 절창은 다음 시인 것 같다.

> 은혜 물결은 홀로 마른 물고기에 미치지 않아
> 돌아가 누움이 오히려 옥살이보다 평안할 것이네
> 죽으면 반드시 황천 누대에서 친구 만나기 쉽고
> 살아도 오히려 저 세상의 어버이 보기 드문 것을
> 몸 뒤의 옛 이름은 법률 안건으로 남아 있고
> 손 안에 남은 것이란 집에서 온 편지가 있네
> 나라의 경사로 올해에는 특사 은전 많을 텐데
> 슬프구나, 그대 끝내 금고로 죄 오히려 남다니.

병사한 죄수 가련해[憐靑衣病斃](41)란 시이다. 옥중에서 병사한 이를 애도하는 시이다. 은전의 특사가 있을 것인데 병으로 죽은 죄수의 안타까움인데 애절함이 넘쳐나 읽는 이에게 슬픔을 되새기게 한다. 죽은 물고기에 은전이 미치지 못함이 안타깝다 면서 그래도 돌아가 눕는 것이 옥살이보다 낫다 했다. 그 이유가 황천에 있는 친구를 만나거나 어버이를 뵙는 것이 쉽다는 위로의 역설은 놀라운 시인적 감회이다. 다음 연의 "몸 뒤의 옛 이름은 법률 안건으로 남아 있고 손 안에 남은 것이란 집에서 온 편지가 있네."라 함이니, 끝구절의 "슬프구나 그대 끝내 금고의 죄로 오히려 남다니"라 함은 범죄자라는 이름으로 남을 기록을 너무도 안타까이 본 현실성이다.

2. 태평양을 오가며 넓힌 국제적 안목

1904년 29세의 나이에 대한제국의 밀사로 미국에 간 이후 나라를 잃어 그 잃은 나라를 다시 세우려는 열망으로 태평양을 오가며 국제적 안목을 키운 정치가의 흔적이 여러 편의 시로 곳곳에 남아 있다.

> 석 자의 칼 뉘 손에 있어서
> 나의 구곡간장을 도려내나

대장부의 하 없는 한을
　　태평양 물에다 다 씻어 버리리.

　우연히 읊음[偶吟](209)이란 시이다. 답답한 심정을 이 드넓은 태평양의 물로 씻어내려는 결연한 의지를 너무도 간결하게 읊었다. 나의 좁은 소견을 더 끝없는 태평양의 물로 씻겠다 했으니 이제는 나라 안의 좁은 회포가 아니라, 나라 밖 끝을 헤아릴 수 없는 세상을 경륜해야 할 포부임을 밝힌 것이다. 이런 포부를 키우기 위하여 바다로 하늘로 오가는 시간을 찰나로 표현된 시가 있어 들어 본다.

　　6만 리 여행길을 앉아서 오가는데
　　다만 44 시간을 소요하다니
　　1만 6천 척의 공중에 떠 있으니
　　위로는 구름 없고 아래에 산도 없어.

　미국 여행할 때[在美旅行時卽事](221)이다. 6 만 여리를 오가는데, 44시간 밖에 소요되지 않는다는 시간적 단축이나, 하늘 위의 1만 6천 척이라는 공간을 손바닥 위에서 그리듯이 하는 서술의 사실은 의도적으로 쓰는 작시의 수사가 아니라, 순간적으로 토로하는 일언반구의 이야기 같다. 이런 시적 수사는 바로 무한한 시간이나 공간을 직접 드나들며 길러진 안목의 소생이 아닌가 하는 생각을 갖게 한다.
　태평양을 오가며 겪은 주중즉사(舟中卽事)(212)는 나라 없는 망명 정객의 고단함을 여실하게 보여 주는 사실저 작품이다.

　　뱃사람이 나에게 어느 나라 사람이냐 묻기에
　　짐짓 중국 사람으로 나라 떠난 백성이라 하다
　　양자강 구름 나무를 청춘에 이별하여서
　　단산의 새는 바람서리에 흰 머리 새롭다네
　　황금의 세상에서도 살림살이 담담하고
　　푸른 나무 고향 동산으로 꿈만 자주 생각해
　　이를 듣고 슬퍼서 서로 위로하는 말은
　　이 늙은이의 신세도 참으로 가련하다네.

태평양의 물은 하늘과 함께 드넓으니
아득한 단산은 저 중앙에 있구나
뭇 뫼 층층의 산 일어날 곳 없고
기이한 꽃 특이한 풀 사계절의 향기
3대주의 배들이 교차되는 길목이고
온 세계의 의관 문물 교환되는 시장
바다 위의 봉래산은 어느 곳에 있나
구슬 바람 구슬 달이 바로 신선 고향.

주중즉사의 연작이다. 앞 시의 첫 련 "뱃사람이 나에게 어느 나라 사람이냐 묻기에 짐짓 중국 사람으로 나라 떠난 백성이라 하다."라 한 이 망국의 서글픔을 끝 련의 "이를 듣고 슬퍼서 서로 위로하는 말은 이 늙은이의 신세도 참으로 가련하다네."라고 달래고 있다.

다음 시의 첫 련은 "태평양의 물은 하늘과 함께 드넓으니 아득한 단산은 저 중앙에 있구나"라 하여 드넓은 태평양과 우리나라의 적은 공간을 대비하여 외로움과 아울러 드넓음을 익혀가는 자신이 보인다. 이어 "3 대주의 배들이 교차되는 길목이고 온 세계의 의관 문물 교환되는 시장"이라 하여 상호 교환되는 문명을 겪으며, 끝 련에서 "바다 위의 봉래산은 어느 곳에 있나, 구슬 바람 구슬 달이 바로 신선 고향."이라 하여 세계가 아우르는 자연 풍월이 결국은 신선 고향이라 하여 자위하고 있다.

이렇게 다져진 사상과 경륜이 귀국 후에도 순조로이 이루지 못하는 한을 새 나라의 건국으로 여념이 없던 1947년 가을밤에 실토한 것이 가을밤[秋夜月](224)이라는 시일 것이다.

원컨대 3천만의 동포와
모두가 나라 가진 국민 되기를
늙은 나이 강과 바다로 돌아와
한가로운 한 사람이 되다니.

3. 새 나라에서의 기쁨 슬픔

광복된 조국에 70세가 되어 돌아온 노정객의 심회는 그야말로 희비의 엇갈림이었을 것으로 짐작된다. 이를 직설적으로 보여준 시가 귀국한 소감[歸國有感](218)이다.

서른에 고향 떠나 일흔에 돌아오니
　　구라파 서쪽 미주 북쪽 꿈속에 아득
　　제집에 있는 오늘 오히려 손님 같아
　　곳곳이 만나는 사람마다 옛 얼굴 드물어.

　평생을 타향에서 보내다 70세의 노인이 되어 돌아온 환향객(還鄕客)의 대표적 시라 하겠다 "제집에 있는 오늘 오히려 손님 같아[在家今日還如客]"라 함에서 집에 있는 기쁨과 나그네의 슬픔이 한 구절로 응축되고 말았다. 그러기에 다시 찾은 옛집에서 눈물지고 마는 다음 시다,

　　무릉도원 옛 친구들 안개처럼 흩어져
　　바람 먼지에 분주했던 50년 세월
　　흰 머리로 돌아오니 상전이 벽해
　　봄바람에 눈물지는 이 석양의 가.

　옛 집의 심방[訪舊居](219)이란 시이다. 50여 년 만에 돌아온 옛날의 친구들은 연기처럼 사라지고, 밭이 바다로 변하듯이 알아보기도 힘듯 옛 집이다. 원 시에 고사전(古祠前)이라 하였으니, 일반적 거처가 아니고 조상을 모셨던 사당 앞에서 보는 현실이다. 그러니 여기서 느끼는 감회가 유다를 수밖에 없다. 그래서 흘리는 눈물이다.
　광복된 조국의 재건과 정부의 수립이라는 큰 과제로 사생활을 돌볼 여가가 없는 노정객이기는 하지만, 그래도 일상의 자연으로 돌아가면 순수한 시인의 자세이었으니, 새들의 울음에서 자신을 돌아본 감회는 그저 담담하다.

　　처마 제비 게으른 늙은이 조롱하고
　　뜰 안의 꽃은 바쁜 나그네 비웃지만
　　제비의 조롱과 꽃의 비웃음 속에도
　　각각 제 스스로 봄빛을 희롱하지.

　봄날[春日](224)이란 시이다. 봄날에 우짖는 새들을 보며 자신의 처지를 대비하였다. 새의 울음은 자신의 게으름을 조롱하는 듯하고 꽃의 웃음도 자신의 분수없는 바쁨을 비웃는 듯하지만, 이런 조롱 비웃음 속에 자연의 풍광은 그저 아름다이 존재하는 것이다. 이

런 봄날의 재치 어린 시가 있어 하나 더 들어 본다.

　　산에 오를 겨를도 없어 뜰안을 걸으며
　　날마다 아침에 싸늘히 피는 붉은 매화만 보다
　　눈치를 알아챈 어린놈이 와서 하는 말은
　　꽃 한 송이가 옥난간 동쪽에 벌써 피었다네.

　이른 봄[早春](226)이란 시이다. "눈치를 알아챈 어린놈이 와서 하는 말은 꽃 한 송이가 옥 난간 동쪽에 벌써 피었다네."라 한 이 진솔한 표현은 봄을 그리는 어떠한 마음보다 진솔하다. 봅을 알리는 시구로는 백미(白眉)의 절창이라 하겠다.
　새 나라의 기틀도 잡히기 이전에 겪게 되는 동족의 전란은 통치자이기 이전에 한 시민으로 겪어야 하는 일상적인 고통과 다를 것이 없다.

　　한반도의 산과 강이 전진의 연기로 차고 넘치니
　　오랑캐 깃발 서양의 돛폭으로 봄날이 가려졌구나
　　이리저리 방황하는 사람 모두 집 잃은 사람이니
　　떠돌다 보면 누구인들 곡식 멀리한 신선 아닌가
　　저자 거리 남은 터는 옛 벽으로만 남아 있고
　　산골 마을 불태운 땅에는 새 전답을 일군다
　　그래도 봄바람은 전쟁의 종식 기다리지 않고
　　가느다란 풀이 무너진 성벽 가에 두루 돋네요.

　전시의 봄[戰時春](227)이란 시이다. 오랑캐 깃발 서양의 돛폭[胡旗洋帆]으로 동서양의 전란장이 된 현실에 모두가 집 없는 나그네이다. 먹을 것이 없어 못 먹는 신세를 곡식을 물리치는 벽곡선(辟穀仙)이라 희화화함이 작자의 무한한 마음 아픔을 읽게 한다. "저자 거리 남은 터는 옛 벽으로만 남아 있고 산골 마을 불태운 땅에는 새 전답을 일군다" 함이 당시의 전란상을 여실하게 보여 준다. 이런 사실을 더 두드러지게 보이는 것이 다음 시일 듯도 하다.

　　아내는 물고기 상자 이고 계수씨 소 채찍질에
　　10리 길로 열린 시장이 된 낙동강의 강가

나무꾼 형 어부의 아우 모두가 군역에 참여 해
　　한강수 남쪽이나 북쪽에 전쟁은 아직 안 멈춰.

　진해 부산 길에서[鎭海釜山途中](225)이란 시이다. 전란 중의 어려운 민생을 생생히 보여 주는 시이다. 이런 전란을 국제연합이라는 우방들의 도움으로 극복하려니 그들에 대한 감사의 예의도 잊지 않았다.

　　동아시아 풍진 전란 속
　　장군은 우리나라에 주재하여
　　어린 민생을 구할 극진한 의지
　　생사고락을 민중과 함께하시네.

　태오듀오 푸란시스 그린에게 준 시이다. 장군으로 우리나라에 주둔하여 우리의 백성을 구해주며 생사고락을 함께한다는 고마움을 표현하고 있다.
　이상으로 다양한 시의 제재를 살펴보았으니, 다음으로는 선생의 시적 문학성을 살펴보기로 하자.

4. 극시(劇詩)라 할 수창시(酬唱詩)

　백허(白虛)와 주고받은 시가 30여 수 있으니, 여백허창화(與白虛唱和)(61)라 한 연작이 각각 6수로 12수이고. 술회(述懷)라 하여 각각 5수로 10수이고, 이어서 백함(白頷)이라는 재자(才子)와 냉강설(冷絳雪)이라는 가인(佳人)의 문답시가 각각 6수 합하여 12수이니 3주제를 합치면 각기 17수인 34수가 된다. 백허의 이름이 이유형(李裕馨)이라 하였는데 행적은 알 수가 없지만 같이 복역했던 분이 아닐까 짐작이 된다.
　감회 백허와 수창[感懷與白虛唱和](61)이라 하여 백허가 먼저 시를 쓰면 그에 상응하는 답시를 쓰는 형식이다. 맨 첫 수는 이렇다.

　　하늘이 이 생명 굽히지 않고 세상으로 태어내어
　　애오라지 이 몸을 한가하게 한 적이 없구나
　　모름지기 지금 당장의 역사를 편집하게 하니
　　노나라도 적게 뵈는 동산에서 다시 태산으로.

백허가 지금 역사를 다시 바로잡게 한다면 태산에 올라 노나라가 적다고 한 공자의 그 동산을 태산으로 회복시키자 하니, 우남이 다음과 같이 대답한다.

　　　인간 만사 내 삶이 이 즈음에 태어났으니
　　　평생 백년의 잠시도 한가함을 얻을 수 없구나
　　　지금에 와 하늘땅이 만물을 용납해 준다면
　　　다만 큰 바다나 향하지 산을 향하지 않겠다

　　백허가 산으로 가라 하니 우남은 천지의 만물을 용납하는 바다로 가겠다 한다.
　　백허가 다시 바다를 건너 학식을 넓힐 수 있다면 왜 청산을 떠나지 못했나 하니, 다시 남아가 붕지(鵬志)의 의지가 있지만, 바다를 모르고 산만 알기 때문이라 한다.

　　백허가
　　누런 황금 푸른 구슬 기라의 비단 사이에
　　신선 사내 신선 여인은 꿈자리도 한가롭다
　　비바람 가의 성 안에도 소식이 이르렀는데
　　어쩌나 장주의 나비가 푸른 산으로 갔으니.
　라 하니,

　　우남이
　　사람 태어나고 사람 늙음이 태평함이니
　　백만의 사나운 짐승도 달밤엔 한가로워
　　전쟁으로 수고하지 말고 화합으로 사귀어
　　육대주의 의복 문화 저 구름 산에 함께하세.
　라 하여 끝맺는다.

　　다음으로 재자 백함(白頷)과 가인 냉강설(冷絳雪)이 주고받는 극시(劇詩)라 할 수 있는 연작시(連作詩)(72)를 보자. 백허가 먼저 가인으로 변신하여
　　나비 눈썹 담담히 쓸어내 더욱 사랑스러운데
　　부질없이 빈 향기만 바람 밖으로 전해 보내다
　　문장이란 천고의 일임을 알고자 한다면

지금에도 다시 청련거사 이백이 있구나.
하니, 우남이 재자로 변신하여 답시를 준다

한 나무의 이름 있는 꽃을 홀로 사랑하려 하나
꽃다운 향기가 다만 진흙에 전할까 두렵구나
채석강엔 지금처럼 관장할 사람이 없으니
그것을 주장하는 사람이 이 여인 청련거사이네.

서로 청련거사 이백을 만났다고 하며 주고 받은 24 수의 시가 다음과 같이 끝난다.

봄바람을 빌려 얻은 먹의 소매 사랑스럽구나
인간세상이나 하늘 위로 서로 전하여진다
예상우의의 신선 곡조 끝나자 상서 구름은 일어
신선은 아직도 보탑의 연꽃에 기대어 있구나
하는 백허의 수창(酬唱)에

문장과 자질 기개 둘 다 사랑스러워
소매 속의 봄바람이 규방 안으로 전하다
인간세상 천고의 미담을 알려고 하니
지금에도 다시 육랑의 연꽃을 보내요.
라고 화답(和答)함으로 맺는다.

이 백허와의 수창 중에서 백함과 냉강설의 수창시는 신라 최치원의 쌍분녀(雙墳女)시와 조선조 김시습의 만복사저포기(萬福寺樗蒲記)의 시와 대비될 만한 걸작이라 여겨져, 우리 문학사의 한 장으로 재평가되어야 할 것이다.

5. 영물시(詠物詩)의 다양성(多樣性)

우남은 남겨진 시로만 보더라도 시인으로 평가하기에 부족함이 없는 분이다. 사물을 보는 시각이나 애정이 남다르다 하겠다. 영물시 중에 사물을 소재로 한 것이 수 10 수에 달하거니와 소재도 매우 다양하다. 괴석(怪石)의 바위에서 동물인 소 호랑이, 미물인 모

기 빈대, 신문명의 전차 시계 성냥에 이르기까지 다양한 사물의 섬세한 관찰자이다.

 쇠 바퀴로 내닫는 말이라 빠르기 전에 없던 일
 일 만 리 구름 안개를 경각 사이에 뚫는구나
 기계로 감춘 전기 상자 신이 시키는 것이고
 선로로 이루어진 무지개다리 신선된 나그네
 시선 아래 산들은 모두 내닫는 말의 경주이고
 귀 가에 지나는 바람은 어지러운 매미의 울음
 나무 소의 옛날 일을 비록 신묘하다 말하나
 제갈량이 오히려 완전하지 못했음을 탄식하리.

전차를 읊은 것이다.(111) 시선을 스쳐 가는 산이 모두 달아나는 말과 같고 귓가를 스치는 소리가 매미의 울음이라는 이 신문명의 감탄은 당시로서는 놀라운 표현이다.

 온갖 짐승들 휘파람 소리에 앞 다투어 나아가니
 산 속에서 오직 나만이 자연을 주관할 수 있어
 위엄있는 행차는 이 하늘 땅에 빠른 우레가 치듯
 주림이 닥친 영웅 온 백일 대낮에도 졸고 있나
 밤 골짜기에 눈 부릅뜨면 두 촛불이 매달리고
 봄 수풀에 몸을 드러내면 천개 동전 무늬이네
 저 이리떼들 제가 서로 크다 자랑함 우습구나
 동리로 든 위세 권력을 감히 서로 전할 수 있나.

호랑이를 읊은 것이다.(119) "위엄 있는 행차는 이 하늘땅에 바른 우레가 치듯 주림이 닥친 영웅은 백일 대낮에도 졸고 있나"는 호랑이에게 느끼는 포효와 인자함이 뭇 짐승의 왕임을 잘 보여 준다.

 허공에 그물 치고 어둔 속에 살면서
 앉아서 나는 벌레 잡으니 여유 있는 계획이네
 버들 집에는 낮에도 안개 빛 잠겨 은밀하고
 박 울타리에는 저물게 내리는 빗소리 성기다

세상에는 기러기 잡혀 제 전대를 채우나
내 문엔 참새 그물 쳐 손님 수레도 끊기다
밤이면 나는 반딧불이 얽어 지붕 가에 걸어
가을 선비 남은 책 읽는 데에 이바지하려 한다.

거미를 읊은 것이다.(122) 끝 련에서 보이는 "밤이면 나는 반디불이 얽어 지붕 가에 걸어 가을 선비 남은 책 읽는 데에 이바지하려 한다"함은 자연 사물의 효력을 시인의 주변으로 끄는 문학인의 애착을 보게 한다.

위에 든 몇 가지의 영물적 사실성만으로도 뛰어난 수사력을 짐작케 한다.

6. 눈여겨볼 만한 수사의 사례들

230 여수의 시가 한 수 한 수의 구성이 매우 짜임새가 있으니, 이는 한시가 가지고 있는 자의적(字意的) 함축성과 연구(聯句)마다 대칭되는 대구의 적절성일 터인데, 우남의 시어에는 이러한 요소들을 적절히 안배하고 있어 수사성이 한층 돋보이는 것 같아, 몇 구절을 살펴보려고 한다.

死必泉臺逢友易(사필천대봉우이) : 죽으면 반드시 황천 누대에서 친구 만나기 쉽고
生猶冥府見親疎(생유명부견친소) : 살아도 오히려 저 세상의 어버이 보기 드문 것을

憐靑衣病斃(연청의병폐)(101)의 승련이다. 죽은 죄수를 가련히 여겨 짓는 시이니 죽은 이의 위로를 해학적으로 잘하고 있다. 죽으면 먼저 간 친구를 만나기 쉬울 터이지만, 살아 있으면 돌아가신 어버이를 만나지 못하지 않느냐는 논리가 정연한 말이다.

소채청여제우담(蔬菜淸如霽雨潭) : 채소 국 맑기가 비 갠 연못 같은데
계추황원일삼(不計醜荒願日三) : 추하고 거친 것 가릴 것 없이 하루 세 끼 원한다.

官食[관식](25)이란 시의 첫 구와 끝 구이다. 옥중에서 나오는 식사를 잘도 표현하였다. 건더기 없는 국물을 연못의 맑은 물로 빗댄 어구로 서두를 삼은 옥중식이지만, 삼시세끼 나 제대로 지켰으면 좋겠다는 소박한 심정을 잘도 표현하였다.

滿山落木一擔秋(만산낙목일담추) : 산 가득히 지는 나뭇잎은 한 짐의 가을이라
背上西風葉語流(배상서풍엽어류) : 등 뒤의 가을바람은 잎새들의 속삭임이네

초부[樵夫](90)라 한 시의 기승구이다. 등에 진 짐을 일담추(一擔秋)라 함이나, 바람에 사각거리는 잎을 잎의 엽어[葉語]라 함은 무형을 유형화하면서 무성의 언어를 유성의 언어로 환치하는 묘수라 하겠다.

妾愁無限等春江(첩수무한등춘강)은 규원[閨怨](94)이라 한 시의 첫구인데, 여인의 시름을 강물로 등치(等値)시켜 보이지 않는 질량(質量)을 무한대의 질량으로 변환시켰으니, 여인의 흉금을 드나드는 장부의 언어라 하겠다.

雨中聲價高於馬(우중성가고어마) : 비 올 때의 명성과 가격은 준마보다 드높다가
霽後恩情薄似煙(제후은정박사연) : 비 개고 나면 은혜와 정이 안개처럼 엷어진다

나막신[木屐](152)이란 시의 전련이다. 비에 유용한 나막신의 신세를 절묘하게 대립시켰다. 값이 높아지고 정이 엷어진다는 고가(高價)와 정박(情薄)을 잘도 대비시켰다.

7. 마무리

열서할 수 있는 시구들이 많지만 이 정도로 예시하면서 우남이 자신의 포부와 민년의 심정을 잘 표현한 시를 들어 마무리하려고 한다.

雩南才藝足風流(우남재예족풍류) : 우남의 재능 기예로 풍류가 풍족하여
認說西言勝周遊(인설서언승주유) : 서구 언어 이해하니 두루 노님보다 낫구나
晨窓繙繹英美史(신창번역영미사) : 새벽 창가에 영국 미국 역사 풀어 헤치고
筆法無私稽春秋(필법무사계춘추) : 글에 사사로움 없으려고 춘추필법 상고하다

敬奉白虛長篇[경봉백허장편](192)이란 시의 앞 부분이다. 상대방에게 준 시에 자신의 재예가 풍족하다고 자부하였으니, 이것이 바로 우남의 문장력이요 기개가 아닐까. 서양 언어에 자신이 있으니 주유천하를 않더라도 주유천하한 것보다 낫다는 자부심이다. 그런 실력으로 동서양의 역사를 뒤지고 있으면서 그 필법은 동양의 지표인 춘추필법을 고집하

고 있다. 이렇게 문필가요 정치가인 포부를 십분 내세우고 있는 것이다.

　그러나 이런 호걸도 끝내는 순수한 한 인간이니, 자손이 없는 노인으로 양자를 받아 드려야 하는 심정을 읊은 시로 본 해제를 마무리하야겠다.

　十生九死苟生人(십생구사구생인) : 열 번의 삶에 아홉 번 죽을 고비 구차히 산 삶
　六代李門獨子身(육대리문독자신) : 6 세대 이어온 이씨 가문의 독자인 신세로
　故國靑山徒有夢(고국청산도유몽) : 고향 땅의 푸른 산은 한갓 꿈에나 있으니
　先塋白骨護無親(선영백골호무친) : 조상의 무덤 백골을 보호할 친족이 없구나.

　유감(有感)(239)이라 하여 이강석(李康石)을 양자로 들일 적에 지은 시이다. 위로 부모와 아래로 자손에 대한 외로움을 사실적으로 표현하였다.

　이상의 논거를 통하여 잊혀 진 시인 한 분을 찾아냈다는 기쁨으로 이 글을 마치며, 우남 탄신 148주년이 된 날을 기념하여 이 책을 펴내게 되어 기쁘기는 하지만 부족한 점도 많으리니 송구스런 마음도 감출길 없다.

2023년 3월 26일
이 종 찬

목 차

4. 상해시집

5. 새 나라에서

1

옥중생활

牢中作

牢中所懷
뇌중소회 · 옥중에서의 감회

一生胸海不平鳴(일생흉해불평명)
雨打風飜浪易驚(우타풍번낭이경)
籠鶴遙懷雲萬里(농학요회운만리)
林禽孤夢月三更(임금고몽월삼경)
篋書爲伴行裝重(협서위반행장중)
匣劍知心性命輕(갑검지심성명경)
世事黃金隨處有(세사황금수처유)
貧寒那得誤經營(빈한나득오경영)

일생의 가슴 바다는 불평스러움으로 울어
비가 내려치고 바람 부니 물결 쉬이 놀란다
우리의 학 요원한 회포는 구름이 만 리 이고
숲새의 외로운 꿈은 달이 삼경의 한밤이네
상자 속 책과 친구 되어 행장만이 무겁고
갑 속의 칼은 마음 알아 생명도 가벼워
세상살이 황금이야 가는 곳마다 있거늘
빈한함이 어찌 경영하는 일 그르칠 수 있나.

官衾
관금 · 관에서 내린 이불

圄圉感聖明(영어감성명)

衣被及吾生(의피급오생)

迫歲窮囚處(박세궁수처)

終宵穩睡聲(종소온수성)

着身寒栗滅(착신한률멸)

掩面汗珠成(엄면한주성)

爲防風霜㤼(위방풍상겁)

君恩不可名(군은불가명)

감옥 안에서 임금님 은혜에 감사하니

옷과 이불이 우리 삶에 미치시었구나

세밑이 다 되어 궁한 옥살이 곳에서

밤이 새도록 평온히 잠자는 소리이네

몸에 입으니 추위의 소름이 사라지고

얼굴을 덮으니 땀방울의 구슬이 일다

바람서리의 두려움을 막게 되니

임금님 은혜 말로 다할 수 없구나.

國慶後有六犯外諸囚各減一等
之恩典參減者纔二十一人其餘百餘
人密通約期齊聲呼哭竟爲官吏所禁
止數人反被枷鎖因有作

국경후유육범외제수각감일등 지은전참감자재이십일인기여백여 인밀통약기제성호곡경위관이소금 지촉인반피가쇄인유작

나라에 경사가 있은 뒤 여섯 범인 이외의 여러 죄수를 각각 한 등씩 감형하는 은전이 있었으나 감형을 받은 자는 겨우 스물 한 명이었다. 그 밖의 일백 여 명이 은밀한 약속으로 일제히 소리 질러 통곡하려 했으나 마침내 관리에게 금지되었고, 몇 사람은 오히려 형을 더 받아 인해서 짓다.

齊呼情欲上聞天(제호정욕상문천)　일제히 호소하는 정 하늘에 들리려 함인데
盟約相傳戒萬千(맹약상전계만천)　맹세 약속 서로 전하며 천만 번 경계했으나
聽卑無緣先有害(청비무연선유해)　아래 사정 들릴 인연 없이 먼저 해가 되었으니
依人要賴事皆然(의인요뢰사개연)　남을 기대는 중요한 의뢰는 모두가 그러한 것.

長安第一此樓深
盡日掩門塵事隔
天地難容慷慨心
江山只屬尋常夢
巡燈時與冷威侵
鄉信每從風便到
永夜無緣講古今
節非寒食火常禁

牢中情況

牢中情況
뇌중정황 • 옥중 정황

節非寒食火常禁(절비한식화상금)
永夜無緣講古今(영야무연강고금)
鄉信每從風便到(향신매종풍편도)
巡燈時與冷威侵(순등시여냉위침)
江山只屬尋常夢(강산지속심상몽)
天地難容慷慨心(천지난용강개심)
盡日掩門塵事隔(진일엄문진사격)
長安第一此樓深(장안제일차루심)

계절은 한식도 아닌데 불은 항상 금해 있고
긴긴 밤 고금의 일 익히려 해도 인연이 없구나.
고향 소식은 항상 소문 편에나 들을 수 있고
순찰하는 등불은 때때로 냉기와 함께 침입해
강과 산의 자연은 다만 일상적 꿈에나 붙이고
하늘땅도 이 감개로운 심정을 용납 못하네
종일토록 문 닫고 있으니 세속 일은 막혀
서울 장안에서 이 누대가 제일 깊은 곳이네.

漫 詠

만영 · 부질없이 읊다

牢裏見聞盡瞽聾(뇌이견문진고롱)
久違人世夢重重(구위인세몽중중)
靜中歲月同金佛(정중세월동금불)
物外風流是赤松(물외풍류시적송)[1]
夜永偏憐書案燭(야영편련서안촉)
地深不到市街鐘(지심불도시가종)
一窓祇許望鄕眼(일창지허망향안)
載送歸雲落舊峰(재송귀운락구봉)

감옥 속의 보고 들음은 모두가 소경 귀머거리이니
오래도록 인간세상을 어겨 꿈만이 거듭 거듭이지.
고요한 속의 세월 시간은 황금 부처와 같고
사물 밖의 풍류는 바로 옛 신선인 적송자이네
밤 깊어 유독 책상의 촛불 사랑하고
거지 깊으니 시장거리 종소리 들리지 않다
하나의 창 다만 고향 바라보는 시선 허락하니
실려 보내는 가는 구름 옛 봉우리에 지다.

32

又

우·또

歲殘心緒夜俱長(세잔심서야구장)
冷枕不眠惻曉霜(냉침불면겁효상)
若使仁天無肅殺(약사인천무숙살)
誰敎惡草有衰傷(수교악초유쇠상)
厭偏眼戒加靑白(염편안계가청백)[2]
好正舌銳辨紫黃(호정설예변자황)
喜怒都忘思百忍(희노도망사백인)
人間到處太和堂(인간도처태화당)

한 해도 저무는 마음 실타래는 밤과 함께 길고
싸늘한 베개 잠 아니 오니 새벽 서리 겁나다
만약 인자한 하늘에 엄숙한 죽임이 없었다면
누가 고약한 풀로 쇄하고 죽게 할 수 있었나
편벽되이 눈동자를 희게 푸르게 함이 싫고
혀가 예리해 옳고 그름을 분변함을 좋아하다
기쁨 노여움을 모두 잊고 백 번을 참으면
인간 세상 이르는 곳마다 태평한 태화당이지.

33

奉恩詔
奉詔感恩憶帝宮
慶辰樂樂與民同
百僚賀宴金門北
萬國賓筵玉陛東
澤普華蓬來瑞日
化均稂莠及仁風
祈寒圄圄多蒙恤
子保宸憂在四窮

奉恩詔
봉은소 • 군왕의 소서를 받고

奉詔感恩憶帝宮(봉조감은억제궁)
慶辰樂樂與民同(경신낙락여민동)
百僚賀宴金門北(백요하연금문북)
萬國賓筵玉陛東(만국빈연옥폐동)
澤普華蓬來瑞日(택보화봉래서일)[3]
化均稂莠及仁風(화균랑유급인풍)[4]
祈寒圄圄多蒙恤(기한령어다몽휼)
子保宸憂在四窮(자보신우재사궁)[5]

조서를 받들어 은혜 감동해 황제 궁을 생각하니
경사로운 날 즐겁고 즐겁게 백성과 함께하다
온갖 관료의 축하 손님은 황금문 북쪽이고
일 만 나라의 귀빈 자리는 백옥 층계 동쪽
은택이 빈한한 이에게도 두루해 상서 날이 오고
임금 교화 보잘것없는 이에게도 미치는 인자한 국풍
혹독한 추위의 감옥 안에도 구휼함이 많으니
자식처럼 보호하는 임금 걱정 네 가지 고독에 있네요

燕南趙北壯遊遲
漫把琴書負此時
天際鴻毛雖遇便
堂中鶴髮不饒期
業看花社養蜂蜜
家在雲山宿鳥枝
憂國謀官非得計
一生名利夢支離

述懷

述 懷
술회 • 회포를 읊다

燕南趙北壯遊遲(연남조북장유지)
漫把琴書負此時(만파금서부차시)
天際鴻毛雖遇便(천제홍모수우편)
堂中鶴髮不饒期(당중학발불요기)
業看花社養蜂蜜(업간화사양봉밀)
家在雲山宿鳥枝(가재운산숙조지)
憂國謀官非得計(우국모관비득계)
一生名利夢支離(일생명리몽지리)

연나라 남쪽 조나라 북쪽으로 장대한 놀이 더디니
부질없이 거문고 책을 가지고 이 시기를 저버리네
하늘 끝의 기러기 날개 비록 바람결을 만난다 해도
높은 당의 학 머리털 어버이 기한 넉넉하지 않아
공업은 꽃마을에 있어 벌꿀을 기른다 해도
집은 구름 산에 있어 자는 새의 가지 일세
나라 걱정 관리의 도모 계략을 얻지 못하니
평생의 명예 이욕이 꿈으로만 지리하구나.
나라 걱정 관리의 도모 계략을 얻지 못하니
평생의 명예 이욕이 꿈으로만 지리하구나.

談懷夜夜抵晨鷄
却感流光憶舊棲
人與蟄虫深處穴
歲從逝水急過溪
臘梅酒熟思供老
新絮衣來戀見妻
屈指今冬餘十日
三年櫪驥繫閑蹄

獄中歲暮

獄中歲暮
옥중세모 · 옥중의 세모

談懷夜夜抵晨鷄(담회야야저신계)
却感流光憶舊棲(각감류광억구서)
人與蟄虫深處穴(인여칩충심처혈)
歲從逝水急過溪(세종서수급과계)
臘梅酒熟思供老(납매주숙사공로)
新絮衣來戀見妻(신서의래연견처)
屈指今冬餘十日(굴지금동여십일)
三年櫪驥繫閑蹄(삼년력기계한제)

회포 이야기로 밤마다 새벽 닭 울음까지 가니
문득 흐르는 세월 느껴 옛 집이 생각나는구나
사람이 겨울잠의 벌레와 깊이 굴에서 처해 있고
한 해는 흐르는 물을 따라 급히 시내로 지나가네
섣달 매화에 술이 익으니 어버이 공양이 생각나고
새 솜옷이 오니 아내 보고 싶음에 그리다
손곱아 헤아리니 올 겨울도 열흘쯤 남았으니
삼년을 마구간의 준마는 매인 발굽으로 한가해.

36

一天曙色上東城
唱慰囚人多少意
害遠農場責自輕
養資宮祿恩偏重
秦關脫厄假虛名
趙廷醒迷諭小口
只爲幽窓願見明
有功無罪獄中鳴

獄中鷄

獄中鷄
옥중계 · 감옥 안의 닭

有功無罪獄中鳴(유공무죄옥중명)
只爲幽窓願見明(지위유창원견명)
趙廷醒迷諭小口(조정성미유소구)[6]
秦關脫厄假虛名(진관탈액가허명)[7]
養資宮祿恩偏重(양자궁록은편중)
害遠農場責自輕(해원농장책자경)
唱慰囚人多少意(창위수인다소의)
一天曙色上東城(일천서색상동성)

공만 있고 죄 없으면서 옥중에서 우는 것은
다만 깊은 창 죄수 위해 밝음 보기 원함이네
조나라 조정에서 미혹 개여 소인배 일깨우고
진나라 국경 재액을 벗어나나 허명을 빌리다
궁궐 녹으로 양육함을 받으니 은혜 편중되었고
해는 농장과는 멀었으니 질책은 자연 가벼워
울어 죄수를 위로하는 하고많은 뜻은
한 하늘의 새벽빛이 동쪽 성에 오름일세.

慰親
위친 • 어버이 위로

數幅箋中筆二枝(수폭전중필이지)
感恩有淚奉書時(감은유루봉서시)
養情違訓供無酒(양정위훈공무주)
獻壽乏誠頌以詩(헌수핍성송이시)
繫獄罪輕天有鑑(계옥죄경천유감)
報君義重孝難思(보군의중효난사)
今年縱未斑衣侍(금년종미반의시)
惟幸陽春在不遲(유행양춘재불지)

두어 폭의 편지 중에 붓이 두 자루 있어
은혜 느낀 눈물 있어 서신 받드는 이 때
기르신 정 교훈 잊어 공양에 술이 없고
헌수 자리 정성 모자라 시로써 기립니다
옥에 매었으나 죄는 가벼우니 하늘의 살핌이고
임금 보답에 의리가 중하니 효는 생각 어려워
올해는 비록 색동옷으로 모시지를 못하오나
오직 따뜻한 봄이 머지않았음이 다행이네요.

新愁添得曉眠遲
心緒不隨殘臘盡
梁園寒雪更誰思
太行歸雲空自淚
三年風月獄中詩
萬國樓臺門外世
憶友較多怨友詩
無人寄我隴梅枝

思友

思 友
사우 • 벗 생각

無人寄我隴梅枝(무인기아롱매지)
憶友較多怨友時(억우교다원우시)
萬國樓臺門外世(만국누대문외세)
三年風月獄中詩(삼년풍월옥중시)
太行歸雲空自淚(태행귀운공자루)[8]
梁園寒雪更誰思(량원한설갱수사)[9]
心緒不隨殘臘盡(심서불수잔랍진)
新愁添得曉眠遲(신수첨득효면지)

나에게 언덕 매화를 부쳐 주는 이도 없으니
친구 생각에 비교적 친구 원망할 때가 많구나
일만 나라의 누대는 문 밖의 세상이고
삼년의 풍월은 옥중의 시뿐일세
태행산 가는 구름은 부질없는 제 눈물이고
양원의 차가운 눈을 다시 누가 생각하랴
마음 실타래는 쇠잔한 섣달 따라 다하지 않고
새로운 시름을 더해서 새벽 졸음만 더디네.

掃雪

소설 · 눈을 쓸며

掃來却減半庭明(소래각감반정명)
萬斛片銀積不平(만곡편은적불평)
簣底傾移堆玉重(궤저경이퇴옥중)
帚端飜散落花輕(추단번산낙화경)
繞階爭出黃公石(요계쟁출황공석)
挾路層生白帝城(협로층생백제성)
童子先開陽向地(동자선개양향지)
萌芽恐誤早春情(맹아공오조춘정)

쓸어내니 문득 뜨락 반의 밝은 빛이 경감되고
일만 섬의 은 조각이 불평스러이 쌓여 있구나
삼태기 밑을 기울여 옮기니 백옥이 모여 무겁고
빗자루 끝에 번득여 날리는 지는 꽃이 경쾌하네
둘린 섬돌에는 다투어 누런 황공석이 나타나고
길 양편엔 층층이 흰 백제성이 쌓여간다
동자 아이는 양지를 향한 땅을 먼저 헤치며
돋는 싹에서 이른 봄의 정을 그르칠까 걱정하네.

罪中人在化中遊　君恤官頒溢所求
赦後休言偏見漏　飢餘還感共霑流
天無惡草同恩雨　地有名花奈義秋
經歲枯腸因飽德　頌聲令譽散難收

感警使頒飼諸囚

感警使頒飼諸囚
감경사반향제수 • 경사가 여러 죄수에게 음식 나눠줌에 감사함

罪中人在化中遊(죄중인재화중유)
君恤官頒溢所求(군휼관반일소구)
赦後休言偏見漏(사후휴언편견루)
飢餘還感共霑流(기여환감공점류)
天無惡草同恩雨(천무악초동은우)
地有名花奈義秋(지유명화내의추)
經歲枯腸因飽德(경세고장인포덕)
頌聲令譽散難收(송성영예산난수)

죄 중에 있는 사람이나 교화 중에 노닐으니
임금 주심 관리 나눔이 요구보다 넘치는구나
특사 뒤에 누락됨이 있었다고 말하지 말라
주린 나머지에 오히려 함께 무젖었음 느끼니
하느님은 나쁜 풀이 없이 은혜 비 같이하나
땅은 이름난 풀이 있어 가을 의롭다함 어찌해
세밑을 지나는 마른 창자에 덕으로 배불렸으니
칭송의 소리 아름다운 영예 막을 수 없이 퍼지다.

41

三竿紅日萬家春
爆竹買花鬧市塵
百怯風霜都屬夢
一心梅柳欲生眞
思親遙頌如山海
憂國暗禱繼聖神
賀客遊兒人世樂
屠蘇饎餅喜迎新

元朝

元 朝

원조 · 설날

三竿紅日萬家春(삼간홍일만가춘)
爆竹買花鬧市塵(폭죽매화뇨시진)
百怯風霜都屬夢(백겁풍상도속몽)
一心梅柳欲生眞(일심매류욕생진)
思親遙頌如山海(사친요송여산해)
憂國暗禱繼聖神(우국암도계성신)
賀客遊兒人世樂(하객유아인세락)
屠蘇饎餅喜迎新(도소고병희영신)

세발 장대 붉은 햇살에 모든 집의 봄이니
튀는 폭죽 사는 꽃으로 떠들썩한 저자 먼지
백겁의 바람서리도 모두가 꿈으로 돌리고
한 마음의 매화나 버들이 진실을 돋으려 해
어버이 생각에 멀리 산 바다의 수로 찬송하고
나라 걱정에 은근히 성인 신인 이어지기 빌다
축하의 손님 노니는 아이 세상살이의 즐거움
도소주의 술 흰 떡국으로 신년 맞이 기쁘다.

感警使法大頒餽衆囚
감경사법대반궤중수 • 경사법이 모든 죄수에게 크게 음식 나눠줌에 감사함

無功有罪愧殊恩(무공유죄괴수은)
圄圄偏多雨露痕(영어편다우로흔)
民苟唐虞慚地劃(민구당우참지획)[1011]
臣如伊傅體天言(신여이부체천언)[12]
家家化日陰崖照(가가화일음애조)
粒粒陽春病枕溫(립립양춘병침온)
同飽欣情先感淚(동포흔정선감루)
微誠恨不拜丹門(미성한부배단문)

공은 없고 죄만 있으니 특수한 은혜 부끄러운데
죄수의 몸에 비와 이슬 흔적이 유독 많구나
백성은 진실로 요순임금의 금 그은 감옥 부끄럽고
신하는 이윤이나 부열 같이 하느님 말씀 본받다
집집마다 교화의 햇살이 그늘진 언덕을 비추고
낱낱의 낟알은 따뜻한 봄이라 병든 베개 훈훈하네
함께 배부른 기쁜 감정에 먼저 감동된 눈물이나
작은 정성이 궁궐 붉은 대문에 절 못함 한스러워.

43

憐薄衣囚
연박의수·홑옷의 수인이 가련해

不再經年尙賴官(부재경년상뢰관)
單衫風透却嫌寬(단삼풍투각혐관)
斯民難免生無祿(사민난면생무록)
君子休言死亦冠(군자휴언사역관)
天若知情終歲煖(천야지정종세란)
雪何爲忍復春寒(설하위인부춘한)
通宵嗷嗷爭侵耳(통소오오쟁침이)
錦帳幾人稱睡安(금장기인칭수안)

두 번 해를 넘기지 않는 것도 오히려 관리의 힘이나
홑적삼에 바람이 스며드니 문득 헐렁함이 거리끼네
이 백성은 품삯 없는 생활 면하기 어렵거늘
군자님들은 죽어도 벼슬자리 있다 말하지 말라
하늘이 만약 이런 심정 알거든 세밑까지 따뜻하지
눈은 어찌하여 차마 다시 봄추위를 하는 것인가
밤새도록 오들오들 이 가는 소리 귀가 시끄러운데
비단 장막에 어떤 사람은 평안한 잠 알맞다 하나.

44

嗟君終錮罪還餘
邪慶今年多赦典
手中遺物有家書
身後舊名留法案
生猶冥府見親疎
死必泉臺逢友易
歸臥也安勝獄居
恩波獨不及枯魚

憐靑衣病斃

憐靑衣病斃
연청의병폐 • 병사한 죄수 가련해

恩波獨不及枯魚(은파독불급고어)
歸臥也安勝獄居(귀와야안승옥거)
死必泉臺逢友易(사필천대봉우이)
生猶冥府見親疎(생유명부견친소)
身後舊名留法案(신후구명류법안)
手中遺物有家書(수중유물유가서)
邦慶今年多赦典(방경금년다사전)
嗟君終錮罪還餘(차군종고죄환여)

은혜 물결은 홀로 마른 물고기에 미치지 않아
돌아가 누움이 오히려 옥살이보다 평안할 것이네
죽으면 반드시 황천 누대에서 친구 만나기 쉽고
살아도 오히려 저 세상의 어버이 보기 드문 것을
몸 뒤의 옛 이름은 법률 안건으로 남아 있고
손 안에 남은 것이란 집에서 온 편지가 있네
나라의 경사로 올해에는 특사 은전 많을 텐데
슬프구나, 그대 끝내 금고로 죄 오히려 남다니.

45

亡羊己盡散東西
可笑補牢時太晚
不辨千林宿鳥樓
無尋萬壑藏兎窟
關中猶喜客鳴鷄
塞上休歎翁失馬
心合還看九仞低
墻高難恃與山齋

嘉院罪囚穿壁逃脫者笑

病院罪囚穿壁逃脫者七人
병원죄수전벽도탈자칠인 • 병원의 죄수 7 명이 벽을 뚫고 도망함

墻高難恃與山齋(장고난시여산재)
心合還看九仞低(심합환간구인저)
塞上休歎翁失馬(새상휴탄옹실마)
關中猶喜客鳴鷄(관중유희객명계)[13]
無尋萬壑藏兎窟(무심만학장토굴)
不辨千林宿鳥棲(불변천림숙조서)
可笑補牢時太晚(가소보뢰시태만)
亡羊己盡散東西(망양이진산동서)

담장 높이 산과 가즈런하다 하여 믿기 어려우니
마음 합치면 오히려 아홉 길 언덕보다 낮게 보이지
국경의 늙은 이 말 잃었다 한탄하지 않고
국경 안에는 오히려 닭 울음의 손님이 있다네
온갖 골짜기 토끼 굴에 숨었음 찾을 수 없고
일천 숲에 자는 새 집을 구별할 수 있겠나
외양간 수리 때가 너무 늦음이 가소롭구나
도망한 양 이미 동쪽 서쪽으로 다 흩어진 것을.

歡良友隔壁分處

탄양우격벽분처 • 좋은 벗이 벽을 가려 처하게 됨의 탄식

隔窓相語語難眞 (격창상어어난진)
只聽響音不見人 (지청향음불견인)
壁上兩邊輸眺望 (벽상량변수조망)
隙間一眼送精神 (극간일안송정신)
縱憐籠鳥同連翮 (종련롱조동련핵)
深恨窩蜂各處身 (심한와봉각처신)
焉得與君歡共榻 (언득여군환공탑)
秦山楚水說津津 (진산초수설진진)

창을 가린 서로의 말은 진실을 말하기 어렵고
다만 울리는 소리 들릴 뿐 사람 아니 보인다
벽 위의 두 끝에다 시선을 담아 보내고
틈 사이로 한 번의 눈길이 정신을 보낸다
비록 조롱 안의 새 날개 이어 날고 싶으나
벌통 속의 벌 각기 처한 신세 깊이 한스럽다
어떻게 그대와 기꺼이 책상을 함께하고서
초나라 산 진나라 물의 이야기 진진하게 할까.

夢魂不到舊山靑
曉閣鷄聲獨坐聽
此夜願同劉子醉
初年悔學屈君醒
轉頻衾裡生虛籟
臥久窓間入漏星
惟有巡兵同我苦
雪中寒屐步空庭

夢不成

夢不成
봉불성 · 꿈 이루지 못해

夢魂不到舊山靑(몽혼불도구산청)
曉閣鷄聲獨坐聽(효각계성독좌청)
此夜願同劉子醉(차야원동류자취)[14]
初年悔學屈君醒(초년회학굴군성)[15]
轉頻衾裡生虛籟(전빈금리생허뢰)
臥久窓間入漏星(와구창간립누성)
惟有巡兵同我苦(유유순병동아고)
雪中寒屐步空庭(설중한극보공정)

꿈이나 영혼으로 가지 못하는 옛 산은 푸르니
새벽 누각 닭 울음을 홀로 앉아 듣고 있다
이 밤은 유령과 함께 취하기를 원하고
초년시절에 굴원의 깨어남 배움 후회되다
자주 뒤치락거리는 이불 안에 빈 소리 일고
오래 누운 창 사이엔 지는 별이 들어온다
오직 순라의 군사 있어 내 괴로움과 같아
눈 속의 차가운 신발로 빈 뜰을 걷고 있다.

官食
관식 · 관식

蔬羹淸如霽雨潭(소갱청여제우담)
齊分雙送各西南(제분쌍송각서남)
非盤猶飽茵常濕(비반유포인상습)
半椀當飢茶尚可(반완당기도상가)
啖粗無鹽思煮海(담조무염사자해)
採沙如玉憶耕藍(채사여옥억경남)[16]
滿顔菜色頭頭語(만안채색두두어)[17]
不計醜荒願日三(불계추황원일삼)

채소 국 맑기가 비 갠 연못 같은데
균등히 나눠 쌍쌍이 서쪽 남쪽으로 나눈다
소반 아니어도 오히려 배부르고 자리 항상 젖고
반 잔 이라도 주림에 다다라 씀바귀라도 더욱 좋다
거칠게 씹어도 소금기 없으니 조린 바닷물 생각하고
모래를 뒤적여도 옥 같으니 남전 밭 갈기 기억되네
얼굴 가득한 부황기로 사람마다 하는 말은
추하고 거친 것 가릴 것 없이 하루 세 끼 원한다.

寧死壯心不負初
時來神物終當合
而今客子食無魚
從古英雄衣有虱
藁笠逢人舊面踈
鐵絲結伴新情密
三年緤縷做官餘
士人窮途悔讀書

青衣赴役

青衣赴役
청의부역 · 푸른 옷의 부역

士人窮途悔讀書(사인궁도회두서)
三年緤縷做官餘(삼년설루주관여)
鐵絲結伴新情密(철사결반신정밀)
藁笠逢人舊面疎(고립봉인구면소)
從古英雄衣有虱(종고영웅의유슬)
而今客子食無魚(이금객자식무어)
時來神物終當合(시래신물종당합)
寧死壯心不負初(영사장심불부초)

선비가 궁한 길에는 독서를 후회하게 되니
삼년의 옥살이가 관리 생활 뒤 이었네
철사 줄로 묶인 동반자 새 정이 친밀하고
풀 삿갓으로 사람 만나면 구면도 생소해
옛 부터 영웅은 옷에 이 있다 했지만
지금의 나그네는 식사에 고기도 없다
때가 되면 신령한 조물이 끝내 맞나리니
차라리 죽어도 처음 장부 마음 버리지 않다.

蒙放日贈別白虛
몽방일증별백허 • 석방되던 날 백허를 이별하며 주다

不語心中語萬重(부어심중어만중)
交如水淡意花濃(교여수담의화농)
半年結伴牢中枕(반년결반뢰중침)
明月留期海外峰(명월류기해외봉)
緣有蚕絲分莫續(연유천사분막속)
恨無麝杵積難舂(한무사저적난용)
惟君際遇承恩大(유군제우승은대)
圖報深盟刻在胸(도보심맹각재흉)

마음속 일만 가지의 말을 하지 않아도
사귐은 물처럼 담담하고 생각은 꽃처럼 짙다
반년동안 친구로 사귄 감옥 안의 베개이고
밝은 달에 기약을 남기는 바다 밖의 봉우리
인연은 누에고치의 실이라 나뉘면 잇지 못하고
사향 방망이 없음 한이라 쌓여도 방아 못 쪄
오직 그대는 기회를 만나 국은 크게 입어서
갚겠다는 깊은 맹세 새겨 가슴에 남겨두게.

國慶
국경 · 나라의 경사

文武爭趨庶子來(문무쟁추서자래)
明時落拓愧無才(명시낙척괴무재)
瑞靄醫梅蘇瘦骨(서애의매소수골)
祥雲孕月吐新胎(상운잉월토신태)
澤及監牢民頌矣(택급감뢰민송의)
榮添宗社帝休哉(영첨종사제휴재)
微誠不與呼崇列(미성불여호숭렬)
依北悵望意欲灰(의북창망의욕회)

문무 백관 다투어 자식들처럼 나아오나
밝은 세상에 갇혀 있어 재주 없음 부끄럽다
상서 아지랑이 매화 살려 마른 골격 되살리고
상서 구름은 달을 잉태해 새 아기로 토한다
은택이 감옥에도 미치니 백성으로 칭송하고
영화가 종묘사직에 더하니 임금님 아름답다
적은 정성을 높은 반열과 함께 부르지 못하니
북쪽을 향해 쓸쓸한 갈망에 의지도 식으려 해.

六鷄聯翮并翹翹
疆域交通路萬條
連天冠盖日飄飄
海接戸牖同月燭
電馳車轂共虹橋
兵機盡奪太公妙
人物爭誇西子嬌
虎視耽秦何足患
六鷄聯翮并翹翹

列國交行
열국교행 • 여러 나라와의 국교

疆域交通路萬條(강역교통로만조)
連天冠盖日飄飄(연천관개일표표)
海接戸牖同月燭(해접호유동월촉)
電馳車轂共虹橋(전치거곡공홍교)
兵機盡奪太公妙(병기진탈태공묘)[18]
人物爭誇西子嬌(인물쟁과서자교)[19]
虎視耽秦何足患(호시탐진하족환)
六鷄聯翮并翹翹(육계련핵병교교)[20]

국경 안의 오가는 교통 길은 일 만 가닥
하늘 닿는 의관이나 일산이 날마다 나부낀다
바다가 창문에 인접되니 달의 촛불 같이하고
번개처럼 달리는 수레들 무지개다리 함께해
전쟁 무기로 강태공의 묘수를 다 빼앗고
미인의 인물은 서시의 교태를 다투어 자랑하다
호시탐탐 노리는 진나라도 무얼 걱정하랴
여섯 나라의 닭이 같이 날아 아울러 활개 치는 것을.

宮 漏
궁루·궁궐의 시보

官途如砥衆肩摩(관도여지중견마)[21]
侍院何臣意莫涯(시원하신의막애)
曉達龍樓靑瑣[22]闢(효달용누청벽)
朝催鵷列紫禁斜(조최원열자금사)[23][24]
勢借金銅輕有響(세차금동경유향)
體兼氷玉淡無瑕(체겸빙옥담무하)
歲月空殘仙不到(세월공잔선불도)
漢皇鏡裡鬢霜加(한황경리빈상가)

관청의 길은 숫돌 같아 많은 사람이 오고 가니
시강원의 어느 신하이건 생각 갓이 있을 것인가
새벽빛이 청룡 누각에 달하니 궁정이 열리고
아침에 관리 행렬 재촉하여 궁궐로 늘어서다
형세는 금과 동을 빌려 경쾌한 여운이 있고
체제는 얼음과 옥을 겸하니 담담히 티가 없다
세월 시간 부질없이 쇠잔하고 신선 오지 않아
나라 임금님 거울 속에는 귀밑머리 서리 늘다.

詠俄羅斯氷宮
영아라사빙궁 • 아라사의 얼음 궁전

極北四時冷不分(극북사시냉불분)
氷成宮闕古無群(빙성궁궐고무군)
飛甍無地懸凝雪(비맹무지현응설)
疊榭依天擎凍雲(첩사의천경동운)
玉樹玲瓏生院落(옥수령롱생원락)
瑤桃爛熳結籬根(요도란만결리근)
水精霜液經營日(수정상액경영일)
晶掛上樑貝刻文(정괘상량패각문)

북쪽 끝 북극의 사시는 추위가 구분이 없어
어름으로 궁궐을 이루니 세상에 둘도 없다
나는 기와는 바탕이 없이 엉킨 눈에 달리고
첩첩의 누대 하늘에 의지해 언 구름 받들다
구슬 나무 번쩍번쩍 원집 모퉁이에 솟아 있고
신선 봉숭아 요도 난만히 울 밑에 맺어 있다
물의 정기 서리 액체로 처음 지어지던 날
수정을 대들보에 걸고 보배 상량문을 새기다.

55

思鄕夢
사향몽 • 고향 그리는 꿈

不勞筇屐渡春江 (불노공극도춘강)
歸訪寒梅到綺窓 (귀방한매도기창)
思友對樽歎少一 (사우대준탄소일)[25]
瘦妻孤枕淚垂雙 (수처고침루수쌍)
乍逢旋別情留目 (사봉선별정류목)
欲語還醒恨滿腔 (욕어환성한만강)
焉得輕魂如九鼎 (언득경혼여구정)[26]
鄕園繞入重難扛 (향원재립중난강)

지팡이 나막신의 수고 없이 봄 강을 건너서
돌아가 추운 매화 방문해 비단 창에 이르니
친한 벗 술잔 대해 친구 하나 없다 탄식하고
수척한 아내 외로운 베개에 두 줄 눈물 주루룩
잠시 만났다 곧 이별하니 정은 눈에만 남고
말하려다 오히려 깨니 한은 창자에 가득하다
어떻게 가벼운 넋을 아홉 개 가마솥으로 만들어
고향 동산 가자마자 무거워 들지 못하게 할까.

56

惟願陽春早〻歸
薄情夜雪添梅瘦
鄉朋思切見書稀
囚客資貧供藥少
背汗虛生冷濕衣
面潮自上薰成酒
無聊只與枕相依
扶病強唫覺趣微

寒餘得病

寒餘得病
한여득병 • 추위에 병 얻어

扶病強唫覺趣微(부병강음각취미)
無聊只與枕相依(무료지여침상의)
面潮自上薰成酒(면조자상훈성주)
背汗虛生冷濕衣(배한허생냉습의)
囚客資貧供藥少(수객자빈공약소)
鄉朋思切見書稀(향붕사절견서희)
薄情夜雪添梅瘦(박정야설첨매수)
惟願陽春早早歸(유원양춘조조귀)

병을 안고 애써 읊자니 멋없음을 알아
할 일 없이 다만 베개와 서로 의지하다
낮에 홍조가 절로 오르니 훈훈함이 술이 되고
등엔 땀이 헛되이 흘러 냉기가 옷을 적신다
죄수의 몸 자금도 가난하니 약 공급도 없고
고향 친구 생각 간절하나 편지 보기 어려워
정도 없는 밤눈은 매화의 메마름만 더하니
오직 원컨대, 양춘의 봄아 빨리 빨리 오라.

57

嗚咽浿江鳴
國亡人又去
親朋海外驚
妻子天涯哭

島山千古

島山千古
도산천고 · 도산선생 영면

妻子天涯哭(처자천애곡)
親朋海外驚(친붕해외경)
亡國人又去(망국인우거)
嗚咽浿江鳴(오열패강명)

처자식은 하늘 땅 끝에서 울고
친한 벗은 이국땅에서 놀라다
나라 망하고 사람마저 떠나가니
목메어 울부짖는 대동강의 울음.

七月四日夜 和金友世鎭 韻 前警務官

칠월사일야 화금우세진운 전경무관 • 7월 4일 밤 친구 김세진 시운에 화답함(전 경무관)

褪却衣巾倒枕邊(퇴각의건도침변)

微風拂面夢依然(미풍불면몽의연)

支離長夏人俱惱(지리장하인구뇌)

詩話鄉愁半是眠(시화향수반시면)

옷이나 두건을 벗어놓고 베갯 가에 누우니

살랑바람 낯에 불려 꿈도 아련하구나

지리한 긴 여름에 사람들 모두 괴로워

시의 이야기 고향 시름도 반은 졸음일세

太平樓閣共閒眠
焉得濟人登彼岸
繞渡風波又渺然
半生苦海去無邊

又
우·또

半生苦海去無邊(반생고해거무변)
繞渡風波又渺然(재도풍파우묘연)
焉得濟人登彼岸(언득제인등피안)
太平樓閣共閒眠(태평누각공한면)

반 평생의 괴로운 바다 가도 끝이 없구나
겨우 풍파를 건너니 또 묘연 아득하네요
어떻게 하면 사람들 건네 저 언덕 올라
태평한 누각 안에서 함께 한가히 졸까.

七月二十四日夜有感口呼
칠월이십사일야유감구호 • 7월 24일 밤 느낌 있어, 구호의 운에

節序居然屬火流(절서거연속화류)[27]　　계절의 질서는 출렁출렁 7월 더위에 속하니
幾人赤壁泛長洲(기인적벽범장주)　　　몇 사람이나 적벽강의 긴 물 가에 배 띄울까
槐安皆夢爭金市(괴안개몽쟁금시)[28]　괴안국의 헛된 모든 꿈이 황금 시장의 다툼이고
杞國孤懷望玉樓(기국고회망옥루)[29]　기국의 걱정 외로이 품고 백옥 누각 바라보다
久客逢秋空不寐(구객봉추공불매)　　　오랜 나그네로서 가을 만나 공연히 잠 못자고
亂蚤竟夜有何愁(난공경야유하수)　　　시끄러운 벌레 밤새도록 무슨 근심 있는 것인가
而今悔學屠龍技(이금회학도룡기)[30]　지금에 와서 용 잡는 기능 익힌 것 후회하며
明月後期海外遊(명월후기해외유)　　　밝은 달 뒷기약은 사해 밖으로의 노님일세.

数杵西風斷續吹
千門鍾罷寥々裹
夜久寒生自不知
空庭獨立月明時

癸卯九月十五日夜作

癸卯九月十五日夜作

계묘구월십오일야작 • 계묘(1903) 9월 15일 밤에

空庭獨立月明時(공정독립월명시)
夜久寒生自不知(야구한생자불지)
千門鐘罷寥寥裡(천문종파요요리)
數杵西風斷續吹(수저서풍단속취)

빈 뜰에 홀로 서 있는 달 밝은 때
밤 오라 추위 돋아도 스스로 알지 못하다
일천 문에 종소리 끊기고 고요한 속에
방아 소리 두어 마디 바람에 끊기다 잇네.

贈尹先達春景
증윤선달춘경 · 선달 윤춘경에게

一出牢門客路微(일출뢰문객로미)　　　한 번 옥문을 나선 뒤로 나그네 길 희미해
歸無妻子倚無扉(귀무처자의무비)　　　돌아가도 아내 지식 없고 의지할 집도 없어
去難再食思官食(거난재식사관식)　　　가도 다시 먹을 데 없어 감옥 식사 생각나고
脫有何衣換赭衣(탈유하의환자의)　　　벗으면 무슨 옷이 붉은 수의를 바꿀 것인가
人改過前多覆轍(인개과전다복철)　　　사람은 허물 고치기 전에 실패함이 많고
士窮道後乃知機(사궁도후내지기)　　　선비는 삶이 궁한 후에야 기미를 아는 것
三年囹圄風霜骨(삼년영어풍상골)　　　삼년의 감옥살이로 바람 서리된 골격에
生得天恩悟昨非(생득천은오작비)　　　살아서 천은을 입어 지난 잘못 깨닫는다.

2

백허 이유형과 함께 지음

與白虛李裕馨共賦

贈慰白虛

증위백허 · 백허에게 위로함

萬念付虛卽老禪(만염부허즉노선)
中宵且莫意綿綿(중소차막의면면)
定無伯樂知千里(정무백락지천리)[31]
只可靑蓮詠百篇(지가청련영백편)[32]
近澤自生魚涸轍(근택자생어학철)[33]
走崎奚用馬加鞭(주기해용마가편)
爲君感慨悲歌發(위군감개비가발)
蕭瑟寒楓易水燕(소슬한풍역수연)[34]

일만 생각 공허로 돌리면 곧 노자요 부처이니
한밤에 또한 생각을 이어 매달리지 말라
바로 백락이 없었더라도 천리마는 알 수 있고
이백의 시 백 편을 읊는 것이 다만 옳을 듯
못 가까우면 목 타는 물고기 저절로 살 것이고
험한 산에서 어찌 말에다 다시 채찍 얹겠나
그대 위해 감개로이 슬픈 노래 울려 나오니
쓸쓸히 차가운 단풍 바람이 역수의 형가(荊軻)일세.

感懷,與白虛唱和

感懷, 與白虛唱和
감회,여백허창화 • 감회,백허와 수창 화답

天不枉生落世間(천불왕생락세간)
未曾聊得此身閒(미증료득차신한)
須令編輯當今史(수령편집당금사)
小魯東山復泰山(소로동산부태산)(白虛(백허))[35]

하늘이 이 생명 굽히지 않고 세상으로 태어내어
애오라지 이 몸을 한가하게 한 적이 없구나
모름지기 지금 당장의 역사를 편집하게 하니
노나라도 적게 뵈는 동산에서 다시 태산으로.

萬事吾生際此間(만사오생제차간)
百年難得片時閒(백년난득편시한)
如令天地能容物(여령천지능용물)
只向滄溟不向山(지향창명불향산)

인간 만사 내 삶이 이 즈음에 태어났으니
평생 백년의 잠시도 한가함을 얻을 수 없구나
지금에 와 하늘땅이 만물을 용납해 준다면
다만 큰 바다나 향하지 산을 향하지 않겠다

百年人事百年間(백년인사백년간)
素志須臾不等閒(소지수유불등한)
一渡滄溟能博學(일도창명능박학)
當年何不謝靑山(당년하불사청산)(白虛(백허))

백년의 인간 세상살이 백년 사이에
본디의 의지는 잠시라도 등한할 수 없구나
한 번 큰 바다를 건너 널리 배울 수만 있다면
그 당년에 어찌하여 푸른 산을 떠나지 않았나.

二十五年一夢間(이십오년일몽간)
三春花事蝶翅閒(삼춘화사접시한)
男兒縱有鵬飛志(남아종유붕비지)
不識滄溟只識山(부식창명지식산)

스물다섯 해가 하나의 꿈 사이였으니
봄 내내 꽃들도 나비 날개의 한가함이네
사내 남아가 비록 붕새 날 의지 가졌지만
큰 바다를 알지 못하고 산만을 알았었지요.

憐君有志讀書間(연군유지독서간)
可惜無人覺夢閒(가석무인각몽한)
旣識滄溟知不遠(기식창명지불원)
莫敎倩蝶誤春山(막교천접오춘산) (白虛(백허))

그대 책 읽기에 뜻을 두었음을 사랑하면서
사람들 꿈속을 깨어나지 못함 애석해 하다
이미 큰 바다가 멀지 않음을 알았으니
나비를 청하여 봄 산 그르치는 일 하지 마소.

十載雲林屋數間(십재운림옥수간)
恐將塵事誤淸閒(공장진사오청한)
而今若得長風席(이금야득장풍석)
海上三神咫尺山(해상삼신지척산)

십 년의 구름 숲 속 두어 칸의 집에서
세속 일로 인해서 청한함을 그르칠까 두렵네
지금에 만약 큰 바람 자리를 얻을 수 있다면
바다 위의 삼신산도 지적의 사이일 터인데.

始知萬念擲塵間(시지만념척진간)
縱欲求閒不復閒(종욕구한불부한)
海上三神非世界(해상삼신비세계)
恐君羽化學天山(白虛(백허))

비로소 일만 잡념을 세속에 덤졌음 아니
비록 한가함 구하나 다시 한가할 수 없네
바다 속의 삼신산은 인간 세계가 아인데
그대 신선으로 변해 하늘 오를까 두렵다.

萬邦羅列一書間(만방나열일서간)
幾處㐀池日月閒(기처요지일월한)
火棗氷桃春爛熳(화조빙도춘란만)[36]
始知塵界有仙山(시지진계유선산)

온갖 나라 만방이 책 하나에 나열되어 있으나
몇 곳의 구슬 못 요지에는 세월이 한가하구나
불 대추 얼음 복숭아로 봄이 난만 흐트러졌으니
비로써 세속 먼지에도 신선 삼산 있음 알겠구나.

70

煙花樓閣摠人間(연화누각총인간)
只少琉璃世界閒(지소유리세계한)
羨覺仙居非別界(선각선거비별계)
三山還是愧三山(삼산환시괴삼산) (白虛(백허))

안개꽃의 누각은 모두가 인간세상이니
다만 유리 세계의 신선 한가함이 없구나
부럽게 아는 신선 거처 별다른 세계 아니니
신선 삼산도 오히려 삼산임이 부끄럽다네.

也信仙凡共世間(야신선범공세간)
塵凡願得伴仙閒(진범원득반선한)
伴仙愧與塵凡共(반선괴여진범공)
莫惜初心負碧山(막석초심부벽산)

이제 믿겠구나 신선 속인이 세상에 함께함을
세속 범인도 신선과 동반한 한가함 얻기 원하고
신선을 동반하고 세속 범인과 함께함 부끄러우니
처음 마음 아껴 푸른 산을 저버리지 말게 하라.

六洲衣服共雲山
不勞干戈交玉帛
百萬貔貅笛月閒
人生人老太平間

其何莊蝶散靑山(白)
風雨邊城消息至
仙女仙男夢寐閒
黃金碧玉綺羅間

黃金碧玉綺羅間(황금벽옥기라간)
仙女仙男夢寐閒(선여선남몽매한)
風雨邊城消息至(풍우변성소식지)
其何莊蝶散靑山(기하장접산청산) (白虛(백허))

누런 황금 푸른 구슬 기라의 비단 사이에
신선 사내 신선 여인은 꿈자리도 한가롭다
비바람 가의 성 안에도 소식이 이르렀는데
어쩌나 장주의 나비가 푸른 산으로 갔으니.

人生人老太平間(인생인로태평간)
百萬貔貅笛月閒(백만비휴적월한)
不勞干戈交玉帛(불로간과교옥백)[37]
六洲衣服共雲山(육주의복공운산)

사람 태어나고 사람 늙음이 태평함이니
백만의 사나운 짐승도 달밤엔 한가로워
전쟁으로 수고하지 말고 화합으로 사귀어
육대주의 의복 문화 저 구름 산에 함께하세.

知己知人更不知
交人莫恨知心少
無人何處與人居
白眼看人宇宙虛

論心論事知心虛（自）
無數人人獨自居
學力淺卑難可得
問君鴻度更何如
述懷與白虛唱和

述 懷
회포 풀이

論心論事知心虛(논심논사지심허)
無數人人獨自居(무수인인독자거)
學力淺卑難可得(학력천비난가득)
問君鴻度更何如(문군홍도갱하여) (白虛(백허))

마음 이야기 사리 이야기에 마음 허전함을 알아
수 없는 사람 사람들이 홀로 살고 있다네
배움의 힘이 약해 터득할 수는 없는데
묻건대 그대 큰 도량은 다시 더 어떠한지.

白眼看人宇宙虛(백안간인우주허)
無人何處與人居(무인하처여인거)
交人莫恨知心少(교인막한지심소)
知己知人更不如(지기지인갱불여)

부정적 시선으로 사람을 보면 우주도 헛것이니
어느 곳에서도 남들과 더불어 살 사람은 없다
사람을 사귀되 마음 아는 사람이 없다 한하지 말라
나를 알고 남을 알면 다시 더 같을 것 없어

眞心假心實有虛
丈夫處世貴心虛
交道可論貧富居
九仞山頭虧一簣
前功可惜有無如

推己及人奈不如
生來傲物非本意
寧同富不患同居
眞心假心實有虛(白)

眞有假心實有虛(진유가심실유허)
寧同富不患同居(영동부불환동거)
生來傲物非本意(생래오물비본의)
推己及人奈不如(추기급인내부여)(白虛(백허))[38]

진짜에도 가짜 마음 있고 허에도 실이 있는 것이니
차라리 부자와 함께 살지 않는다 걱정하지 말라
살아오며 사물에 오만한 것이 본래 뜻이 아니니
나를 미루어 남을 이해함이 어쩌면 같지 않아서야.

丈夫處世貴心虛(장부처세귀심허)
交道何論貧富居(교도하론빈부거)
九仞山頭虧一簣(구인산두휴일궤)[39]
前功可惜有無如(전공가석유무여)

대장부가 세상을 살아가는 것은 마음 비움이 귀하니
도로 사귐에 있어 어찌 부자와 가난한 삶을 논하랴
아홉 길 산을 쌓다가도 정상의 한 줌에 일그러지니
앞 일이 애석하게 되는 일이 있게 해선 아니 돼.

看盡人間九仞虛(간진인간구인허)
簣將何所首功居(궤장하소수공거)
如逢結伴成山處(여봉결반성산처)
竭力惱心任自如(갈력뇌심임자여) (白虛(백허))

인간 세상에서 아홉 길 산에 한줌 모자람을 보아왔으나
한 줌의 흙이 장차 어느 곳에서 으뜸가는 공이 될까
만약 마음으로 맺는 친구 만나 산을 이루게 된다면
힘 다하고 마음 수고로이 스스로 되어 지게 맡기리.

有從無有實從虛(유종무유실종허)
無始何功反首居(무시하공반수거)
九仞必須從一簣(구인필수종일궤)
人間萬事築山如(인간만사축산여)

있음도 없음 따라 있고 실상도 허상에서 따라오니
처음도 없었던 어떤 공력이 오히려 으뜸의 공이지
아홉 길도 반드시 꼭 한 줌의 흙으로 부터이니
인간 세상의 온갖 일이 산을 쌓는 것과 같은 것.

從知知己世無虛(종지지기세무허)
信義相孚不易居(신의상부불이거)
惟有一伴難看了(유유일반난간료)
遇之必得自然如(우지필득자연여) (白虛(백허))

나를 알아주는 지기가 세상에 흔치 않음 안 뒤로
믿음 의리 서로 믿어 살기가 쉽지 않구나
오직 하나 된 친구 만나기 어려움이 있으니
만나거든 반드시 자연스럽게 함을 터득하세.

壯志吾生老莫虛(장지오생노막허)
百年願得共君居(백년원득공군거)
五湖舟楫南昌帆(오호주즙남창범)[40 41]
達觀行裝任所如(달관행장임소여)

웅장한 의지의 나의 삶 늙어도 헛될 수 없으니
백년 평생을 그대 만나 함께 살기를 원하네
오호의 범려(范蠡)의 배와 남창의 왕발(王勃)의 돛폭으로
통달한 관찰력의 행장으로 가는대로 맡겨보자.

層雲志氣欲凌虛
今世雄豪反下居
莫說古人專得美
蓮花還不六郎如

而今只見藺相如
不用私嫌先國事
虛己對人孰能居
人如浩月月光虛

人如浩月月光虛(인여호월월광허)
虛己對人孰能居(허기대인숙능거)
不用私嫌先國事(부용사혐선국사)
而今只見藺相如(이금지견린상여) (白虛(백허))[42]

사람은 호연한 달 같고 달빛은 공허한데
나를 비우고 남을 상대함 누가 가능할 것인가
사사로운 혐의를 쓰지 않고 나라 일 먼저 하면
지금에도 다만 趙나라의 인상여(藺相如) 볼 수 있다.

層雲志氣欲凌虛(층운지기욕릉허)
今世雄豪反下居(금세웅호반하거)
莫說古人專得美(막설고인전득미)
蓮花還不六郎如(연화환불육낭여)[43]

층층인 구름 의지 기개로 허공을 뚫으려 하나
오늘 세상의 영웅호걸은 오히려 아래로 거처 한다
옛 사람만이 오로지 아름다울 수 있다 말하지 말라
연꽃이 오히려 장창종인 육랑만도 못함이 있기도 하다네.

主張人是女靑蓮
采石如今無人管
芳香只怕溷泥傳
一樹名花獨自憐

如今復有李靑蓮(白)
要識文章千古事
漫送虛香風外傳
蛾眉淡掃更堪憐

韻唱和
歎其美因有懷與白虛代兩才人依其
較才時絳雪伴爲青衣對和燕生詩
論平山冷燕至燕白頷與才女冷絳雪

論平山冷燕(논평산령연) 至燕白頷(지연백함)
與才女冷絳雪較才(여재여냉강설교재) 時絳雪
伴爲靑衣(시강설반위청의)44 對和燕生詩(대화
연생시) 歎(탄) 其美(기미) 因有懷(인유회) 與
白虛代兩才人(여백허대양재인) 依其韻唱和
(의기운창화)

蛾眉淡掃更堪憐(아미담소경감련)
漫送虛香風外傳(만송허향풍외전)
要識文章千古事(요식문장천고사)
如今復有李靑蓮(여금복유이청련) (白虛(백허))45

一樹名花獨自憐(일수명화독자련)
芳香只怕溷泥傳(방향지파혼니전)
采石如今無人管(채석여금무인관)46
主張人是女靑蓮(주장인시여청련)

평산의 영연재에서 지연 백함이 재녀인 냉설강과 재주 견
주기를 논함. 당시 강설이 시녀로 가장하여 연생들의 시
와 화답하였는데 그 아름다움에 감동되어 인해 마음에 품
었다. 백허와 더불어 두 재인을 대신하여 운에 따라 화답
한다.

나비 눈썹 담담히 쓸어내 더욱 사랑스러운데
부질없이 빈 향기만 바람 밖으로 전해 보내다
문장이란 천고의 일임을 알고자 한다면
지금에도 다시 청련거사 이백이 있구나.

한 나무의 이름 있는 꽃을 홀로 사랑하려 하나
꽃다운 향기가 다만 진흙에 전할까 두렵구나
채석강엔 지금처럼 관장할 사람이 없으니
그것을 주장하는 사람이 이 여인 청련거사이네.

一斛明珠字字憐(일곡명주자자련)
金剛霧罷月光傳(금강무파월광전)
桃李楊柳春風外(도리양류춘풍외)
願見蓬萊五色蓮(원견봉래오색련) (白虛(백허))

한 말의 밝은 구슬로 글자 글자마다 사랑스러우니
금강산에 안개 걷히고 달빛이 전하는 듯 하구나
복숭아 오얏 꽃 수양버들에 부는 봄바람 밖에도
신선의 봉래산에 오색 빛의 연꽃 보기 원하다 .

琅月旋風世所憐(랑월선풍세소련)
羞將仙信等閒傳(수장선신등한전)
紅塵到處非靈海(홍진도처비령해)
肯泛眞人太乙蓮(긍범진인태을련)[47]

구슬 달 구슬 바람은 세상이 사랑스러이 여기는 것
신선 소식을 가지고도 등한하게 전함이 부끄럽구나
붉은 먼지 속세 이르는 곳마다 신령한 바다 아니나
진인 도사 태울 연꽃을 띄우기를 바라네.

何不流光十丈蓮(白)
分明琅月瑤池上
璇風惟恐市人傳
一朵名花眞可憐

並着雙舟共採蓮
開歌應覺池中有
那能容易蝶心傳
不識才憐只色憐

一朵名花眞可憐(일타명화진가련)
璇風惟恐市人傳(선풍유공시인전)
分明琅月瑤池上(분명랑월요지상)
何不流光十丈蓮(하부유광십장련) (白虛(백허))

한 떨기 이름난 꽃 참으로 사랑스러우나
구슬 바람에 저자 사람에게 전할까 두렵다
분명히 구슬 달이 신선 요지에서 돋건마는
어찌하여 열 길의 연꽃으로 빛을 흘리지 않나.

不識才憐只色憐(불식재련지색련)
那能容易蝶心傳(나능용이접심전)
聞歌應覺池中有(문가응각지중유)
並着雙舟共採蓮(병착쌍주공채련)

재주의 자랑스러움 알지 못해 얼굴빛만 사랑하니
어찌 나비의 마음을 전하기가 용이할 수 있겠나
듣는 노래 응당 연못 안에 있으리라 생각해서는
쌍으로 배를 타고는 함께 연꽃 캐려 한다네.

才情只是認才憐(재정지시인재련)
蘭麝香焚也獨傳(난사향분야독전)
休說深閨多實學(휴설심규다실학)
更無脂粉墨池蓮(갱무지분묵지련) (白虛(백허))

재인의 정은 다만 재주를 알아 사랑하기에
난초 사향 피우는 향기를 홀로 전하고 있네
깊은 규방에만 실다운 배움이 있고
다시 연지 화장의 먹물 연못에는 없다 말하지 말라.

敵手相逢意更憐(적수상봉의경련)
五言城下筆鋒傳(오언성하필봉전)
孤軍自是尋常敵(고군자시심상적)
肯勞將軍七尺蓮(긍로장군칠척련)[48]

맞수로 서로 만나니 의기가 더욱 사랑스러워
다섯 글자 시 성 아래에 붓의 칼날로 전하다
외로운 군사는 이로부터 심상찮은 맞수라서
장군의 7 자의 연꽃을 수고로이 하기에 적당.

錯認宮中太液蓮
遊人但有賞花眼
芙蓉無數遠香傳
南浦月明秋可憐

亭立芙蓉卽是蓮(白)
無雲明月江南夜
春風搖蕩信難傳
萬紫千紅一色憐

萬紫千紅一色憐(만자천홍일색련)
春風搖蕩信難傳(춘풍요탕신난전)
無雲明月江南夜(무운명월강남야)
亭立芙蓉卽是蓮(정립부용즉시련) (白虛(백허))

일만 자주색 일천의 진홍빛이 한빛으로 사랑스러워
봄바람이 흔들어대도 참으로 전하기 어렵구나
구름도 없이 밝은 달의 강남땅의 밤에
우뚝 서 있는 부용이 바로 이 연꽃이라네.

南浦月明秋可憐(남포월명추가련)
芙蓉無數遠香傳(부용무수원향전)
遊人但有賞花眼(유인단유상화안)
錯認宮中太液蓮(착인궁중태액련)[49]

남남포 나루의 밝은 달에 가을은 사랑스러우니
수 없이 많은 부용꽃이 멀리 향기를 전하네
유람객은 다만 연꽃 감상할 안목만 있기에
궁중에 있던 태액지의 연꽃으로 착각하네요.

借得春風墨袖憐（차득춘풍묵수련）
人間天上兩相傳（인간천상양상전）
霓裳曲罷祥雲起（예상곡파상운기）[50]
仙子猶依寶塔蓮（선자유의보탑련） (白虛（백허））

봄바람을 빌려 얻은 먹의 소매 사랑스럽구나
인간세상이나 하늘 위로 서로 전하여진다
예상우의의 신선 곡조 끝나자 상서 구름은 일어
신선은 아직도 보탑의 연꽃에 기대어 있구나

文章器宇兩相憐（문장기우양상련）
袖裏春風閨裏傳（수리이춘풍규이전）
欲識人間千古美（욕식인간천고미）
至今復見陸郎蓮（지금부견육낭련）[51]

문장과 자질 기개 둘 다 사랑스러워
소매 속의 봄바람이 규방 안으로 전하다
인간세상 천고의 미담을 알려고 하니
지금에도 다시 육랑의 연꽃을 보네요.

3
이것저것

繁華桃李只尋常
一朶孤高能自傲
偏承雨露晚榮將
縱經風霜高節見
徑荒栗里爲誰香
酒續龍山嗟我晚
今年黃菊已參商
秋盡鄉園旅恨長

秋後晚菊

秋後晚菊
추후만국 · 가을 뒤의 늦은 국화

秋盡鄉園旅恨長(추진향원여한장)
今年黃菊已參商(금년황국이삼상)
酒續龍山嗟我晚(주속용산차아만)[52]
徑荒栗里爲誰香(경황율리위수향)[53]
縱經風霜高節見(재경풍상고절견)
偏承雨露晚榮將(편승우로만영장)
一朶孤高能自傲(일타고고능자오)
繁華桃李只尋常(번화도리지심상)

가을 다한 고향 동산에 나그네 한도 깊었으니
올 해의 누런 국화도 이미 서로 어긋났구나
술이 용산으로 이어도 서글프다 나는 늦었고
길은 율리에 거칠었으니 누구 위해 향내나랴
겨우 바람 서리를 만나서야 높은 절개 보이고
두루 비 이슬을 이어 늦은 영화를 가져오다
한 떨기 고고함으로 스스로 오만할 수 있으니
번성하고 화려한 복숭아 오얏은 보통일뿐이다.

次平山冷燕白冷詩韻
차평산령연백연시운 • 평산 영연의 흰 제비시에 차운함

前身玉局夢依稀(전신옥국몽의희)[54]
羽翼人間孰敢非(우익인간숙감비)
晉代只誇丹頷艷(진대지과단함렴)
趙姬還妬雪膚肥(조희환구설부비)[55]
飛拂梨花爭素影(비불이화쟁소영)
點飄柳絮滿霜衣(점표유서만상의)
舊巢春社年年客(구소춘사년년객)
白帝城中尙未歸(백제성중상미귀)[56]

전신의 옥국의 신선 도관에서 꿈이 의희하다
인간 세상으로 날아왔다고 누가 그르다 하랴
진나라 시대는 다만 붉은 이마만을 자랑하고
조희의 비연은 오히려 눈빛 살갖 미워하였네
날아 배꽃을 치면서 흰 그림자를 다투고
버들 솜 날려 점찍어 서리 옷 가득하구나
옛 둥지인 봄 마을 집 연년의 나그네가
백제의 성 안에 아직도 돌아오지 않았네.

87

讀平山冷燕有懷

두평산령연유회 • 평산 영연재의 시 읽고 난 생각

幾個龍姿與鳳儀(기개용자여봉의)
千秋錦繡四歲兒(천추금수사세아)
文君幷對而今見(문군병대이금견)[57]
太白雙生亦世奇(태백쌍생역세기)[58]
英俊尋緣祥鷰到(영준심연상연도)
聖明有像瑞星移(성명유상서성리)
風流遺得芳香句(풍유유득방향구)
長使詩人動燥脾(장사시인동조비)

몇 개의 용의 자태와 봉황의 몸가짐으로
천 년의 비단이었던 4 살의 아이로서
글 잘하는 문성과 상대하여 지금에 나타나고
태백성이 쌍으로 돋아났으니 역시 세상의 기연
영웅 준걸이 인연을 찾아서 상서 제비로 이르고
성인 현명 군주 형상이 있어 상서 별로 옮기다
풍류의 시문으로 꽃다운 글귀를 물릴 수 있어
길이 시인으로 하여금 조급한 심정 동하게 하다.

喜 鵲
까치를 반기며

深處看天歎井蛙(심처간천탄정와)
偏憐語鵲晚窓斜(편련어작만창사)
舌占上林傳雁到(설점상림전안도)
緣通銀漢伴烏遮(연통은한반오차)
夜歸赤壁人唫月(야귀적벽인금월)
春斷江南孰寄花(춘단강남숙기화)
飛去爲尋閨裡報(비거위심규이보)
前宵客枕夢還家(전소객침몽환가)

깊은 곳에서 하늘 보며 우물 개구리를 한탄하다
유독 재잘대는 까치 늦은 창에 기댐을 사랑한다
우는 혀 상림 숲을 점쳐 소식 전하려 이르렀지만
인연이 은하수로 통해도 친구 까마귀가 가로막다
밤에는 적벽강으로 갔으니 사람들은 달이나 읊고
봄은 강남에 끊겼으니 누가 꽃을 부쳐오겠는가
날아가 규방 속을 찾아 알려 주어라
전날 밤 나그네 베개에는 집으로 간 꿈꾸었다고.

非俗疑僧反有毫
百忙不到一身孤
錦城花柳前生夢
洛社風流幾個豪
物外觀心歸寂滅
静中覓道覺虛無
尋禪莫向山門去
塵界還看太白胡

有髮僧

有髮僧
유발승 • 머리 기른 중

非俗疑僧反有毫(비속의승반유호)
百忙不到一身孤(백망불도일신고)
錦城花柳前生夢(금성화류전생몽)
洛社風流幾個豪(낙사풍류기개호)
物外觀心歸寂滅(물외관심귀적멸)
靜中覓道覺虛無(정중멱도각허무)
尋禪莫向山門去(심선막향산문거)
塵界還看太白胡(진계환간태백호)

속인도 아니고 중인가 했더니 오히려 머리 길러

온갖 바쁜 일 있지 않아 한 몸이 고고하네

비단 성의 꽃과 버들이 전생의 꿈이었으니

서울 장안 풍류도 몇 번의 호기이었겠지

사물 밖 관찰하는 마음 적멸로 돌아가고

정적 속 도를 찾아 허무를 깨달았구나

선을 찾겠다고 산문을 향해 가지 말라

먼지 세상에서 오히려 크게 밝은 이 보아.

缸中燭
항중촉 · 병 안의 촛불

小缸欺晦明(소항기회명)

漆夜一光生(칠야일광생)

胸深胎月色(흥심태월색)

口熱吐雷聲(구열토뢰성)

掩時粧鏡鎖(엄시장경쇄)

開處眼花成(개처안화성)

在世當如此(재세당여차)

隨時可隱名(수시가은명)

작은 병 안에서 어둠 밝음 속이다

칠흑의 밤에는 한 줄기 빛 발한다

가슴통 깊어 달 빛을 잉태해서는

입이 뜨거우면 우레 소리도 낸다

가리울 때는 화장 거울도 숨지만

열린 곳에는 시선에 꽃을 피운다

세상살이란 의당 이와 같은 것이라

시세에 따라 이름을 숨길 수 있다.

雪

雪
설·눈

一夜寒生雪滿枝(일야한생설만지)
開窓驚覺化工奇(개창경각화공기)
瘦梅減色妻無語(수매감색처무어)
眠鶴藏痕客不知(면학장흔객불지)
風渡園林花爛熳(풍도원림화난만)
月明樓閣玉參差(월명누각옥참치)
題詩欲記淸狂興(제시욕기청광흥)
孤棹山陰訪友時(고도산음방우시)[59]

한 밤에 추위가 돋더니 가지에 눈은 가득해
창 열자 놀래어 하느님 조화 신기함을 깨닫다
여윈 매화꽃 색깔 감해져도 아내 말이 없고
조는 두루미 감춘 흔적에 나그네 알지 못해
바람 지난 동산 숲엔 꽃이 난만히 피었고
달 밝은 누각에는 흰 구슬이 여기 저기
시를 써서 맑고 미친 흥을 이록하려 하니
외로운 배로 산음의 친구를 찾은 때이네.

萬古人生老此間
天涯回首鳥空還
影薄萱堂憂白髮
光催粧鏡惜紅顔
一村煙合蘆花水
半面秋明赤葉山
客子未歸今又暮
征雲何處是鄕關

落照
落照

落照
낙조 • 낙조

萬古人生老此間(만고인생노차간)
天涯回首鳥空還(천애회수조공환)
影薄萱堂憂白髮(영박훤당우백발)
光催粧鏡惜紅顔(광최장경석홍안)
一村煙合蘆花水(일촌연합노화수)
半面秋明赤葉山(반면추명적엽산)
客子未歸今又暮(객자미귀금우모)
征雲何處是鄕關(정운하처시향관)

만고 세월 인생살이 사이에서 늙어 가니
하늘 끝 머리 돌리면 새만 홀로 돌아간다
그림자도 엷어지는 어머니 흰 머리 걱정이고
시간 재촉되는 화장대 앞 붉은 얼굴 아깝구나
한 마을의 안개는 갈대꽃 물과 어울리고
반쪽 면의 가을은 붉은 잎의 산에 밝구나
나그네 돌아가지 못하고 금년 또 저무니
가는 구름 어느 곳이 이 고향인 것일까.

驟 雨

취우 • 소나기

白晝羣山晦薄言(백주군산회박언)[60]
緣蛙俄報兩三番(연와아보양삼번)
倏焉一陣歸城市(숙언일진귀성시)
頃刻千箭射海門(경각천전사해문)
東里已漂儒子麥(동리이표유자맥)
西疇爭破野人樽(서주쟁파야인준)
風雷萬壑掀天地(풍뢰만학흔천지)
驚鳥紛紛過短坦(경조분분과단탄)

백주 대낮에 모든 산이 어두워지고
청개구리 갑자기 두서너 번 알리더니
삽시간에 한 줄기 성 안 저자에 오다
경각간 일천 화살 바다 어구에 쏘아대네
동쪽 마을엔 이미 선비 집 보리 떠내려가고
서쪽 밭에서는 농부의 술잔 다투어 파하다
바람 우레 온 골짜기에 천지를 뒤흔드니
놀란 새들 어지러이 나즉한 담장을 지난다.

畫　畫壁春深倦睡時

魂蓍蘇龍先幅
尋伴子眠生裏
鷗鴛舟筆別形
鷺鴦中下後容
歸浴應更梅雪
長暖有多俱滿
渚池夢私老眉

畫壁
春深
倦睡
時

棊
聲
琴
韻
摠
相
宜

畫 鶴
화학 • 학 그림

畫壁春深倦睡時(화벽춘심권수시)
棊聲琴韻摠相宜(기성금운총상의)
魂尋鷗鷺歸長渚(혼심구로귀장저)
羞伴鴛鴦浴暖池(수반원앙욕난지)[61]
蘇子舟中應有夢(소자주중응유몽)
龍眠筆下更多私(용면필하갱다사)[62]
先生別後梅俱老(선생별후매구로)
幅裏形容雪滿眉(폭이형용설만미)

그림 벽에 봄은 깊어 권태로운 졸음 올 때
바둑 소리 거문고 여운이 모두가 어울린다
넋은 갈매기 찾아 긴 물 가로 돌아가고
시름은 원앙 친구로 따뜻한 못에 목욕한다
소동파의 적벽강 배에 응당 꿈이 있을 것이고
이공린의 그림 아래에는 다시 사사로움 많네
선생이 떠난 뒤로 매화도 함께 늙었던 것인가
화폭 속의 그린 모양에도 눈이 눈썹에 가득해.

林煙起處有書樓
石徑招提斜日下
背上西風葉語流
滿山落木一擔秋

樵夫

樵 夫
초부 · 나무군

滿山落木一擔秋(만산낙목일담추)
背上西風葉語流(배상서풍엽어류)
石徑招提斜日下(석경초제사일하)
林煙起處有書樓(임연기처유서루)

산 가득히 지는 나뭇잎은 한 짐의 가을이라
등 뒤의 가을바람은 잎새들의 속삭임이네
바위 길 절에는 비낀 저녁 해가 지고 있고
숲 속에 연기 이니 글 읽는 누대 있나 봐.

白雲咫尺是仙楼
樵笛数聲騎犢去
偶到碁園歲月流
爛柯山上幾經秋
又

又

우 · 또

爛柯山上幾經秋(난가산상기경추)[63]
偶到碁園歲月流(우도기원세월류)
樵笛數聲騎犢去(초적수성기독거)
白雲咫尺是仙樓(백운지척시선루)

산 위에서 도끼 자루 썩는다 함 몇 해 지났나
우연히 바둑 동산에 들었다가 세월만 흘렀다
나무군은 피리 소리에 소를 타고 둘아가는데
흰 구름 지척의 근처가 바로 신선의 누대라네.

歌 妓

歌 妓
가기 • 노래하는 기생

巧傳鷰語轉鶯歌(교전연어전앵가)
幽谷溪花暗送波(유곡계화암송파)
曲罷空庭蕉雨歇(곡파공정초우헐)
韻淸深院竹風過(운청심원죽풍과)
一生慣耳惟絃管(일생관이유현관)
四座斷腸盡綺羅(사좌단장진기라)
學得瑤池離別調(학득요지이별조)[64]
夏然聲裏白雲多(알연성리백운다)

공교로이 제비 소리 전하다 꾀꼬리 노래로 변하니
깊은 골 시내 꽃을 은은히 물결 따라 보내다
노래 끝난 빈 뜰에는 파초의 빗소리도 멎고
운치도 맑은 정원에는 대나무 바람이 지나다
일생동안 귀에 익숙한 것은 오직 관현악이로고
온 방안에 애간장 끊는 것은 모두가 비단 휘장
요지에서의 이별 노래를 익히 터득하였기에
알연한 소리 속에 흰 구름도 많구나.

舞妓

무기 · 춤추는 기생

佳姬名舞擁笙歌(가희명무옹생가)
輕薄桃花逐亂波(경박도화축난파)
翻愛蝶翅風外倒(번애접시풍외도)
閃疑鶴影月中過(섬의학영월중과)
送眸嬌態頻窺扇(송모교태빈규선)
滿臉羞痕故掩羅(만검수흔고엄라)
雙袖翩翩如羽化(쌍수편편여우화)
分明仙子弄人多(분명선자농인다)

아름다운 여인 이름난 춤꾼이 노래 소리 에워싸니
가볍게 하늘거리는 복사꽃이 어지러운 물결 쫓는 듯
사랑으로 나부끼는 나비 날개라 바람 밖에 자빠지고
삽시간에 학의 그림자가 달 속으로 지나나 의아해
눈짓으로 보내는 애교 자태 자주 부채를 엿보고
뺨에 가득한 수줍은 흔적 짐짓 비단 소매로 가린다
쌍쌍의 팔소매가 펄럭 펄럭 깃털 날개로 변한 듯해
분명하게도 신선 처자로 사람들 다분히 희롱한다.

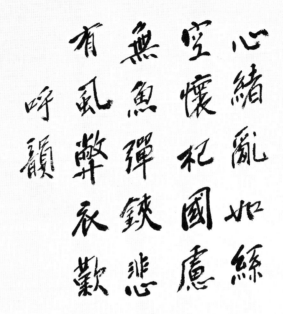

呼 韻
호운 • 부르는 운에

有蝨弊衣歎(유슬폐의탄)
無魚彈鋏悲(무어탄협비)[65]
空懷杞國慮(공회기국려)[66]
心緒亂如絲(심서난여사)

이가 있어 헤어진 옷의 탄식이고
고기반찬 없어 구걸하는 슬픔이네
부질없이 기국 사람의 걱정으로
마음 가닥 어지럽기 실타래이네.

又

又
우 · 또

櫪驥思長路(력기사장로)
籠禽憶舊林(농금억구림)
禁中寒十月(금중한십월)
盡日擁重衾(진일옹중금)

마구간의 좋은 말은 먼 길을 생각하고
새장 속의 새도 옛날 숲을 그리워하니
감옥에 구금된 중 시월 추위에는
종일토록 두꺼운 이불만 끼고 있다.

閨 怨
규원·안방의 원한

相思苦處夜偏寒(상사고처야편한)
思苦夜寒夢亦難(사고야한몽역난)
若使郎心如妾苦(야사랑심여첩고)
夢魂不到玉窓欄(몽혼부도옥창란)

상사의 생각으로 괴로운 곳엔 밤도 유독 춥고
생각으로 괴로워 밤도 추우니 꿈도 꾸기 어려워
임의 마음도 이 첩의 괴로움과 같게 된다면
꿈과 넋이라도 백옥의 창문 앞에 오지 않을까

妾
又
愁
無
限
等
春
江

空
使
孤
鸞
鎖
玉
窓

桃
李
花
殘
郎
不
到

捲
簾
斜
日
下
西
岡

又
우·또

妾愁無限等春江(첩수무한등춘강)
空使孤鸞鎖玉窓(공사고란쇄옥창)
桃李花殘郎不到(도리화잔낭불도)
捲簾斜日下西岡(권렴사일하서강)

끝없는 첩의 시름은 봄 강물과 같은데
부질없이 외로운 난새로 백옥 창에 가두다
복숭아 오얏 꽃 다 져도 임은 안 오시니
발을 걷으니 비낀 햇살만 서산으로 넘네.

羈窓昨夜照文星

感友人寄書
감우인기서 · 친구의 편지에 감사하여

羈窓昨夜照文星(기창작야조문성)　　어제 밤의 여관 창에 문성이 비추더니
書雁帶來舊眼靑(서안대래구안청)　　편지에 담아 온 옛 친구 시선 퍼렇다
古洞烟霞魂獨去(고동연하혼독거)　　옛 마을 연기 안개 자연에 넋만 홀로 가고
一場風雨夢初醒(일장풍우몽초성)　　한바탕의 비바람에 꿈이 처음 깨는구나
縱知人事雲無定(종지인사운무정)　　비록 사람살이 구름처럼 정처 없음 알면서
只惜年光水不停(지석년광수불정)　　다만 햇수의 세월 물처럼 쉬지 않음 애석하다
每憶共君遊戱處(매억공군유희처)　　항상 그대와 함께 노닐 던 곳을 생각하면
係心桃渚鷰巢亭(계심도저연소정)　　마음에 매달린 복숭아 물가의 연소정일세.

104

幅幅相思字字情

千欣萬感轉層生

深如潭水交心淡

贈似隴梅入眼明

人在露蒹知尺地

想遙雲樹隔長城

北風不盡南來雁

金玉須頻寄遠聲

又
우·또

幅幅相思字字情(폭폭상사자자정)

千欣萬感轉層生(천흔만감전층생)

深如潭水交心淡(심여담수교심담)

贈似隴梅入眼明(증사롱매입안명)

人在露蒹知尺地(인재노겸지척지)

想遙雲樹隔長城(상요운수격장성)[67]

北風不盡南來雁(북풍불진남래안)

金玉須頻寄遠聲(금옥수빈기원성)

글 폭마다 상사라는 글자 글자가 정다우니

일천 기쁨 일만 감격이 층층으로 돋아나네

깊기가 못 물과 같아 사귀는 마음도 담담하고

보내오기 언덕 매화 닮아 눈에 들어 밝구나

사람이 이슬 갈대에 있어 지척임을 알겠고

상상은 구름 나무로 멀어 긴 거리로 막혔다

북녘 바람 다함이 없이 남으로 오는 기러기에

금과 옥 같은 먼 소식을 자주 부치려 하네.

懷人

회인 · 임 생각

莫敎閨裏歲華流(막교규리세화류)
其奈鏡鸞隻影遊(기내경난척영유)
獨鳥頻驚羈枕月(독조빈경기침월)
歸鴻遙帶故園秋(귀홍요대고원추)
每因思苦歌蓮曲(매인사고가련곡)
幾度愁添見柳樓(기도수첨견류루)
欲問他鄕憔悴意(욕문타향초췌의)
人間離別恨難收(인간이별한난수)

깊은 규방 안의 세월 꽃 흐르게 하지 말라
거울 속 난새의 외짝 그림자를 어찌해야해
홀로된 새라 베개 머리 달빛에 자주 놀래고
가는 기러기는 멀리 고향의 가을을 띠었구나
외로운 생각 일 때마다 연꽃 캐는 노래 부르고
근심 걱정 몇 차례나 버들 구경 누대에 더했나
타향에서 초췌히 서글픈 마음을 물으려 하니
인간 세상의 이별 한이란 거둘 수가 없구나.

和白虛口呼韻

화백허구호운 • 백허가 부르는 운에 화답

身存玉帛志雲林(신존옥백지운림)
出處心非宦海沈(출처심비환해침)
忠膽無私天不愧(충담무사천불괴)
昭昭白日萬邦臨(소소백일만방림)

몸은 구슬 비단에 두고서 의지는 구름숲의 자연
나고 드는 처세 마음이 벼슬바다에 잠기지 않아
충성의 간담에 사사로움 없어 하늘 부끄럼 없으니
밝고 밝은 햇살로 일 만 나라에 임하리라.

始信賢人此處臨
靜看草木生精彩
明珠可惜暗中沈
鸞鳳如何集棘林
又

又

우 · 또

鸞鳳如何集棘林(난봉여하집극림)
明珠可惜暗中沈(명주가석암중침)
靜看草木生精彩(정간초목생정채)
始信賢人此地臨(시신현인차지림)

난새 봉황새 어찌하여 가시나무 숲에 모였으며
밝은 구슬이 암흑 속에 숨었음이 애석하구나
조용히 풀 나무들이 정령의 색깔 돋는 것 보니
비로소 믿겠네, 현명한 분이 이 땅에 임할 것을.

又

우・또

鸞羣鳳伴會如林(난군봉반회여림)
滿地風流不畏沈(만지풍유부외침)
逸翮雖從鷄鶩處(일핵수종계목처)
一飛直可九霄臨(일비직가구소림)

난새 무리 봉황 친구들 숲처럼 모였으니
땅에 가득한 풍류에 침체될 일 두렵지 않다
뛰어난 날개 비록 닭 따오기와 처했어도
한 번 날면 곧바로 구만 리 하늘에 닿다.

和然人 林正尉炳吉

화연인 임정위병길 • 연인에 화답. 정위 임병길

百年遭遇盡天緣(백년조우진천연)
莫把塵機付自然(막파진기부자연)
太上無言冥裏在(태상무언명리재)
三生已定未來前(삼생이정미래전)

평생 백년의 만남이란 모두가 하늘의 인연이니
세속 기틀을 가져다 자연에 부치지 말라
태상의 하느님 말없이 조용히 앉아 계시나
이승 저승의 일이 이미 미래 이전에 정해져.

丈夫義膽有誰看
如當此世安閒在
一死非難死節難
秋霜志氣劍俱寒
偶吟

偶唫
우음 • 우연히 읊다

秋霜志氣劍俱寒(추상지기검구한)
一死非難死節難(일사비난사절난)
如當此世安閒在(여당차세안한재)
丈夫義膽有誰看(장부의담유수간)

가을 서리 같은 의지 기개 칼과 함께 싸늘해
한 번 죽기 어려움 아니라 절개에 죽기 어려워
만약 이 세상에서 평안 한가함으로 있는다면
장부의 의로운 간담을 누가 있어 보아주나.

夜坐

夜 坐
야좌 • 밤에 앉아

靜夜寒窓不寐時(정야한창불매시)
唫哦有伴喜相隨(음아유반희상수)
人如縱海浮無際(인여종해부무제)
世似入山去有岐(세사입산거유기)
積雪滿關歸夢苦(적설만관귀몽고)
白雲出岫倦遊宜(백운출수권유의)
五更話雨孤燈邃(오경화우고등수)
此地此情子獨知(차지차정자독지)

고요한 밤 차가운 창에 잠도 오지 않을 때
시 읊는 친구 있어 즐거이 서로 따르다
사람은 바다에 놓인 듯 떠서 갓이 없고
세상은 산에 들어간 듯 갈수록 지름길이네
쌓인 눈은 국경 가득해 가는 꿈도 괴롭고
흰 구름 뫼에 솟으니 게으른 놀이에 좋아
한 밤의 비 이야기에 외로운 등불도 깊어
이 땅의 이 감정을 자네 홀로 알고 있네.

心事有君知
詩成長嘯發
思親歲暮時
孤客天寒夜
又

又

우·또

孤客天寒夜(고객천한야)
思親歲暮時(사친세모시)
詩成長嘯發(시성장소발)
心事有君知(심사유군지)

외로운 나그네 날씨도 추운 밤
어버이 생각 한 해도 저무는 때
시 이루자 긴 긴 휘파람을 부니
이 심사를 그대 있어 알 것이네.

又

우・또

賈傅長沙日(가부장사일)[68]
蘇郎北海時(소랑북해시)[69]
苟無忠義固(구무충의고)
窮困有誰知(궁곤유수지)

가의가 장사왕의 태부되던 날이고
소무가 북해로 불모가던 때이니
진실로 충성 의리 견고함 아니면
궁하고 괴로움 누가 있어 알겠나.

又

우 · 또

仁天均雨露(인천균우로)
草木共春時(초목공춘시)
唯有孤松節(유유고송절)
歲寒然後知(세한연후지)

인자한 하늘은 비이슬을 고루 내리어
풀 나무들 함께 봄을 누리는 때이나
오직 고고히 간직된 소나무 절개는
해가 추워진 연후에야 알 수 있다네

自詠

（書道作品）

自 詠
자영 • 스스로 읊다

歎世看書慕古先(탄세간서모고선)
憂時還欲眼無穿(우시환욕안무천)
心歸淨界空空佛(심귀정계공공불)
夢入醉鄉夜夜仙(몽입취향야야선)
思遠經綸同渚雁(사원경륜동저안)
居高踪跡等秋蟬(거고종적등추선)
從來志士無窮恨(종래지사무궁한)
忠孝元難兩得全(충효원난양득전)

세상 탄식에 보는 서책은 옛 분 사모하는 마음
근심스런 때는 오히려 눈길도 두지 않으려 해
마음은 청정의 경계에 귀의하니 비고 빈 부처요
꿈이 취한 마을로 드니 밤이면 밤마다 신선이네
생각이 먼 경륜 포부는 물가 기러기와 같고
높이 노니는 자취는 가을 매미와 동등하구나
옛부터 의지의 선비 끝없는 한은
충성과 효도 둘 다 온전하기 어려움이지요.

暮 坐
모좌 • 저녁에 앉아

簷鴉啼盡紙窓昏(첨아제진지창혼)
凍樹寒烟負郭村(동수한연부곽촌)
山暮銀河微有影(산모은하미유영)
雪晴玉宇淡無痕[70](설청옥우담무흔)
梅花與爾他鄉面(매화여이타향면)
明月惱吾倦客魂(명월뇌오권객혼)
遙識倚閭孤望處(요식의려고망처)
開顔應籍一兒孫(개안응적일아손)

처마 까마귀도 울어 다해 창문은 어두운데
언 나무 차가운 연기는 성 밖의 마을이네
산이 저무니 은하수가 약간 그림자 일고
눈 개인 하늘 공간은 담담히 흔적도 없다
매화야 너와 더불어 타향의 얼굴이고
밝은 달은 나를 괴롭히는 나그네 영혼
멀리 알겠노라 문에 기댄 고독한 시선은
얼굴을 펴자 호적에나 대응할 한 자손.

喜逢詩人
희봉시인 • 시인을 만난 기쁨

結隣萍水契蘭金(결린평수계란금)
詩席新緣似舊心(시석신연사구심)
情若逢陵時北海(정야봉능시북해)[71]
興如訪戴夜山陰(흥여방대야산음)[72]
百年離合吾藏劍(백년이합오장검)
半世峨洋子解琴(반세아양자해금)[73]
旅塌疎燈添一影(여탑소등첨일영)
忘形傾膽好相尋(망형경담호상심)

이웃으로 맺은 평범한 삶도 난초와 쇠의 마음 맞음이니
시의 자리에서 새로운 인연은 옛 친구의 마음이네
정은 蘇武가 李陵을 북해에서 만난 것과 같고
흥은 王子猷가 戴奎를 산음으로 찾아 간듯하네
평생 백 년의 이별 회합으로 나는 칼을 품었고
반평생 지기의 만남으로 그대는 거문고 이해해
나그네 책상 성긴 등불에 하나의 그림자 더하니
체모도 잃고 간담을 기울이는 좋은 서로의 만남.

無 燭
무촉·촛불도 없이

離妻猶難分玉石(이루류난분옥석)[74]
娟媸不辨疑何釋(연치불변의하석)
世皆漆室亦無燈(세개칠실역무등)
長夜千家連紫陌(장야천가련자맥)

눈 밝은 이루로도 오히려 옥과 돌 구별 어렵고
곱고 미움 구별을 못하니 의심 어찌 풀리랴
세상은 모두가 칠흑의 방이라 등불이 없이
긴 밤의 일천 집은 번화한 거리로 이어지다.

黑甜鄉裏坐如石(흑첨향리좌여석)
色相都空同老釋(색상도공동로석)
夜讀無由更不眠(야두무유경불면)
拾螢回憶舊鄉陌(습형회억구향맥)

깊은 졸음 시골 속에 바위처럼 앉아 있어
빛과 모습 모두 비었으니 노자 부처와 같구나
밤에 책 읽을 길도 없고 다시 더 졸음도 없어
개똥부리 줍던 고향 언덕을 되돌려 생각하다.

共歸極樂蓮臺陌
纔度險危路始平
慈航急難帆不釋
驚濤如雷風揚石
惜埋泥土楚山陌
刖足豈緣得價高
義可獻王難自釋
早知荊璞非燕石
和白虛

和白虛
화백허 • 백허에게 화답

早知荊璞非燕石(조지형박비연석)
義可獻王難自釋(의가헌왕난자석)
刖足豈緣得價高(월족기연득가고)
惜埋泥土楚山陌(석매니토초산맥)

형산의 박옥은 연산의 돌 아님을 알고서
의리가 왕에게 바쳐야 하니 스스로 해석이 어려웠지
발을 잘린 것이 어찌 값이 높은 것으로 연유했겠나
진흙처럼 초나라 산의 언덕에 묻히는 것 애석함이지[76]

驚濤如雷風揚石(경도여뢰풍양석)
慈航急難帆不釋(자항급난범부석)[75]
纔度險危路始平(재도험위노시평)
共歸極樂蓮臺陌(공귀극락연대맥)

놀라는 파도 우레와 같고 바람으로 돌을 날려
인자한 항해라도 위난의 구제 돛이 풀리지 않다
겨우 위험한 곳을 건너자 길이 비로소 평탄하니
함께 극락세계의 연화대 언덕으로 돌아가다.

贈別俞錦石鎭九
증별유금석진구 • 금석 유진구를 작별하며

願從事死不生閒(원종사사부생한)
名滿荊刀漸筑間(명만형도점축간)[77]
一氣鷹蒼幾韓殿(일기응창기한전)[78]
二年烏白再秦關(이년오백재진관)[79]
只逢義地身如芥(지봉의지신여개)
每入危方勇挾山(매입위방용협산)
閱盡世情知己少(열진세정지기소)
錦城何似早時還(금성하사조시환)[80]

죽을 일에 종사하기 원해도 한가히 살지 않아
이름이 형가의 칼 고점리의 축비파 사이 가득하다
한결같은 기개 굳센 보라매 몇 번의 대한 궁전이며
두 해에 까마귀 희어지랴 다시 진나라 국경이라니
다만 의리의 땅에서 만나려 육신은 초개 같이하고
매양 위태로운 지방에 들어 용기는 산을 껴안는다
세상 인정을 다 겪어 지나도 지기는 적으니
금성이여 어찌 일찍 돌아옴만 하겠는가.

時鍾이라는 서예 작품 (草書)

時 鍾
시종 · 괘종시계

一日自鳴十二重(일일자명십이중)
春窓時攪倦眠濃(춘창시교권면농)
璇機轉動乾坤道(선기전동건곤도)
杜宇啼來子午峯(두우제래자오봉)
代漏點更人數針(대루점경인수침)
伴鷄報曉婦催舂(반계보효부최용)
巧將金葉醒迷世(교장금엽성미세)
大可文房少可胸(대가문방소가흉)

하루에도 저절로 울리기 열두 번 거듭되니
봄 창에서 때때로 권태로이 짙은 졸음 깨운다
선기의 지구의가 하늘땅의 길을 돌고 돌아
두견새는 한밤 대낮의 자오봉에서 울어대다
누수 시각 점치던 오경을 사람들 바늘로 세고
닭과 짝해 새벽 알리니 며느리 방아 재촉하다
공교로이 황금 잎을 가지고 혼미한 세상 일깨우니
큰 것은 문방에 쓸 만하고 작은 것은 품에 적당.

電 車
전차 • 전차

鋊輪奔駛疾無先(철륜분사질무선)
萬里雲烟頃刻穿(만리운연경각천)
機藏電櫃神爲使(기장전궤신위사)
軌作虹橋客似仙(궤작홍교객사선)
眼下山皆爭走馬(안하산개쟁주마)
耳邊風送亂唫蟬(이변풍송난음선)
木牛古事誰云妙(목우고사수운묘)[81]
諸葛還歎美不全(제갈환탄미부전)

쇠 바퀴로 내닫는 말이라 빠르기 전에 없던 일
일 만 리 구름 안개를 경각 사이에 뚫는구나
기계로 감춘 전기 상자 신이 시키는 것이고
선로로 이루어진 무지개다리 신선된 나그네
시선 아래 산들은 모두 내닫는 말의 경주이고
귀 가에 지나는 바람은 어지러운 매미의 울음
나무 소의 옛날 일을 비록 신묘하다 말하나
제갈량이 오히려 완전하지 못했음을 탄식하리.

自起火

사기화 • 설로 이는 불 (성냥)

火人計秘儲硝鹽(화인계비저초염)
閃電轟雷兩得兼(섬전굉뢰양득겸)
鈍棄鑽金功較速(둔기찬금공교속)
巧藏磺木價還廉(교장광목가환렴)
冬窓自發花千點(동창자발화천점)
漆室能成月一簾(칠실능성월일렴)
穿壁拾螢皆古事(천벽습형개고사)
數錢可買百枝纖(수전가매백지섬)

불 장인의 신비한 계획은 초산 염산을 저장해
내닫는 번개 불 울리는 우레 둘을 겸했구나
둔하게 부딪치는 부싯돌 보다 공력이 속하고
교묘히 유황 나무에 숨겨 값은 오히려 싸다
겨울 창에 스스로 피는 꽃이 일천 점이고
캄캄한 방에 능히 이룬 달은 발이 하나
벽을 뚫거나 반딧불이 줍기 다 옛 일이니
두어 푼으로 일백 개를 살 수도 있구나.

聾 川
농천·얼어 귀먹은 냇물

澗水氷深雪滿關(간수빙심설만관)
鳴川不復枕邊還(명천불부침변환)
短橋虛白無聲月(단교허백무성월)
繞屋寒生不語山(요옥한생부어산)
恨有北風先僻處(한유북풍선벽처)
願教東帝後人間(원교동제후인간)
幽翁添得林泉靜(유옹첨득임천정)
竟夜梅床鶴夢閒(경야매상학몽한)

시내 물에 얼음 깊고 눈은 동구에 가득하니

울리는 샘물이 다시는 베개 머리 오지 않다

좁은 다리에 텅 비어 하얗게 비치니 소리 없는 달이고

집을 에워 추위가 돋으니 말 없는 산이네

북녘 바람 궁벽한 곳에 먼저 함 한스러우나

동제의 봄 신이 인간세상은 뒤로 하게 하나

조용한 늙은 이 자연의 고요함 덤으로 얻어

밤 다하도록 매화의 침상에 학의 꿈속이네.

怪 石
괴석 • 괴상한 돌

望夫眞面老堪憐(망부진면노감련)[82]
莫將荊玉較媸娟(막장형옥교치연)
女媧鍊後遺形變(여왜연후유형변)[83]
嬴帝鞭前遁跡先(영제편전둔적선)
魂與秋雲歸幻夢(혼여추운귀환몽)[84]
身依春蘚結新緣(신의춘선결신연)
千年古蹟憑誰語(천년고적빙수어)
一片他山入暮烟(일편타산입모연)[85]

망부석의 참다운 모습이 늙을수록 사랑스러우니
형산의 옥돌을 가져다 곱다 밉다 견주지 말라
여왜씨가 하늘 보충한 뒤 남긴 형태로 변했나
진시황의 말채찍 앞에서 먼저 숨은 자취인가
넋은 가을 구름과 함께 허황된 꿈으로 돌아가고
몸은 봄 이끼에 의지하여 새로운 인연을 맺다
천년의 옛 자취를 누구에게 빗대어 묻겠나
한 조각의 타산의 돌로 저녁연기 속에 들다.

萬劫千緣一夜通
香殘燈滅踈鍾落
時移風雨打禪宮
俗異塵埈堆法殿
客去巖花寂寂紅
僧來松月依依白
他山舊面至今同
西域何年渡海東

石佛

石 佛
석불 • 돌부처

西域何年渡海東(서역하년도해동)
他山舊面至今同(타산구면지금동)
僧來松月依依白(승래송월의의백)
客去巖花寂寂紅(객거암화적적홍)
俗異塵埃堆法殿(속리진애퇴법전)
時移風雨打禪宮(시이풍우타선궁)
香殘燈滅疎鍾落(향잔등멸소종락)
萬劫千緣一夜通(만겁천연일야통)

서쪽에서 어느 해 바다 동쪽으로 건너왔기에
타산의 옛 면모가 지금까지 한결 같구나
스님이 오니 소나무 달도 의의 아련하고
손님 가니 바위 꽃도 고요 적적 붉다
풍속이 다르니 먼지는 법당 전각에 쌓이고
시간이 흐르니 바람과 비는 부처 궁전을 치다
향불 스러지고 등불 꺼지고 종소리 울려
일만 겁의 일천 인연이 한밤으로 뚫린다.

聲聲月一峯
客度柴門雪
李相不如儂
蒯生知爲主
鶴歸夜吠松
鹿下秋驚葉
逢舊意偏濃
平生善辨容
青尨

靑 尨
청방 • 파란 삽살개

平生善辨容(평생선변용)　　평생 동안 사람 얼굴 잘 구별해
逢舊意偏濃(봉구의편농)　　옛 주인 만나면 생각이 깊구나
鹿下秋驚葉(녹하추경엽)　　사슴 내리는 가을엔 잎에도 놀라고
鶴歸夜吠松(학귀야폐송)　　학이 돌아간 밤에 솔만 보고 짖다
蒯生知爲主(괴생지위주)　　괴주의 소산이 주인 잘 아니
李相不如儂(이상부여농)[86]　　이씨 재상은 너만도 못하구나
客度柴門雪(객도시문설)　　손님이 눈 사립문을 지나가니
聲聲月一峯(성성월일봉)　　짖는 소리 소리에 달 뜬 봉우리.

128

梅花獨點紅
只怕春無跡
峰壑素心同
雲霞淡影減
玉龍鬪古桐
鹽虎盤層石
渺漠失西東
乾坤一色中

雪月

雪 月
설월 · 눈 내린 달빛

乾坤一色中(건곤일색중)
渺漠失西東(묘막실서동)
鹽虎盤層石(염호반층석)
玉龍鬪古桐(옥룡투고동)
雲霞淡影減(운하담영감)
峰壑素心同(봉학소심동)
只怕春無跡(지파춘무적)
梅花獨點紅(매화독점홍)

하늘 땅이 한 색깔인 속에
아득히 동서의 방향도 잃다
소금 호랑이 바위에 웅크렸고
백옥 용은 늙은 오동에서 싸우다
구름 안개도 맑은 그림자가 줄고
봉우리 골짜기 흰 마음으로 같다
다만 봄이 자취 없을까 염려하여
매화가 홀로 진홍빛으로 점찍다.

一生食力保心天
濁世恐君飮潁川
羊易梁王施惠日
龍成齊將樹功年
驅使武侯形幻木
牽同織女步看蓮
耕罷春田歸暮日
桃林野渡喚津船

牛
우 · 소

一生食力保心天(일생식역보심천)
濁世恐君飮潁川(탁세공군음영천)[87]
羊易梁王施惠日(양역양왕시혜일)[88]
龍成齊將樹功年(용성제장수공년)[89]
驅使武侯形幻木(구사무후형환목)[90]
牽同織女步看蓮(견동직녀보간련)
耕罷春田歸暮日(경파춘전귀모일)
桃林野渡喚津船(도림야도환진선)

일생동안의 먹고 사는 힘을 본 마음으로 보존하니
혼탁한 세상에서 그대에게 영천 물 먹일까 두렵다
양으로 소 바꾸라 한 양혜왕이 은혜 베풀던 날이고
소에 불질러 용이된 제나라 장수 공을 세우던 해이네
제갈량은 나무로 소의 모습 만들어 군사를 부렸고
직녀성과 함께하는 견우성 연꽃을 보며 걷는다
경작도 끝난 봄 밭에서 돌아오는 저녁 햇살에
복숭아 숲 들을 건너려 나루 배를 부른다.

洞裏威權敢遞傳
笑他狸屬渠相大
春林露體點千錢
夜谷開眸懸兩燭
飢到英雄白日眠
威行天地迅雷擊
山中惟我管風烟
百獸爭趨一嘯前

虎
호 · 호랑이

百獸爭趨一嘯前(백수쟁추일소전)
山中惟我管風烟(산중유아관풍연)
威行天地迅雷擊(위행천지신뢰격)
飢到英雄白日眠(기도영웅백일면)
夜谷開眸懸兩燭(야곡개모현양촉)
春林露體點千錢(춘림로체점천전)
笑他狸屬渠相大(소타리속거상대)
洞裏威權敢遞傳(동리위권감체전)

온갖 짐승들 휘파람 소리에 앞 다투어 나아가니
산 속에서 오직 나만이 자연을 주관할 수 있어
위엄있는 행차는 이 하늘 땅에 빠른 우레가 치듯
주림이 닥친 영웅은 백일 대낮에도 졸고 있나
밤 골짜기에 눈 부릅뜨면 두 촛불이 매달리고
봄 수풀에 몸을 드러내면 천개 동전 무늬이네
저 이리떼들 제가 서로 크다 자랑함 우습구나
동리로 든 위세 권력을 감히 서로 전할 수 있나.

蚤[91]

조·벼룩

至微至勇冠羣倫(지미지용관군륜)
蝎簟虱衣共作隣(갈점슬의공작린)
身爲害人明便隱(신위해인명편은)
謀因肥己暗還親(모인비기암환친)
經綸皆慾懷疑大(경륜개욕회의대)
伎倆惟逃見怯頻(기량유도견겁빈)
尖嘴時驚閒客夢(첨취시경한객몽)
莊園蝶散一場春(장원접산일장춘)

지극히 작아도 지극히 용맹함은 곤충 무리의 으뜸
돗자리의 빈대와 옷 속의 이와 함께 이웃이 되다
자신은 사람을 해치면서 낮에는 곧 숨어 있다가
제 몸을 살찌우려고 밤이면 곧 가까워져
일삼는 경륜이란 모두가 욕심이라 의심은 크고
뛰어난 재주는 오직 도망함이라 겁먹기 자주
뾰족한 입부리 때로 한가한 손님 꿈을 놀래서
장자의 동산 나비 꿈을 한바탕의 봄으로 날려.

乾柿

건시 · 곶감

形枯身縛意難宣(형고신박의난선)
舊味新供歲酒筵(구미신공세주연)
粉面非眞成幻界(분면비진성환계)
赤心是本保良天(적심시본보량천)
子遺春圃千花雨(자유춘포천화우)
夢斷秋園萬樹煙(몽단추원만수연)
堅勝乾葡甘勝棗(견승건포감승조)
兒童換得喜相傳(아동환득희상전)

형체는 마르고 몸은 묶여 의지를 펴기 어려운데
묵은 맛을 새로이 새해 술자리로 전해 주었네
얼굴에 바른 분 참이 아닌 환상 세계 이루나
붉은 속 마음은 원래 천진의 우량을 보존하네
씨는 봄 밭의 일천 꽃의 비로 남기고
꿈은 가을 동산 일만 나무 안개에 끊긴다
단단하기 건포도보다 낫고 달기 대추보다 나아
아이들은 바꿔 가지고 기뻐 서로 전하는구나.

為供秋士讀殘書
夜縛流螢簷角掛
門結崔羅斷客車
世多鴻罹充吾橐
苞籬暮下雨聲踈
柳戶畫藏烟色密
坐獵飛虫計有餘
虛中設網暗中居

蜘蛛

蜘 蛛
지주・거미

虛中設網暗中居(허중설망암중거)
坐獵飛虫計有餘(좌엽비충계유여)
柳戶畫藏烟色密(유호주장연색밀)
苞籬暮下雨聲踈(포리모하우성소)
世多鴻罹充吾橐(세다홍리충오탁)
門結崔羅斷客車(문결최라단객거)[92]
夜縛流螢簷角掛(야박류형첨각괘)
爲供秋士讀殘書(위공추사독잔서)

허공에 그물 치고 어둔 속에 살면서
앉아서 나는 벌레 잡으니 여유 있는 계획이네
버들 집에는 낮에도 안개 빛 잠겨 은밀하고
박 울타리에는 저물게 내리는 빗소리 성기다
세상에는 기러기 잡혀 제 전대를 채우나
내 문엔 참새 그물 쳐 손님 수레도 끊기다
밤이면 나는 반딧불이 얽어 지붕 가에 걸어
가을 선비 남은 책 읽는 데에 이바지하려 한다.

134

蚊
肥瘠能從暗裏探
畏明自是畏天監
聲勢夜高眠客榻
生涯秋淡老禪菴
珠簾落月喧千百
紈扇微風拍兩三
居然身世炎凉薄
賦性如君也有慙

蚊
문·모기

肥瘠能從暗裏探(비척능종암리탐)
畏明自是畏天監(외명자시외천감)
聲勢夜高眠客榻(성세야고면객탑)
生涯秋淡老禪菴(생애추담로선암)
珠簾落月喧千百(주렴락월훤천백)
紈扇微風拍兩三(환선미풍박양삼)
居然身世炎凉薄(거연신세염량박)[93]
賦性如君也有慙(부성여군야유참)

살찌고 여윈 것 어둠 속에서도 더듬을 수 있어
밝음을 두려워함은 원래 하늘 감시 두려움이겠지
소리 기세 밤이면 잠든 나그네 침상에 드높고
평생의 삶 가을이면 늙은 스님 암자로 담담하네
구슬 발 주렴의 지는 달에 들렘이 천 백 이다가
비단 부채 살랑바람 두어 서너 번 저으면 사라져
잠시 동안의 신세는 더위 추위로 경박하니
타고난 본성이 너 같으면 이에 부끄럼 있다.

蝎
갈 · 빈대

暖如醉客冷飢僧(난여취객냉기승)
下地上天便入升(하지상천변입승)
走遍粉壁光金散(주편분벽광금산)
獵到松床勢土崩(엽도송상세토붕)
蚊親遠不通秦晉(문친원불통진진)[94]
虱族殘如附魯滕(슬족잔여부로등)[95]
君家苗裔多陰福(군가묘예다음복)
子百孫千共繼繩(자백손천공계승)

더우면 취한 손님 같고 추우면 주린 중처럼
하늘 땅 삼은 위아래를 쉽게 들고 오르는 놈
흰 벽을 두루 내달아 노란 색깔을 뿌리고
잡으려 소나무 침상에 이르면 흙 무너지듯
모기의 친척과는 멀어 혼인 우호 통하지 않고
이의 족속은 쇠잔하기 노나라 등 나라에 기댄 듯
그대 집안의 후손들은 음덕의 복이 많은가
아들 일백에 손자 일천으로 가계를 이어가다니.

蜂
봉·벌

力勤義種與仁耕(역근의종여인경)

恩雨陽春一室榮(은우양춘일실영)

蕩子靡家羞倦蝶(탕자미가수권접)

虛官無祿笑遊鶯(허관무록소유앵)

亂軍出入皆神算(난군출입개신산)

飛將賞刑正法衡(비장상형정법형)

莫問採花成蜜意(막문채화성밀의)

爲人不是世情盲(위인부시세정맹)

힘써 부지런히 의 심고 인자함 농사지으니

은혜의 따사한 봄에 한 집안이 영화롭네

방탕한 이 집도 없는 게으른 나비의 수치

빈자리 녹도 없이 노는 꾀꼬리 우습구나

난잡한 군사의 드나 듦이 모두 신통한 계산

나는 장수 상과 형벌은 바른 법의 균형이네

꽃을 채집하여 꿀을 만드는 뜻 묻지 말라

사람 위한다고 세상 정이 어두워서가 아니라네

莫近莊園送客跫
薄情易散三春夢
酒香惹翮雪飄缸
畫意斂眉山照鏡
願逐飛花共入江
羞依古木空留巷
蘭閨梅閣影雙復
盡日尋芳度玉窓
蝶

蝶
접 · 나비

盡日尋芳度玉窓(진일심방도옥창)
蘭閨梅閣影雙雙(난규매각영쌍쌍)
羞依古木空留巷(수의고목공유항)
願逐飛花共入江(원축비화공입강)
畫意斂眉山照鏡(화의렴미산조경)
酒香惹翮雪飄缸(주향야핵설표항)
薄情易散三春夢(박정이산삼춘몽)
莫近莊園送客跫(막근장원송객공)

종일토록 꽃을 찾다가 백옥 창을 지나니
난초 규방 매화 누각에 그림자는 쌍쌍
고목 기대어 부질없이 마을 머무름 부끄러워
나는 꽃을 쫓아 함께 강에 들기를 원하노라
화가의 뜻 눈썹에 거두니 산이 거울 비추고
술 향기로 날개 펴니 눈이 항아리에 번득여
경박한 정 삼춘의 봄꿈으로 날리기 쉬우니
장자의 정원 손님 보내는 발소리 가까이 말라.

百里猶能辨假眞
眸如星月精神轉
風鳴鷄鶩已驚塵
電擊狐兔皆臠肉
獵下千山塞上春
飛飄一片天涯雪
羽毛翻與世情新
飽向雲宵飢附人

鷹

鷹
응 • 매

飽向雲宵飢附人(포향운소기부인)
羽毛翻與世情新(우모번여세정신)
飛飄一片天涯雪(비표일편천애설)
獵下千山塞上春(엽하천산새상춘)
電擊狐兔皆臠肉(전격호토개련육)
風鳴鷄鶩已驚塵(풍명계목이경진)
眸如星月精神轉(모여성월정신전)
百里猶能辨假眞(백리유능변가진)

배부르면 구름 하늘 향하고 주리면 사람에게
날개 깃 번득임이 세상 사정과 새롭구나
한 조각 하늘가 눈에 날아 뒤집고
사냥으로 일천 산 국경의 봄에 내리는 구나
번개처럼 치달아 여우 토끼 한 점의 고기이고
바람으로 울리면 닭오리 이미 먼지에도 놀라
눈동자는 별과 달 같아 정신으로 회전하니
백 리 밖에서 오히려 진가를 구별할 수 있구려

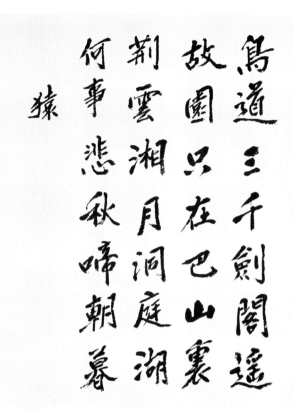

猿
원 · 원숭이

何事悲秋啼暮朝(하사비추제모조)
荊雲湘月洞庭湖(형운상월동정호)
故園只在巴山裏(고원지재파산리)
鳥道三千劍閣遙(조도삼천검각요)

어인 일로 가을 슬퍼 아침 저녁으로 우는가
형산의 구름 소상강 달 동정호의 물 가 생각
고향 동산은 다만 파산 속에 있으니
새의 길로도 삼천리인 검각산 저 멀리.

碁 排韻口呼

기 배운구호 • 바둑. 운자를 부르는대로

直道橫紘四望同(직도횡현사망동)
賢於愚敵似旋蓬(현어우적사선봉)[96]
奇謀定處林花落(기모정처임화락)
戰局掃餘陣月空(전국소여진월공)
夜雨聲寒脩竹裏(야우성한수죽리)
清風歌罷紫芝中(청풍가파자지중)[97]
朱門黑白爭如此(주문흑백쟁여차)
翻覆一杯世路通(번복일배세로통)

직선 길과 가로 줄로 사방 시선이 같아
잘하는 이 우둔한 적에게 쑥대 풀 날리 듯
기묘한 계략 정한 곳엔 숲 꽃이 떨어지고
전세 판국을 쓸어버리니 진 친 달도 비었네
밤 비 소리도 차가운 긴 대나무숲 속이고
맑은 바람에 신선 노래 자지곡 끝나네
권세가의 흑과 백의 싸움도 이와 같으니
바둑판 뒤엎으면 세상길이 훤히 뚫리겠지.

雙翅輕薄勝紗窓（쌍시경박승사창）
飛着庭蘭與渚菖（비착정란여저창）
秋散蓮花遊太液（추산연화유태액）[98]
暮尋蘆月宿平羌（모심노월숙평강）
生涯容易多蚊蚋（생애용이다문예）
踪跡淸高笑蛞蜣（종적청고소길강）
蟬翊蝶翅風彩美（선익접시풍채미）
肯從蠅蟻赴椒薑（긍종승의부초강）

蜻 蜓
청정 · 잠자리

두 날개 가볍고 얇기는 비단 창보다도 나아
날아서 뜰 난초나 물가의 창포에 앉는다
가을에 연꽃이 산란하면 궁중 태액지에 놀고
저녁에는 갈대의 달을 찾아 평원 지역에 자다
살아가는 생애의 용이함이야 모기도 많겠지만
자취를 맑고 높이 가져 말똥갈이를 비웃는다
매미 날개 나비 날개의 풍모 채색 아름다운데
즐겨 파리나 개미 따라 산초 술 생강 즙 쫓으랴.

虱
슬·이

只處乾衣不雨簑 (지처건의부우사)
腰間腋下懶經過 (요간액하나경과)
痛癢在彼關心少 (통양재피관심소)
飢渴切身沒恥多 (기갈절신몰치다)
雲髮歸埋生宿草 (운발귀매생숙초)
雪膚亂咋染新荷 (설부난색염신하)
害人肥己何愚蠢 (해인비기하우준)
半作尸山與血河 (반작시산여혈하)

다만 마른 옷에 처하니 비와도 비옷 없이
허리 사이나 겨드랑 밑을 게을리 지나간다
가려움이야 저쪽에 있지 내 마음 쓸 일 없고
배고픔 목마름 절실하면 다분히 염치 무릅쓰고
구름머리로 돌아 묻혀 묵은 풀에서 살고
눈 피부 어지러이 씹어 새 연꽃으로 물 드리는구나.
사람 해쳐 자신 살찌움이 어쩌면 우둔한 몸부림
반은 시체의 산 되고 반은 피의 강 되는구려.

太平何日誦淸河
狗是强隣猫敵國
亂踏紙天雨滴荷
疾行信地風驅籜
膏粱惹慾禍機多
溷厠安分生計足
穿穴踰墻匍匐過
綠林夜雨不衣簑

鼠
서·쥐

綠林夜雨不衣簑(녹임야우불의사)[99]
穿穴踰墻匍匐過(천혈유장포복과)
溷厠安分生計足(혼측안분생계족)
膏粱惹慾禍機多(고량야욕화기다)
疾行信地風驅籜(질행신지풍구탁)
亂踏紙天雨滴荷(난답지천우적하)
狗是强隣猫敵國(구시강린묘적국)
太平何日誦淸河(태평하일송청하)[100]

절도행각 숲의 밤비에도 비옷 입지 않고서
구멍을 뚫고 담을 넘어 숨어 기어가네.
뒷간에서 분수에 평안하면 생계 만족하나
고량진미에 욕심이 일면 재앙의 기틀 많네
땅을 믿는 빠른 걸음은 바람 댓숲 지나듯
종이 천장 어지러이 밟아 비 연잎에 지듯
개는 막강한 이웃이고 고양이는 적국이니
어느 날에야 태평하여 황하수 맑은 노래 부를까.

蝙蝠
편복 · 박쥐

畏明常畏日炎蒸(외명상외일염증)
寄獸寄禽兩未曾(기수기금양미증)
白晝藏踪緣自愧(백주장종연자괴)
黃昏肥己見誰憎(황혼비기견수증)
物中宗族無髥子(물중종족무염자)
月下形容有髮僧(월하형용유발승)
匍匐翶翔適意作(포복고상수의작)
長天大地計層層(장천대지계층층)

밝음 두려워 항상 햇빛 내리는 더위 두렵고
길짐승 붙이인가 새 붙이인가 둘 다 못 돼
대낮에 자취를 숨김은 제 부끄럼 때문이고
황혼에서야 제 몸을 살찌움은 누구 미움 샀느냐
만물 중 종족으로는 수염 털 없는 것이요
달 아래의 몰골 형용은 머리 기른 중이네
기어가고 날아감이 뜻대로 동작하니
높은 하늘 큰 땅을 층층이 계획대로 하는 구나

黃昏一樹獨生輝

白梅
백매 · 흰 매화

黃昏一樹獨生輝(황혼일수독생휘)
羞與雪花較是非(수여설화교시비)
唫士骨緣春冷瘦(음사골연춘냉수)
美人魂帶月明歸(미인혼대월명귀)
寒依氷壁朝暉減(한의빙벽조휘감)
淡立綺窓夜色微(담립기창야색미)
漢水年年如舊面(한수년년여구면)
不教脂粉汚香衣(불교지분오향의)

황혼 되자 외로운 나무 하나 홀로 빛깔을 내니
눈꽃과 좋고 나쁨 견줌은 부끄러운 일이겠지
시인의 골격으로 인연되어 봄추위에 여위었고
아름다운 여인의 영혼을 띠어 달 밝음에 돌아오나
싸늘하게 얼음벽에 기대어 아침 햇살이 경감되고
담담히 서 있는 비단 창에 밤 경색도 희미해지네.
한강 물처럼 연년 세세에 옛 면모와 같은 것이려니
연지 백분 화장으로 향기내음 옷 더럽히지 말지니.

珊瑚一朶綺窓高
月下錦衫夜立孤
魂入蘿山飄緋雪
粧臨漢水弄臙濤
酒筵錯落丹浸酌
畫帖淋漓血染毫
桃頰櫻腮多瘦骨
人間歸夢在蓬壺

紅梅

紅 梅
홍매 • 붉은 매화

珊瑚一朶綺窓高(산호일타기창고)
月下錦衫夜立孤(월하금삼야립고)
魂入蘿山飄緋雪(혼입라산표치설)
粧臨漢水弄臙濤(장림한수농연도)
酒筵錯落丹浸酌(주연착락단침작)
畫帖淋漓血染毫(화첩임리혈염호)
桃頰櫻腮多瘦骨(도협앵시다수골)
人間歸夢在蓬壺(인간귀몽재봉호)[101]

산호의 붉은가지 하나 비단 창에 높이 올라
달 아래 비단 옷자락 밤에 홀로 서 있구나
넋이 나산으로 들면 붉은 눈이 날리고
화장으로 한수에 임하면 연지 물결 희롱하다
술자리에 어지러이 붉은 마음으로 술잔에 들고
그림첩에 아른아른 널리니 피가 붓끝에 묻어
복숭아 뺨 앵도색 볼에 다분히 여윈 골격으로
인간세상으로 돌아갈 꿈은 신선 봉래산에 있다네.

147

白 鷺

백로 · 백로

春江白雪滿衣裳(춘강백설만의상)
散與漁翁坐夕陽(산여어옹좌석양)
簑雨帆烟踪跡淡(사우범연종적담)
渚雲沙月夢魂長(저운사월몽혼장)
飛來蘆岸花同色(비래로안화동색)
竚立蓮汀玉有香(저립련정옥유향)
莫把興亡煩問我(막파흥망번문아)
寄身水國送年光(기신수국송년광)

봄 강에 흰 눈 가득한 옷차림으로
한산하게 어옹과 더불어 석양에 앉아 있구나
도롱이 비 돛 안개에 담박한 종적 자취이고
물 가 구름 백사장 모래에 꿈도 아득 길구나
갈대 언덕으로 날아오면 꽃과 한 가지 빛이고
연꽃 물 가 꼿꼿이 서 있으면 향기 있는 백옥
흥하고 망함으로 나에게 번거로이 묻지 말라
몸을 물나라에 기탁하여 세월 광경 보내리라.

瀑布（폭포・폭포 칼리그라피, 세로쓰기）

玉龍懸絶壁
半入九天靑
飛雹昏巖壑
殷雷動日星
黃河低掛影
銀漢倒垂形
蕭寺晴還濕
四時雨滿庭

瀑布

瀑 布
폭포・폭포

玉龍懸絶壁(옥룡현절벽)
半入九天靑(반입구천청)
飛雹昏巖壑(비박혼암학)
殷雷動日星(은뢰동일성)
黃河低掛影(황하저괘영)
銀漢倒垂形(은한도수형)
蕭寺晴還濕(소사청환습)
四時雨滿庭(사시우만정)

백옥의 용이 끊긴 절벽에 매달려
반은 구만리 푸른 하늘에 들다
날리는 우박이 바위 골을 어둡게 하고
울리는 우레는 해와 별을 진동시키네.
황하의 물이 나즉히 그림자로 걸리고
은하수도 거꾸로 그 모습을 드리우는 구려
조용한 사찰이 개었다 다시 젖으니
사시사철 뜰 안에 비가 자욱하구려.

蟬
선·매미

香露菊園飲料甘(향로국원음료감)
隨風飛遍水西南(수풍비편수서남)
淸音夕院桐生瑟(청음석원동생슬)
得意霽天柳染藍(득의제천유염람)
名愧塵形餘舊殼(명괴진형여구각)
唫愁秋氣怯單衫(음수추기겁단삼)
草虫遺族參仙籍(초충유족참선적)
肯向貨泉漫的眈(긍향화천만적탐)

향기 이슬 국화 동산에서 마시는 음료는 달고
바람 따라 두루 나니 물의 서쪽 또는 남쪽
맑은 소리는 저녁 정원에 비파 울리는 오동
갠 하늘에 의기를 얻어 버들에 쪽빛 물 드네.
이름 하여 먼지 세상에 옛 껍질 남김 부끄럽고
가을 기운에 홑적삼 겁내듯 시름을 읊는구나.
풀벌레의 유족으로 신선 호적에 참여했으니
즐겨 돈 샘을 향해서 부질없이 탐을 내겠는가.

別後桂宮月自華
人間巖穴寄爲家
炎風門巷藏深草
霽雨池塘步散花
多事侵凌憎細螘
無端啄戲怨殘鴉
蛙形鼈體年垂老
胸鍍黃金背點砂

蟾
섬·두꺼비

別後桂宮月自華(별후계궁월자화)
人間巖穴寄爲家(인간암혈기위가)
炎風門巷藏深草(염풍문항장심초)
霽雨池塘步散花(제우지당보산화)
多事侵凌憎細螘(다사침릉증세의)
無端啄戲怨殘鴉(무단탁희원잔아)
蛙形鼈體年垂老(와형별체년수로)
胸鍍黃金背點砂(흉도황금배점사)

계수나무 궁전 이별 뒤에 달은 절로 빛나나
인간세상의 바위 굴에 기탁하여 집을 삼았구나
무더위 바람엔 마을 문 앞 깊은 풀에 은신하고
비 갠 연못에서 날리는 꽃에 걷기도 한다
많은 일로 침범 능멸하는 작은 개미가 밉고
까닭 없이 쪼아대는 잔학한 까마귀 원망스러워
개구리 모습 자라 몸체로 나이는 늙어 보이네.
가슴은 황금으로 도금하고 등은 모래 점이네.

蠶
잠 · 누에

滿抱經綸惜未遭(만포경륜석미조)
吐絲供績只勤勞(토사공적지근로)
卵生葉筥虫形細(난생엽거충형세)
羽化繭房蝶影高(우화견방접영고)
養似孩兒眠在室(양사해아면재실)
食催懶婦採登皐(식최나부채등고)
長安多少無功客(장안다소무공객)
錦繡遊衣任自豪(금수유의임자호)

조직된 실타래 가득 품고 애석히 때를 못 만나
실을 토해내어 방적에 이 받아 다만 노고만 하네
알이 잎 광주리에 날 때 미세한 형태 벌레였는데
고치의 방에 깃이 돋아나니 나비 그림자가 높구나
기르기 어린 아기처럼 하여 방에서 잠을 재우고
먹이 재촉에 게으른 부녀자 뽕 따러 언덕 오르다
서울 장안 하고많은 공도 없는 나그네들은
금수 비단의 노니는 옷으로 제멋대로 호기 부리려나

落 葉
낙엽 • 지는 잎

樹樹西風語萬端(수수서풍어만단)
樓中遠客動愁顔(누중원객동수안)
夜聽蕭瑟窓前雨(야청소슬창전우)
朝見分明柳外山(조견분명류외산)
月色亂飜虛白裏(월색난번허백리)
秋光散積淡黃間(추광산적담황간)
掃階自足供炊黍(소계자족공취서)
剩得樵童半日閒(잉득초동반일한)

나무와 나무 서쪽 바람에 일만 가닥의 속삭임
누대 안의 먼 나그네 시름 얼굴 돋보이다
밤에는 쓸쓸한 창 앞의 빗소리 들리더니
아침 되어 분명히 버들 밖의 산이 보이다
달 빛은 허공의 흰 빛 속으로 번득이고
가을 색채는 옅은 황색으로 날려 쌓인다
섬돌을 쓸으면 밥질 땔감 공급에 넉넉하니
나무군 아이는 반나절의 한가함 얻었구나.

和秋日早行詩韻
화추일조행시운 • 가을날 일찍 떠나는 시에 화답

月落江村尚掩扃(월낙강촌상엄경)
凄迷纔見路傍亭(처미재견노방정)
犬吠茅茨將滅燭(견폐모자장멸촉)
鷄聲籬落欲殘星(계성리락욕잔성)
蘆邊曙色眠沙鷺(노변서색면사로)
柳外微光渡水螢(유외미광도수형)
曠野重重生遠樹(광야중중생원수)
馬頭指點亂山屏(마두지점난산병)

달이 진 강 마을에는 아직 사립문 닫히고
어둑 희미하여 겨우 길 가 정자나 보인다
개 짖는 띳집에 장차 촛불이 꺼지려 하고
닭 우는 울타리 가에 별은 사라지려 한다
갈대 가 새벽빛에 백사장 갈매기 졸고
버들 밖 흐르는 별은 물 건너는 반딧불이라네
넓은 빈들엔 거듭거듭 먼 나무 돋보이나
말 머리는 어지러이 둘린 산으로 향하는구나.

154

見逐僧

見逐僧
견축승 • 쫓기는 중을 보고

善惡昭昭有佛知(선악소소유불지)
一生遭遇萬緣奇(일생조우만연기)
私嫌見逐心無怍(사혐견축심무작)
聖道欠傳淚欲垂(성도흠전루욕수)
一念慈悲天日照(일념자비천일조)
三身報應電雷馳(삼신보응전뢰치)
孤踪四海皆萍水(고종사해개평수)
但願慈航到處移(단원자항도처이)[102]

선과 악을 밝히고 밝힘은 부처의 아심이 있으니
일생의 만남에는 온갖 인연이 기이하구려
사사로운 혐의로 쫓기면 마음에 부끄럼 없고
성인의 도를 전함이 없어 눈물 흐르려 하네
한 생각으로 자비로움에 하늘 해가 비추고
저승 이승의 보응이기에 우레처럼 치달아야
외로운 자취는 천하 어디라도 물 위의 풀이니
다만 보살의 인자한 항해 가는 곳마다 이루소서.

155

懶 婦
나부 • 게으른 여인

供櫛司飡學未曾(공즐사손학미증)
裁衣奉箒託無憑(재의봉추탁무빙)
飽來姑室依床睡(포래고실의상수)
笑出賓筵倒履登(소출빈연도리등)
箱裏空留明月鏡(상리공류명월경)
機頭自滅落花燈(기두자멸낙화등)
支離冬夜還愁短(지리동야환수단)
强與隣兒戲作朋(강여인아희작붕)

살림살이 밥 지음도 배운 적이 없었고
옷 마름 집안일 기댈 곳이 전혀 없구나
배부르면 시누이 방 침상에 기대어 졸고
손님 자리 웃음 들리면 신발 거꾸로 달려
상자 속엔 부질없이 밝은 달 거울만 있고
베틀 머리에는 스스로 꺼져 지는 꽃 등불
지리한 겨울 밤도 오히려 짧다 걱정해
애써 이웃 아이들과 짝 지어 놀이 하네

156

病眼

병안・눈병

病由心燥自難醫 (병유심조자난의)
戒飲經旬廢看詩 (계음경순폐간시)
迷天暈月欺晴濕 (미천훈월기청습)
滿地昏花昧險夷 (만지혼화매험이)
夜燭風寒眉數鬪 (야촉풍한미삭투)
朝窓日射淚先知 (조창일사누선지)
萬事尋常長閉眼 (만사심상장폐안)
仍添踈懶坐如痴 (잉첨소라좌여치)

병은 조급한 마음에서 오니 스스로 낫기 어려울 지니.
술 마시기 열흘을 끊고 시 읽는 것도 폐하여는지라.
하늘 희미하고 달무리지고 개고 흐림 모르고
땅에 가득한 혼미한 꽃으로 험지 평지 모르고
밤 촛불에 바람 차가우면 눈썹 자주 감기고
아침 창에 햇살 쏘이면 눈물이 먼저 알아
온갖 일이 대수롭지 않아 오래 눈을 감으니
게으름에 생소함까지 더해 바보처럼 앉아 있구나.

不分漏午與鍾朝　天地寥寥歲月消　近榻笛聲疑鳥語　搖窓花影認風飄　驟雨從容來竹院　急潮寂寞過楓橋　造物恐吾因世病　使聾非是又啼謠

病聾

病聾
병롱 • 귀병

不分漏午與鍾朝(부분누오여종조)
天地寥寥歲月消(천지요요세월소)
近榻笛聲疑鳥語(근탑적성의조어)
搖窓花影認風飄(요창화영인풍표)
驟雨從容來竹院(취우종용래죽원)
急潮寂寞過楓橋(급조적막과풍교)
造物恐吾因世病(조물공오인세병)
使聾非是又啼謠(사롱비시우제요)

한낮의 시보나 아침 종을 구분할 수가 없으니
하늘 땅이 고요 적적하여 시간 의식 사라지다
책상에 가까운 피리 소리 새 소리인가 의아하고
창에 흔들리는 꽃 그림도 바람 날림으로 인식되네
소낙비에도 조용한 댓숲 정원으로 다가오고
급한 조수도 고요 적막하여 단풍 다리 지나가다
조물주께서 내가 세상으로 인해 병들까 걱정되어
옳고 그름에 귀먹게 하고 또 새 울음 노래까지도.

氷
빙·얼음

凝窓重疊掩寒朝(응창중첩엄한조)
盡日微陽冷不消(진일미양랭불소)
鏡面鎖藏明月影(경면쇄장명월영)
玉精倩妬落梅飄(옥정천구낙매표)
連成珠箔長垂瓦(연성주박장수와)
碎破琉璃散滿橋(쇄파유리산만교)
處處瑤池高貝闕(처처요지고패궐)
穆王回憶白雲謠(목왕회억백운요)[103]

창문 거듭 거듭 얼어 추위로 엄습된 아침인데
종일내리는 미약한 햇살로는 추위를 녹이지 못한다네.
거울 표면엔 밝은 달 그림자를 숨겨 잠그고
옥의 정령으로 시기 질투해 지는 매화로 날리니
나란히 달린 구슬발이 길게 기와에 주렁주렁 되고
유리 조각 부숴 갈아 다리위에 가득히 흩날리네
곳곳이 신선의 구슬 못 높은 보배 대궐이니
주나라 목왕이 백운의 노래를 되새겨 기억 하는 듯.

螢

형 · 반닛불

碧天如水月如梳(벽천여수월여소)
明滅殘螢不定居(명멸잔형부정거)
秋感怨姬搖撲扇(추감원희요박선)
夜供貧士拾看書(야공빈사습간서)
風飄漁火添江冷(풍표어화첨강랭)
露濕流星補野虛(노습유성보야허)
似解幽人淸賞意(사해유인청상의)
紛紛漏入竹籬疎(분분루입죽리소)

파란 하늘은 물과 같고 달은 빗을 닮았는데
깜박거려 쇠잔한 바닷불은 정한 곳이 없구나
가을을 느끼는 원망의 여인은 부채로 날리고
밤을 이어받는 가난한 선비 그 빛 주워서 책을 본다네.
바람은 고기잡이 불로 날려 강의 냉기 더하고
이슬은 흐르는 별로 적셔 빈 들을 보충한다네
규방 여인의 맑은 감상의 뜻을 이해한 듯이
성긴 대 울타리를 어지러이 뚫고 들어오는구나.

160

朔氣侵人霽宿酣
北風捲地曉霜嚴
千山有雪寒生屋
萬里無雲碧入簷
野色平隨孤鳥迥
江光淡送數峰添
夜來玉宇清如鏡
河漢低垂瓦角尖

冬 晴
동청 • 갠 날씨의 겨울

朔氣侵人霽宿酣(삭기침인제숙감)
北風捲地曉霜嚴(북풍권지효상엄)
千山有雪寒生屋(천산유설한생옥)
萬里無雲碧入簷(만리무운벽입첨)
野色平隨孤鳥迥(야색평수고조형)
江光淡送數峰添(강광담송수봉첨)
夜來玉宇淸如鏡(야래옥우청여경)
河漢低垂瓦角尖(하한저수와각첨)

변방 기운 사람에게 들어와 묵은 취기가 깨니
북녘 바람 대지 흔들어 새벽 서리 삼엄하네
일천 산에 눈이 내려 추위는 집 안에서 돋고
만리 걸쳐 구름은 없고 벽옥은 처마로 들어오니
들 색깔은 평온히 외로운 새 따라 멀어지고
강의 광채는 담담히 두어 산봉우리로 보내지는구나.
밤 들자 허공의 하늘 맑기가 거울 같으니
은하수 나즉하게 높은 기와지붕에 드리우는구나

午睡　　晝聲斷　　两眼遠随遊蝶去　　一身倦與白雲齊　　晝窓深掩琴無語　　席上移時自在愁

依稀魂遍水東西　　花陰半日書聲斷　　竹籟斜陽酒氣低

午枕微聞百鳥啼

午 睡
오수 · 낮잠

午枕微聞百鳥啼(오침미문백조제)

依稀魂遍水東西(의희혼편수동서)

花陰半日書聲斷(화음반일서성단)

竹籟斜陽酒氣低(죽뢰사양주기저)

兩眼遠遊蝶去(양안원수유접거)

一身倦與白雲齊(일신권여백운제)

晝窓深掩琴無語(주창심엄금무어)

席上移時自在愁(석상이시자재수)

낮잠에 어렴풋 들리는 온갖 새들의 울음소리

희미한 넋이 물길 동쪽 서쪽으로 두루하구나

꽃 그늘 반나절 글 읽는 소리는 끊기고

대나무소리 비낀 해에 술기운 나즉해지네

두 눈길은 멀리 노는 나비 따라 가고

이 한 몸 게을리 흰 구름과 가즈런 하네

낮 창이 깊이 닫히고 거문고도 조용하니

자리엔 시간 갈수록 저절로 스미는 시름.

綱巾

綱 巾
강건 · 망건

貧士頂邊破孔多(빈사정변파공다)
雖賢未信舌懸河(수현미신설현하)[104]
裹在箱籠愁蝕蠹(과재상롱수식두)
弊遺荊棘歎銅駝(폐유형극탄동타)[105]
蓬頭遮去藏曹聶(봉두차거장조섭)[106]
霜鬢歛來掩牧頗(상빈감내엄목파)[107]
巧織馬毛斜結綱(교직마모사결강)
前疎後密細於羅(전소후밀세어라)

가난한 선비 이마 가에 뚫어진 구멍이 많으니
비록 현명하나 그 논리의 달변을 믿지 않는다
싸서 상자에 두자니 좀 먹는 것이 걱정스럽고
헤어져 가시 숲에 버리자니 동타될까 탄식이네
더벅머리로 가려져 가는 숨은 조섭이고
서리 머리에는 이목이나 염파를 거두어 오다
말총을 교묘히 짜서 옆으로 결박한 그물이라
앞은 성기고 뒤 조밀한 것이 비단보다 섬세 해.

木屐

목극 · 나막신

非芒非革最長年(비망비혁최장년)
數里溪山兩齒前(수리계산양치전)
踏破綠苔痕錯落(답파녹태흔착락)
步歸明月影巍然(보귀명월영외연)
雨中聲價高於馬(우중성가고어마)
霽後恩情薄似煙(제후은정박사연)
平地莫嫌移屧緩(평지막혐이섭완)
難行世路等靑天(난행세로등청천)

짚신도 아니고 가죽신도 아니나 가장 오래 가니
몇 십리의 시내 산이라도 두 톱니 앞에서 다해
푸른 이끼를 밟아 가면 흔적이 이리 지리이고
밝은 달 아래 걸어 돌아오면 그림자도 오뚝해
비 올 때의 명성과 가격은 준마보다 드높다가
비 개고 나면 은혜와 정이 안개처럼 엷어진다
평지에서도 옮기는 걸음이 더디다 혐의 말라
운행하기 어려운 세상길은 하늘과 같은데.

古 松
고송 • 늙은 소나무

一庭蒼翠四時開(일정창취사시개)
閱世風霜老不摧(열세풍상로불최)
蕭寺淸陰僧自在(소사청음승자재)
古亭疎影鶴初來(고정소영학초래)
淡容笑殺霜前菊(담용소살상전국)
高標尋常雪後梅(고표심상설후매)
從赤子房仙化跡(종적자방선화적)[108]
澗邊恒帶碧雲回(간변항대벽운회)

뜰 가득히 푸릇푸릇 춘하추동 네 계절 열렸으니
세상일 겪으며 바람서리에도 늙도록 꺾이지 않는다
조용한 절 맑은 그늘에 스님은 저절로 존재하고
옛 정자 성긴 그림자에 학은 처음 날아오다
담담한 자태는 서리 이전의 국화도 무색케 하고
높은 표본은 눈 뒤의 매화보다도 자연스럽구나
적송자 장자방을 따라 신선 되어 간 자취로
시내 강에 언제나 파란 구름을 띠고 돌아오는구려.

釣 魚
조어 · 낚시질

春滿武陵咫尺園(춘만무릉지척원)
桃花流水別乾坤(도화유수별건곤)
楚雲宿帆三閭還(초운숙범삼려환)[109]
漢月沈磯七里昏(한월침기칠리혼)[110]
只與魚鰕遊舊渚(지여어하유구저)
不敎鷗鷺夢中原(부교구로몽중원)
滄浪一曲收絲去(창랑일곡수사거)
芳草靑烟柳外村(방초청연유외촌)

봄 가득한 무릉도원이 바로 지척 사이인가
복숭아꽃 흐르는 물이 별다른 천지인가
초나라 구름 엊저녁 배 굴원이 돌아오고
한나라 달 낚시터에 잠겨 칠리탄이 어둡다
다만 물고기 새와 함께 옛 물가에 노닐고
갈매기들로 중원 동산의 꿈을 꾸지 말게 해
창랑곡 한 가락으로 낚싯줄 걷어 돌아가니
꽃다운 풀 푸른 안개의 버들 마을 밖이라네.

啞
有恨無言獨自登
知裏惟爾一靑燈
心忠不必嫌呑炭
行敏何須懼履氷
幸我手眞情摸盡
笑他舌巧禍生層
飾非作孼難磨玷
處世休誇鸚鵡能

啞
아 · 벙어리

有恨無言獨自登(유한무언독자등)
知裏惟爾一靑燈(지리유이일청등)
心忠不必嫌呑炭(심충부필혐탄탄)
行敏何須懼履氷(행민하수구이빙)
幸我手眞情摸盡(행아수진정모진)
笑他舌巧禍生層(소타설교화생층)
飾非作孼難磨玷(식비작얼난마점)
處世休誇鸚鵡能(처세휴과앵무능)

한이 있어도 말없이 홀로 스스로 오르니
아는 이 중에 유독 너 하나 파란 등불
마음은 충실하니 반드시 숯 삼킨 것 험되지 않고
행동 민첩하니 어찌 꼭 엷은 얼음 밟기 두려우랴
다행히 나의 손의 진실이 정을 다 본떠 내니
저들 혓바닥의 교묘함이 화를 불러냄 우습다
비행 수식 죄를 지어 옥티를 갈아내기 어려우니
세상 살아감에 앵무새의 말재주를 자랑하지 말라.

對人要必仰頭瞻
坐立無分行轉輾
天色偏高望月纖
地形獨險沙山屹
肩低難負一升鹽
脚矮怕臨三尺水
衣短自憐費價廉
身長失半態俱兼

矬人

矬 人
좌인 • 난쟁이

身長失半態俱兼(신장실반태구겸)
衣短自憐費價廉(의단자련비가렴)
脚矮怕臨三尺水(각왜파림삼척수)
肩低難負一升鹽(견저난부일승염)
地形獨險沙山屹(지형독험사산흘)
天色偏高望月纖(천색편고망월섬)
坐立無分行轉輾(좌립무분행전전)
對人要必仰頭瞻(대인요필앙두첨)

몸 길이 반은 잃었어도 자태는 모두 갖추었으니
옷은 짧아 지불할 값 저렴함을 스스로 대견해
다리 왜소하니 석자 물 앞에서 두려워하고
어깨 낮으니 한 되의 소금도 지기 어려워한다
땅의 형태에 홀로 험하니 모래 언덕도 높고
하늘빛도 유독 높아 보름달도 초승달로 보여
앉으나 서나 구별 없으니 걸음은 구르는 것
사람 마주하면 반드시 머리 우러러 보아야 해.

（한자 서예 본문, 세로쓰기 오른쪽에서 왼쪽으로）

羇窓閑寂夜迢迢
一枕鄕魂去莫招
安處經綸存濟恤
危餘夢想在漁樵
梅花舊社藏金觶
明月誰家弄玉簫
前歲秋遊餘短笠
疎燈塵壁掛蕭蕭

偶吟

偶吟
우음 • 우연히 읊다

羇窓閑寂夜迢迢(기창한적야초초)
一枕鄕魂去莫招(일침향혼거막초)
安處經綸存濟恤(안처경륜존제휼)
危餘夢想在漁樵(위여몽상재어초)
梅花舊社藏金觶(매화구사장금치)
明月誰家弄玉簫(명월수가롱옥소)
前歲秋遊餘短笠(전세추유여단립)
疎燈塵壁掛蕭蕭(소등진벽괘소소)

여관 창은 한적 고요하여 밤은 길고도 기니
베개 머리 고향으로 가는 넋은 부르지 못하네
평안한 처세에는 어려움 구제할 경륜이 있고
험난한 뒤로는 꿈의 상상이 나무군 고기잡이네
매화 핀 옛 마을에는 황금 술잔으로 잠겨 있고
밝은 달밤에는 누구 집 옥퉁소인가
지난 해 가을 유람에서 남은 작은 삿갓은
성긴 등불 먼지 벽 위에 쓸쓸히 걸려 있구나.

通衢夜燈

봉구야능 • 네거리의 밤 등

銀燭金燈一望迢 (은촉금등일망초)
緩歌淸吹遠相招 (완가청취원상초)
群形影逐從觀物 (군형영축종관물)
萬像光明愧隱樵 (만상광명괴은초)
是晦月宮還佩玉 (시회월궁환패옥)
非春花國動笙簫 (비춘화국동생소)
千家夜鬪琉璃界 (천가야벽유리계)
鏡裏行仙鬢髮蕭 (경리행선빈발소)

은 촛불 황금 등불이 한 줄로 아득하니
느린 노래 맑은 악기들 멀리 서로 부른다
뭇 형태는 그림자 쫓아 사물 관찰을 따르고
일만 형상은 빛 밝음이 부끄러워 나무가지에 숨다
그믐이 옳은데 월궁에는 오히려 백옥을 찼고
봄이 아닌데 꽃 나라에 퉁소 피리 움직인다
일천 집이 유리의 세계로 열려 있으니
거울 속을 거니는 신선 머리털이 더부룩.

江湖散跡白鷗沙
覺了徒知皆枉想
盡日尋芳不在家
通宵沽酒常開戶
綠楊門巷夕陽斜
紅樹樓臺朝雨歇
錦繡風烟十里霞
戀春心切夢遊花

浪詠

浪詠
낭영 • 출렁이는 노래

戀春心切夢遊花(연춘심절몽유화)
錦繡風烟十里霞(금수풍연십리하)
紅樹樓臺朝雨歇(홍수누대조우헐)
綠楊門巷夕陽斜(녹양문항석양사)
通宵沽酒常開戶(통소고주상개호)
盡日尋芳不在家(진일심방불재가)
覺了徒知皆枉想(각료도지개왕상)
江湖散跡白鷗沙(강호산적백구사)

봄 그리는 마음 간절해 꿈에도 꽃놀이 이니
금수 비단의 자연 풍광은 십리 노을 일세
진홍빛 나무의 누대에는 아침 비가 개이고
푸른 버들 동리 문전엔 석양이 기울었구나
밤새도록 술을 사려고 항상 문은 열려 있고
종일토록 꽃다움 찾으려 집에는 있지 않네
깨어나니 모두가 다 광기의 망상임을 아니
강호 한산한 발자취는 갈매기의 백사장이지.

錦屏移得守閨鸞
羞殺看人解笑難
舊鏡不窺雲鬢亂
春衫未換雪膚寒
生憎易老園中李
死化無周帖上蘭
西子村間多伴侶
惜君畫面在東韓
美人圖

美人圖
미인도 • 미인도

錦屏移得守閨鸞(금병이득수규란)
羞殺看人解笑難(수살간인해소난)
舊鏡不窺雲鬢亂(구경불규운빈란)
春衫未換雪膚寒(춘삼미환설부한)
生憎易老園中李(생증이로원중리)
死化無周帖上蘭(사화무주첩상란)[111]
西子村間多伴侶(서자촌간다반려)[112]
惜君畫面在東韓(석군화면재동한)

비단 병풍에 옮겨 온 규방을 지키는 난새는
죽도록 보는 이의 웃음 참기 어렵게 하는 구나
묵은 거울이라 구름머리 흐트러짐 살필 수 없고
봄 적삼 아직 갈아입지 못해 눈 피부가 차갑구나
살아서는 쉽게 늙는 동산 안의 오얏 꽃이 밉더니
죽어서는 장주도 없어 화첩 위의 난초로 변하다
미인 서시의 마을 안에 친구들이 많을 터인데
그대의 화폭 얼굴이 동쪽 대한에 있음 애석하네.

有 懷
유회 • 회포 있어

僅得孤燈作友良(근득고등작우량)
朝花夕月只尋常(조화석월지심상)
網羅空逮人多范(망라공체인다범)[113]
刑典難施世乏商(형전난시세핍상)[114]
憂國非無勞犬馬(우국비무로견마)
惠民何必擇牛羊(혜민하필택우양)[115]
壯年囹圄身猶健(장년영어신유건)
辛苦自甘欲備嘗(신고자감욕비상)

겨우 외로운 등불을 얻어 좋은 벗으로 삼고
아침 꽃 저녁 달에 다만 그런대로 지내다
법망 펴서 공연히 잡아가니 范蠡인 사람 많고
형사 법전을 펴기 어려우니 세상엔 商鞅도 없다
나라 걱정에 개나 말의 노고가 없지 않지만
백성을 혜택 입힘에 있어 어찌 소와 양을 가리랴
장년의 감옥살이에도 몸은 오히려 건강하니
맵고 쓴 것을 달게 여겨 맛보아 간직하리고.

昨夜北風雪滿枝
寒生歲暮臘殘時
重衾力薄新添病
孤枕夢輕剩得詩
休言舊襪終無用
始信弊裘更有思
梅花問爾愁何事
漢水春光上面遲

猝寒

猝 寒
졸한 • 졸연한 추위

昨夜北風雪滿枝(작야북풍설만지)
寒生歲暮臘殘時(한생세모랍잔시)
重衾力薄新添病(중금력박신첨병)
孤枕夢輕剩得詩(고침몽경잉득시)
休言舊襪終無用(휴언구말종무용)
始信弊裘更有思(시신폐구갱유사)
梅花問爾愁何事(매화문이수하사)
漢水春光上面遲(한수춘광상면지)

엊저녁 북녘 바람에 눈이 가지에 가득하더니
강추위가 한해 끝 섣달 다할 때 일어나네
무거운 이불 힘에 겨워 새로이 병을 더치고
외로운 베개 꿈만 경쾌해 시 넉넉히 얻다
묵은 버선 끝내 쓸 데 없다고 말하지 말라
헤진 갖옷에도 다시 생각함 있다 이제 믿다
매화야 너는 무슨 일로 시름하느냐 물으니
한강의 봄빛이 낯에 오르기 더디어서라네.

聾音天地意難容
肯抱峨洋俗耳從
解民南殿來儀鳳
退敵西城坐臥龍
道衰妓樂詞空續
聖遠儒門曲已終
焦尾猶餘絃未斷
人間留待伯牙逢

琴

금 · 거문고

聾音天地意難容(농음천지의난용)
肯抱峨洋俗耳從(긍포아양속이종)[116]
解民南殿來儀鳳(해민남전래의봉)[117]
退敵西城坐臥龍(퇴적서성좌와룡)[118]
道衰妓樂詞空續(도쇠기악사공속)
聖遠儒門曲已終(성원유문곡이종)
焦尾猶餘絃未斷(초미유여현미단)[119]
人間留待伯牙逢(인간유대백아봉)

소리에 귀먹은 하늘땅 의미 어찌 용납되랴만
그래도 산 같고 바다 같은 곡 안고 세속 귀 따르다
백성 근심 푸는 남쪽 궁전엔 봉황 와서 춤추고
적을 물리친 서쪽 성에는 제갈량이 앉아 있구나
도가 쇠진해 기악의 음악에 부질없이 이어지고
성인이 멀어진 유가 문중엔 악곡이 이미 끝나다
꼬리 타다 오히려 남아있고 줄 끊기지 않았으니
인간세상에서 머물러 백아 만나기 기다린다네.

安貧
안빈 • 가난을 편안히

數畝石田負郭東(수무석전부곽동)
種花留待自春風(종화유대자춘풍)
白雲在嶺堪貽友(백운재령감이우)
孤鶴應門可替童(고학응문가체동)
耕食猶甘忘帝力(경식유감망제력)
坐收不取愧漁功(좌수부취괴어공)
琴書左右其中樂(금서좌우기중락)
肯把林泉要換公(긍파임천요환공)

두어 이랑 돌밭이 성을 등진 동쪽에 있어
꽃을 심어 스스로 봄바람 오기를 기다린다
흰 구름이 산마루에 있으니 친구 줄 만하고
고고한 학이 손님 응대해 동자를 대신한다
농사로 살아 오히려 만족하니 국가의 공력은 잊고
평안한 수입 취하지 않아 어부의 공도 부끄럽다
거문고 서책을 좌우로 한 그 중의 즐거움을
이 숲 샘의 자연을 정승자리로 바꾸려 하겠나.

爐
노 • 화로

蓄氣平生敵大冬(축기평생적대동)
恐敎玉貌減丰茸(공교옥모감봉용)
煖春待我情何薄(난춘대아정하박)
窮臘爲君性不慵(궁랍위군성불용)
滿腹皆灰香燒慮(만복개회향소려)
全身都火雪消蹤(전신도화설소종)
氷床有賴梅蘇骨(빙상유뢰매소골)[120]
一室薰芬繡戶封(일실훈분수호봉)

기운을 저축하여 평생토록 호된 겨울과 맞서니
백옥의 용모 풍성함을 반감시킬까 염려함이네
따뜻한 봄은 나를 대하기에 정이 어찌 박한가
궁한 섣달 세밑도 그대 위해 게으르지 않은데
배 속 가득한 것 모두 재이니 향 사룰까 걱정
온 몸이 모두 불이면 눈은 자취를 소멸시키지
얼음 침상에 그래도 매소의 고급 식료 있고
방 안이 훈훈한 향기에 금수 비단 집의 호봉.

舊杖餘錢閱歲支
賒將何物慰吾悲
吸泉止渴恒愁淡
入海求酣不怕危
處罰願當金谷斝
記功試見峴山碑
畢生竊歠眞無怪
思切人情與俗移

憶酒

억주 • 술 생각

舊杖餘錢閱歲支(구장여전열세지)[121]
賒將何物慰吾悲(사장하물위오비)
吸泉止渴恒愁淡(흡천지갈항수담)
入海求酣不怕危(입해구감불파위)
處罰願當金谷斝(처벌원당금곡치)[122]
記功試見峴山碑(기공시견현산비)[123]
畢生竊歠眞無怪(필생절음진무괴)
思切人情與俗移(사절인정여속이)

묵은 여장의 남은 돈으로 한 해를 지탱할 만하니
어떤 물건 넉넉히 가져다 내 시름을 위로할까
샘물 길어 갈증을 멈춰도 항상 담담함이 싫고
바다에 들어 취하자니 위험 두렵지 않겠나
잘못의 처벌에는 당연히 금곡원의 술잔을 원하고
공을 기록하려면 시험삼아 현산의 비석을 보게
평생을 훔쳐 마셔도 참으로 괴이히 여기지 않아
생각이 간절한 사람의 정은 세속과 옮겨 가기에.

業 渡
업도 · 도선업

意在急難備不虞(의재급난비부우)
釋家慈航道相符(석가자항도상부)
蒼波得路成閒業(창파득로성한업)
片葉濟人有遠圖(편엽제인유원도)
太乙爲儔浮歲月(태을위주부세월)[124]
軒轅慮世作規模(헌원려세작규모)[125]
渡頭客盡乘昏去(도두객진승혼거)
十里淸江一葉孤(십리청강일엽고)

본 뜻 위급함 구하고 불의의 일에 대비함이
불교의 자비 항해와 도리가 서로 딱 맞구나
푸른 물결에 길을 얻으니 한가한 생업 이루고
조각배로 사람을 건네는 원대한 시도 있구나
우주의 진리와 친구 되어 세월을 띄우고
헌훤씨의 세상 걱정으로 규모를 삼았구나
나루 머리 손님도 다하여 황혼 띠고 가니
십리의 맑은 강에는 하나의 잎으로 외롭다 하네.

和鄭白南韻
화정백남운 • 정백남의 시운에 화답

蘭亭右署飽名聲(난정우서포명성)[126]
新面猶欣勝舊情(신면유흔승구정)
人似夜行皆草昧(인사야행개초매)
世如晨起僅黎明(세여신기근려명)
少年不暇遊金市(소년부가유금시)
久客非緣樂錦城(구객비연락금성)
借問鄉梅花幾朶(차문향매화기타)
羈窓寒盡雪殘坪(기창한진설잔평)

난정보다 윗수라는 이름과 소문을 배불리 들어
초면의 만남이나 오히려 구면의 정보다 낫구나
사람마다 밤길 걷는 것 같아 모두가 우매하고
세상이란 새벽의 기상 같아 겨우 어스름 밝음
소년시절이야 황금 도시 놀 여가가 없었지만
오랜 나그네 생활 금성이 즐거운 인연은 아냐
묻건대, 고향의 매화 꽃 몇 송이 피었던가
나그네 창에는 추위 다하나 눈은 평원에 남아.

又次鄭白南韻

又次鄭白南韻
우차정백남운 · 또 정백남의 시운에 차운

不把赭衣換錦衣(불파자의환금의)[127]
策書爲娛久忘歸(책서위오구망귀)
旅魂終歲雲俱倦(여혼종세운구권)
病骨逢春水共肥(병골봉춘수공비)
憐我辛酸猶趣味(연아신산유취미)
笑他微細自光輝(소타미세자광휘)
問柳尋花餘舊夢(문류심화여구몽)
三年牢獄送芳菲(삼년뇌옥송방비)

누런 수의 옷을 비단 옷으로 바꾸지 못하니
문서 기록 잘못 되어 오래 돌아가기 잊었네
나그네 넋은 한해 다해 구름과 함께 걷히고
병든 골격에 봄을 맞으니 물과 함께 살찌다
나의 시고 짠 괴로움 가련함이 오히려 취미이고
저들이 자잘한 일에 스스로 빛냄이 우습구나
버들 묻고 꽃을 찾는 옛 꿈이 남았으니
3년의 옥살이에 꽃다움을 보냈구나.

和秋日早行詩韻
の書
和秋日早行詩韻
月落江村尚掩扃
凄迷纔見路傍亭
犬吠茅茨將滅燭
鷄聲籬落欲殘星
蘆邊曙色眠沙鷺
柳外微光渡水螢
曠野重重生遠樹
馬頭指點亂山屏

和秋日早行詩韻
화추일조행시 • 가을날 일찍 떠나는 시에 화답

月落江村尙掩扃(월락강촌상엄경)
凄迷纔見路傍亭(처미재견로방정)
犬吠茅茨將滅燭(견폐모자장멸촉)
鷄聲籬落欲殘星(계성리낙욕잔성)
蘆邊曙色眠沙鷺(노변서색면사로)
柳外微光渡水螢(유외미광도수형)
曠野重重生遠樹(광야중중생원수)
馬頭指點亂山屏(마두지점난산병)

달이 진 강 마을에는 아직 사립문 닫히고
어둑 희미하여 겨우 길 가 정자 보인다
개 짖는 띳집에 장차 촛불이 꺼지려 하고
닭 우는 울타리 가에 별은 사라지려 한다
갈대 가의 새벽빛에 백사장 갈매기 졸고
버들 밖 흐르는 별은 물 건너는 반딧불이
널리 빈들엔 거듭거듭 먼 나무 돋보이나
말 머리는 어지러이 둘린 산으로 지향한다.

依秋江泛舟韻
滿江蘆荻白無邊
一片斜陽掛帆巔
舡載萬頃波上世
棹搖十里浪中天
英雄泡起輕千劫
逆旅萍浮渺百年
薄暮尋村長浦下
蓮歌漁笛遠相傳
依秋江泛舟韻

依秋江泛舟韻
의추강범주운 · 추강범주의 운에 따라

滿江蘆荻白無邊(만강로추백무변)
一片斜陽掛帆巔(일편사양괘범전)
舡載萬頃波上世(선재만경파상세)
棹搖十里浪中天(도요십리랑중천)
英雄泡起輕千劫(영웅포기경천겁)
逆旅萍浮渺百年(역려평부묘백년)
薄暮尋村長浦下(박모심촌장포하)
蓮歌漁笛遠相傳(련가어적원상전)

강가의 갈대꽃은 흰 빛으로 끝이 없고
한 조각 지는 태양 돛 끝에 걸려 있구나
배는 일만 이랑의 파도 위 세상에 실려 있고
돛대는 십리 물결 속 하늘을 흔들고 있네
영웅은 거품처럼 일어 일천 위험도 경멸하고
역려의 나그네는 뜬 풀이라 아득한 백년이네
어스름에 마을 찾아 긴 포구로 내려가니
연꽃 노래 어부 피리 멀리서 서로 전하네.

康衢烟月頌吾皇
草野同爲閑父老
幽谷芝蘭不掩香
良田稂莠皆除孽
三春詩酒共尋芳
四海衣冠相結伴
願在昇平夢寐長
漁樵雲水百年鄉

和韻口呼

和韻口呼
화운구호 • 부르는 운에 화답

漁樵雲水百年鄉(어초운수백년향)
願在昇平夢寐長(원재승평몽매장)
四海衣冠相結伴(사해의관상결반)
三春詩酒共尋芳(삼춘시주공심방)
良田稂莠皆除孽(양전랑유개제얼)
幽谷芝蘭不掩香(유곡지란불엄향)
草野同爲閑父老(초야동위한부로)
康衢烟月頌吾皇(강구연월송오황)[128]

어부와 초동의 구름과 물의 백년 시골고향
태평 성세에 있어 꿈길 길기를 소원한다네
사해 천하의 지식인과 서로 친구를 삼고서
아흔 날 석달 봄 시와 술로 함께 꽃동산 찾자구나
좋은 밭에 가라지의 해로운 풀 다 제거하고
깊은 골짜기라도 지초 난초는 향기 숨지 않아
들 풀에서 한가한 어른 늙은이와 함께하여
태평한 네거리의 자연에 우리 임금 송축하세.

與李白虛共贈鄭白南
여이백허공증정백남 • 이백허와 함께 정백남에게 주다

子夜陽生動地雷(자야양생동지뢰)[129]
羣生欲起百川開(군생욕기백천개)
江村經雪治新舫(강촌경설치신방)
山居看梅理舊杯(산거간매리구배)
古木猶從含化育(고목유종함화육)
啼禽亦解喜春來(제금역해희춘래)
東君若識人間恨(동군약식인간한)
早送和風僻孃回(조송화풍벽양회)

동지 날 한 밤 양기 돋아 땅의 우레도 시동하니
모든 생물이 일어나려 하고 온갖 샘도 열린다
강 마을은 눈이 지나가 새 배를 매만지고
산 집에는 매화 보려고 옛 술잔 수리한다
늙은 나무도 오히려 조화의 기름 머금고
우는 새도 역시 봄 오는 기쁨을 이해 한다
봄의 신이여 만약 인간세상 한을 알거든
일찍이 온화한 바람 궁벽한 땅에 돌려보내주오.

如何兮送兩邊回
仍得故人頓覺開
流水欣添知己調
陽關恨少勸君盃
昔聞宗慤乘風去
今見子瞻與月來
綱裡羅鴻籠裏鳥
盲於天日聵於雷

再和白南

再和白南
재화백남 · 다시 백남에게 화답

盲於天日聵於雷(맹어천일외어뢰)
仍得故人頓覺開(잉득고인돈각개)
流水欣添知己調(유수흔첨지기조)[130]
陽關恨少勸君盃(양관한소권군배)[131]
昔聞宗慤乘風去(석문종각승풍거)[132]
今見子瞻與月來(금견자첨여월래)[133]
網裏羅鴻籠裏鳥(망리리홍롱리조)
如何分送兩邊回(여하분송양변회)

하늘의 해에 눈 어둡고 우레에도 귀먹었더니
인해 친구를 얻으니 홀연히 깨닫고 열리었다
흐르는 물에서 기꺼이 지기의 벗 곡조 더하고
양관 땅 이별에 그대 권할 술잔 없음 한스러워
옛날에 종각이 바람 타고 가겠다함 들었더니
지금 소자첨이 달과 함께 왔음을 보는구나
그물에 걸린 기러기요 새장 안의 새에게
어떻게 하면 두 변경으로 나누어 보낼까.

水水旋風谷谷霞
幾多名勝幾仙家
南陽舊地應霜菊
西域諸天倘雨花
惟古轍環庭螳散
而今舟楫海鵬斜
壯年達觀緣究學
終不明珠棄亂沙

贊白南賦遠遊

贊白南賦遠遊
찬백남부원유 · 백남의 원유부에 찬함

水水旋風谷谷霞(수수선풍곡곡하)　　물과 물이 회오리바람 골과 골이 안개이니
幾多名勝幾仙家(기다명승기선가)　　얼마나 많은 명승지며 얼마나 많은 신선 집인가
南陽舊地應霜菊(남양구지응상국)　　남양 땅의 옛 땅에는 응당 서리 내린 국화인데
西域諸天倘雨花(서역제천당우화)　　서녘의 모든 하늘에도 혹 비 꽃일 것 이니라
惟古轍環庭螳散(유고철환정의산)　　오직 옛 수레로 천하 도니 뜰 개미는 흩어지고
而今舟楫海鵬斜(이금주즙해붕사)　　지금의 배 돛대에는 바다 붕새가 비껴 나는데
壯年達觀緣究學(장년달관연구학)　　청장년의 통달한 관찰은 배움 찾은 인연이니
終不明珠棄亂沙(종불명주기난사)　　끝내 밝은 구슬을 난잡한 모래에 버리지 않노라

187

和韻
書歌薊北我詩東
慷慨蕭條一榻同
古壁題梅春雪白
孤城撫琴夕陽紅
看天有眼憂杞國
憶月無心夢桂宮
風片雨絲多少恨
百年岐路去難通

和韻

和 韻
화운 · 시운의 화답

君歌薊北我詩東(군가계북아시동)
慷慨蕭條一榻同(강개소조일탑동)
古壁題梅春雪白(고벽제매춘설백)
孤城撫劍夕陽紅(고성무검석양홍)
看天有眼憂杞國(간천유안우기국)
憶月無心夢桂宮(억월무심몽계궁)
風片雨絲多少恨(풍편우사다소한)
百年岐路去難通(백년기로거난통)

그대는 계주 북쪽 노래하고 나는 동쪽에서 시 쓰나

감개로이 쓸쓸한 한 책상에 함께하다

옛 벽에 매화를 그리니 봄눈은 희고

외로운 성에 칼 어루만지니 석양은 붉다

하늘 보는 눈 있어 기국을 걱정하고

달 기억하다 무심하게 월궁의 꿈을 꾸다

바람 결 비 줄기에 하고많은 한은

평생 백년의 갈림 길이 가도 안 뚫려.

188

待和韻不到

待和韻不到
대화운부도 · 화운을 기다리나 오지 않다

今宵欠看耀長庚(금소흠간요장경)
殘月下窓五鼓鳴(잔월하창오고명)
排日騷壇聞泣鬼(배일소단문읍귀)
困春墨壘臥休兵(곤춘묵루와휴병)
南禽夢苦關重掩(남금몽고관중엄)
北鴈聲遲漏易傾(북안성지누이경)
縱我孤軍非敵手(종아고군비적수)
緣何早閉五言城(연하조폐오언성)

오늘 밤 빛나는 장경성을 보지 못하고
지는 달 새벽 북 소리에 창으로 내리다
해를 물리치는 시인의 문단 우는 귀신 듣고
봄이 괴로운 먹의 성에 쉬려 군사 눕는다
남쪽 새 꿈이 괴로우니 문 거듭 닫았고
북쪽 기러기 소리 더뎌 시간은 쉽게 기울다
비록 나의 외로운 군대야 적수가 아닌데
어인 일로 일찍이 오언시의 성을 닫았나.

莫教童子戶常封　聞道鄉園春事至　乾坤不過一身容　色相原難雙眼盡　風霜無恙傲寒松　雨露生心經臘柳　面語雖違耳語從　奇緣誰似此中逢　和韻

和韻
화운 • 화운

奇緣誰似此中逢(기연수사차중봉)
面語雖違耳語從(면어수위이어종)
雨露生心經臘柳(우로생심경랍유)
風霜無恙傲寒松(풍상무양오한송)
色相原難雙眼盡(색상원난쌍안진)
乾坤不過一身容(건곤부과일신용)
聞道鄉園春事至(문도향원춘사지)
莫教童子戶常封(막교동자호상봉)

기이한 인연이야 누가 여기서 만난 것 만 하랴
마주보는 말은 비록 어기나 귓속말은 따른다
비이슬에 마음 돋는 것은 섣달 지난 버들이고
바람서리에도 탈 없음은 추위 멸시하는 소나무
사물 색상은 원래 두 육안으로 다할 수 없고
하늘땅도 이 한 몸 용납함에 지나지 않는다
듣건대, 고향 동산에 봄 일이 이르렀다 하니
동자에게 일러 대문을 닫아 두지 말라 하게.

歎早不遊覽

탄조부유람 · 일찍이 유람 못한 탄식

十載掩門古洞霞(십재엄문고동하)
蟻屯蛙井是吾家(의둔와정시오가)
壯觀只聞溟海月(장관지문명해월)
浪遊誤作溷泥花(낭유오작혼니화)
書閱千秋雖的歷(서열천추수적력)
輿覽萬國易橫斜(여람만국이횡사)
北堂鶴髮年垂暮(북당학발년수모)
忍負初盟鷺渚沙(인부초맹로저사)

십년을 문 닫은 옛 동리의 노을에
개미 무덤 개구리 우물이 바로 내 집이라
웅장한 관광은 다만 바다의 달을 들었고
낭비된 놀이는 잘못 진흙 묻힌 꽃이 되다
책은 천추의 세월 열람으로 비록 뚜렷 하구나
일만 나라 지리를 살피려면 기울기 쉬워
북쪽의 당 위의 흰 머리 연세 저물어 가니
초년의 약속인 갈매기 물 가 차마 버리랴.

養兵惟止壓邊塵
教育俊英今最急
從善爭前莫厭新
法僞恐後無泥舊
導民務作自由身
憂國戒存孤立勢
臨事當問達變人
圖治先在篤交鄰

和白虛八條詩

和白虛八條詩
화백허팔조시 · 벽허의 팔조시에 화답

圖治先在篤交鄰(도치선재독교린)
臨事當問達變人(임사당문달변인)
憂國戒存孤立勢(우국계존고립세)
導民務作自由身(도민무작자유신)
法僞恐後無泥舊(법위공후무니구)
從善爭前莫厭新(종선쟁전막염신)
教育俊英今最急(교육준영금최급)
養兵惟止壓邊塵(양병유지압변진)

정치의 의도는 먼저 이웃과의 교역을 독실이 하고
일에 다다러서는 의당 변화 통달한 이에게 묻노니
나라 걱정하여 고립되는 형태를 경계해야 하고
백성을 인도하되 자유의 몸이 되도록 힘써야 해
거짓 법은 뒷날이 두려우니 옛 것에 매이지 말고
선한 일 따름은 앞 다투어 새 것을 싫어 말라
영걸 준수한 재질 교육 오늘에 급선무이고
군대 양성은 오직 국경 전쟁을 막는 데 멈춘다.

萬事水雲人易別（만사수운인이별）[글자들...]

愁

수 · 시름

葱竹隨情任笑啼

願吾處世恒髫髮

百年風月客爲棲

萬事水雲人易別

曉枕無眠臥數鷄

朝窓有喜驚聞鵲

與他飜浪自高低

得失參差意不齊

得

愁

得失參差意不齊（득실삼치의불제）
與他飜浪自高低（여타번랑자고저）
朝窓有喜驚聞鵲（조창유희경문작）
曉枕無眠臥數鷄（효침무면와수계）
萬事水雲人易別（만사수운인이별）
百年風月客爲棲（백년풍월객위서）
願吾處世恒髫髮（원오처세항초발）[134]
葱竹隨情任笑啼（총죽수정임소제）

소득 손실이 이리 저리 어긋나 고르지 않아
저 번득이는 물결처럼 스스로 높고 낮구나
아침 창에 기쁨이 있으니 까치 놀라 듣고
새벽 베개 잠이 없어 누워 닭 울음을 세다
온갖 일은 물과 구름이라 사람 쉽게 이별하고
평생 백년 풍월 즐겨 나그네로 집 삼다
원컨대 나의 세상살이는 항상 어린이로서
푸른 대에 정 따라 웃음 울음을 맡기리라.

春日戲題
춘일희제 · 봄날에 가볍게

焉敎花與月(언교화여월)
無晦又無新(무회우무신)
花月長春國(화월장춘국)
人無白髮愁(인무백발수)

어떻게 하면 꽃이나 달에게
그믐도 없고 새 꽃이 없게
꽃과 달은 장장 봄 나라이고
사람도 흰 머리 시름없게 할까나

各自弄春光
鶯嘲花笑裏
庭花笑客忙
梁鶯嘲翁懶

晚春偶吟

晚春偶唫
만춘우음·늦봄에 우연히 읊다

梁鶯嘲翁懶(량연조옹라)
庭花笑客忙(정화소객망)
鶯嘲花笑裏(연조화소리)
各自弄春光(각자농춘광)

집 제비는 게으른 늙은이 조롱하고
뜰 앞 꽃은 나그네 바쁘다 비웃네
허나 제비의 조롱 꽃의 비웃음 에도
각기 제 스스로 봄빛을 희롱함이지요.

又

別有中流採芰荷
莫言春度芳菲盡
鏡水無風也自波
稽山罷霧鬱嵯峨

又

又
우·또

稽山罷霧鬱嵯峨(계산파무울차아)
鏡水無風也自波(경수무풍야자파)
莫言春度芳菲盡(막언춘도방비진)
別有中流採芰荷(별유중류채기하)

회계산에 안개 개니 울창하고 높이 솟고
거울 같은 물낯은 바람 없이 스스로 출렁이네
봄도 다 가고 꽃다움도 다 지났다 말하지 말라
별달리 중류의 흐름 안에는 꺾을 연꽃 있어.

196

春暖의 세로 서예:

減却重衾冷不侵
梅花與我共春心
朝陽薰物鷄聲倦
午睡惱人鳥語深
野馬浮空山欲草
池魚弄水雪殘林
寒郊瘦島從蘇病
爲謝東風寄一唫

春暖

春暖
춘난 · 따뜻한 봄

減却重衾冷不侵(감각중금랭불침)
梅花與我共春心(매화여아공춘심)
朝陽薰物鷄聲倦(조양훈물계성권)
午睡惱人鳥語深(오수뇌인조어심)
野馬浮空山欲草(야마부공산욕초)[135]
池魚弄水雪殘林(지어롱수설잔림)
寒郊瘦島從蘇病(한교수도종소병)[136]
爲謝東風寄一唫(위사동풍기일음)

무거운 이불을 물리쳐도 냉기 들지 않으니
매화꽃은 나와 봄 마음을 함께 하는구나
아침볕이 만물 훈훈케 하니 닭 울음도 더디고
낮 졸음이 사람을 괴롭히니 새 소리도 깊구나
아지랑이 허공에 뜨니 산은 풀로 덮히려 하고
못 물고기 물을 희롱하나 눈은 숲에 남았구려
맹교의 청한 가도의 청수 병도 따라 나으리니
봄바람에게 감사하기 위해 시 한 수를 부치노라

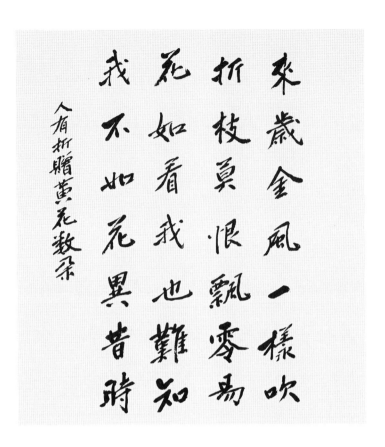

人有折贈黃花數朵
인유절증황화수타 • 누가 국화 몇 송이를 보내다

我不如花異昔時(아불여화이석시)
花如看我也難知(화여간아야난지)
折枝莫恨飄零易(절지막한표령이)
來歲金風一樣吹(래세금풍일양취)

나는 꽃을 닮지 않아 옛날과 다름이니

꽃이 나를 보아도 알기 어려울 것일지라

꺾인 가지라서 쉽게 진다고 한하지 말아라

다음 해에도 황금 바람은 한결 같이 불어 올 것이니

次詠博韻
次詠博韻

次詠博韻
차영박운 • 장기의 시에 차운

平分楚漢舊江山(평분초한구강산)
突馬輕車兩兩還(돌마경차양양환)
元來得喪如飜手(원래득상여번수)
畢竟輸贏付笑顔(필경수리부소안)
良士決勝千里外(양사결승천리외)
勁兵迭走五途間(경병질주오도간)
三面夾攻呼將地(삼면협공호장지)
一聲霹靂破重關(일성벽력파중관)

초나라 한나라로 평등이 갈린 옛 산천
내닫는 말 경쾌한 차들 쌍쌍이 달려 온다
원래 상실과 소득은 손바닥 뒤집듯하나
끝내는 넉넉히 수송하여 웃는 얼굴 찾다
훌륭한 전사는 천리 밖에서 승리 결정하고
군센 병졸은 다섯 칸 사이에서 서로 달린다
삼면에서 협공하여 장이야 부르는 곳에
벽력같은 한 마디로 거듭된 관문 격파하다.

月夜偶吟
월야우음 • 달 밤에 우연히 읊다

却燈坐到五更鐘(각등좌도오경종)
爲愛幽窓月影從(위애유창월영종)
客子半生春冉冉(객자반생춘염염)
家山數里夢重重(가산수리몽중중)
狂瀾泛泛無平海(광란범범무평해)
岐路登登有絶峰(기로등등유절봉)
書劍誤人人事晚(서검오인인사만)
而今恨不早歸農(이금한부조귀농)

등불 물리고 앉아 새벽 오경 종까지 이르러 옴은
조용한 창에 달그림자 쫓기 위함이었네
나그네로 반평생 봄도 아물아물하고
고향 산 두어 십리에 꿈은 거듭거듭
사나운 물결 출렁출렁 평평한 바다 없고
가닥 길 오르고 올라도 끊긴 봉우리만
책과 칼로 사람 그르쳐 인사만 늦었으니
지금에 와 일찍 귀농하지 않음 한 스럽다.

次友人贈韻
友人の...

早擬靑山寄此身 如何誤落軟紅塵 久遊自是窮途客 奇遇無非失路人 滿架圖書堪慰僻 一窓風月可饒貧 勸君莫謾誇懷玉 不琢誰能辦假眞

次友人贈韻
친구의 증시에 차운

早擬靑山寄此身 (조의청산기차신)
如何誤落軟紅塵 (여하오낙연홍진)
久遊自是窮途客 (구유자시궁도객)
奇遇無非失路人 (기우무비실노인)
滿架圖書堪慰僻 (만가도서감위벽)
一窓風月可饒貧 (일창풍월가요빈)
勸君莫謾誇懷玉 (권군막만과회옥)
不琢誰能辦假眞 (불탁수능판가진)

일찍이 푸른 산에 기대어 이 몸 기탁하지
어찌하여 붉은 먼지 세상에 잘못 던져졌나
오래 외유하니 스스로 길이 다한 나그네이고
기구한 만남이라 길 잃지 않은 이 없구나
서가 가득한 책들에서 궁벽함 위로할 만하고
한 창의 밝은 달이 가난을 면할 만 하구나
그대에게 권하노니, 옥을 품었다 자랑 말라
다듬지 않으면 누가 진짜 가짜 구별하겠나.

偶呼

우호 • 우연한 구호

猖狂猶爾酒(창광유이주)
慷慨是吾歌(강개시오가)
回頭何處去(회두하처거)
湖海足煙波(호해족연파)

광기 창궐은 너 술 때문이고
감개로우면 바로 내 노래
머리 돌려 어느 곳으로 가는가
호수 바다가 풍족한 자연이지.

和李基東夢中詩
화이기동몽중시 · 李基東(이기동)의 夢中詩(몽중시)를 和作(화작)함

蟲語凉生四壁秋(충어량생사벽추)
一天如洗露華流(일천여세로화류)
長安城裏千門月(장안성리천문월)
幾處歡聲幾處愁(기처환성기처수)

벌레 소리에 냉기 돋는 네 벽의 가을
한 하늘은 씻은 듯이 이슬 꽃이 흐른다
서울 장안 안의 일천 문의 달에
어느 곳은 기쁨의 환성 어느 곳은 시름.

敬奉白虛長篇
경봉백허장편 · 백허의 장편시를 받들어

零南才藝足風流 (우남재예족풍류) 우남의 재능 기예로 풍류가 풍족하여

認說西言勝周遊 (인설서언승주유) 서구 언어 이해하니 두루 노님보다 낫구나

晨窓緬繹英美史 (신창빈역영미사) 새벽 창가에 영국 미국 역사 풀어 헤치고

筆法無私稽春秋 (필법무사계춘추) 글에 사사로움 없으려고 춘추필법 상고하다

六洲日月家家籍 (육주일월가가적) 육대주의 해와 달은 집집의 문적이고

萬國風烟處處樓 (만국풍연처처누) 일만 나라의 자연 풍광은 곳곳의 누대이건만

一樽法酒江山裏 (일준법주강산리) 한 잔의 좋은 술 속의 자연 강산에

醒醉無常功未收 (성취무상공미수) 취하고 깨어나기 무상하여 공을 다 못 거두어

歌上添歌歌上樂 (가상첨가가상락) 노래에다 노래를 더하니 노래 위의 즐거움이요

夢中說夢夢中愁 (몽중설몽몽중수) 꿈속에 꿈을 말하니 꿈속의 시름 걱정

輿圖自此無遺漏 (여도자차무유루) 세계지도를 이로부터 놓침이 없으리니

一氣渺茫仰輕球 (일기묘망앙경구) 아득히 호연한 한 기운으로 지구를 우러르리

兵戈弭禁民安堵 (병과미금민안도) 전쟁도 쉬어 멈추고 백성들이 안도하면

豪傑英雄空白頭 (호걸영웅공백두) 호걸이나 영웅들은 부질없는 백발이리.

華和白虛長篇

奉和白虛長篇
봉화백허장편 • 백허의 장편시에 화답

先生文雅冠名流(선생문아관명류)
特地奇緣假此遊(특지기연가차유)
山水行裝求道日(산수행장구도일)
風霜歲月讀書秋(풍상세월독서추)
一時恩譴嗟王屋(일시은견차왕옥)
幾夜天言夢御樓(기야천언몽어루)
大地有時天日翳(대지유시천일예)
長風畢竟霧雲收(장풍필경무운수)
幾度獻謀邦國策(기도헌모방국책)
多年食祿廟堂愁(다년식록묘당수)
半生透學文兼筭(반생투학문겸산)
今日覺眞地似球(금일각진지사구)
憂國誠深曾讀武(우국성심증독무)
孤依北斗幾回頭(고의북두기회두)

선생의 문장 풍아는 명사류에 으뜸인데
특별한 곳 기이한 인연으로 이 놀이를 빌렸네
산수 자연의 나그네 행장은 도를 구하는 날이고
바람서리 풍상의 세월에도 책을 읽는 가을이지요
한때 성은의 견책으로 국가 왕실 서글퍼 했으나
몇 날 밤의 임금님과의 대화 어전 누각의 꿈이네
대지에도 때로는 하늘 해의 가림이 있으나
큰 바람이 끝내는 구름 안개를 거두어 간다
몇 차례나 모략을 바친 것은 나라의 정책이고
여러 해 국가 녹을 먹었음은 종묘사직의 시름
반평생의 학문의 투신을 문장에 겸한 산수학
오늘에 참다움 깨달으니 땅덩이가 공 같구나
나라 걱정의 정성 깊어 진작 무예를 읽었으니
외로이 북두칠성 의지해 몇 번이나 머리 돌려.

一局風塵憂　兩家士卒強
無聲談盡日　敵手坐斜陽
得失看蠻蜀　假真笑宋襄
隨指花千點　神訣卻嫌佯
兵驕見敗意　終枰石一場
東聲西擊意　中斷外應量
圍虛金蛇走　疑時木豫粧
輸贏勢勢去　起伏緊機詳
樵客爛柯夢　杜妻畫紙商
長沙雁陣結　邊路馬飛藏
時賭山陰墅　秋深橘裏香
自存然後戰　交敵此中忙
落子零星散　奇謀秋水原
高堂夏日長　對局送年光

圍棋　聯句排律

圍棋 聯句排律
위기 연구배율 • 바둑 두기. 연구인 배율

高堂夏日長(고당하일장)	높은 당집에 여름 날 길어도
對局送年光(대국송년광)	바둑을 대하면 한 해를 보내는 듯
落子零星散(낙자영성산)	바둑알 놓을 때 지는 별 흩어지고
奇謀秋水凉(기모추수량)	기묘한 모략에는 가을 물 서늘해
自存然後戰(자존연후전)	스스로 산 연후에 싸우는 것이니
交敵此中忙(교적차중망)	적과의 싸움 속에서 바쁜 것이다
時賭山陰墅(시도산음서)[137]	때로 산음의 별장에서 내기하니
秋深橘裡香(추심귤이향)	가을 깊어 귤 속의 향기이네
長沙雁陣結(장사안진결)	긴 백사장에 기러기 떼 몰리고
邊路馬飛藏(변로마비장)	변방 길에는 말이 날아 숨는다
樵客爛柯夢(초객난가몽)[138]	나무꾼의 도끼 자루 썩는 꿈이요
杜妻畫紙商(두처화지상)[139]	두보의 처는 종이에 판을 그린다
輸贏尋勢去(수영심세거)[140]	이기고 지는 것 형세 따라 가고
起伏察機詳(기복찰기상)	일어나고 엎드림 기회 잘 살펴야
圍處金蛇走(위처금사주)[141]	포위 돌 때는 번개처럼 내달리고
疑時木豫粧(의시목예장)[142]	의아할 때는 나무 원숭이로 장식
東聲西擊意(동성서격의)	동쪽에서 소리내면 서쪽 칠 뜻이고
中斷外應量(중단외응량)	중간이 끊기면 밖에서 응수 헤아려
隨指花千點(수지화천점)	손가락 쫓는 꽃이 일천 점이고
終枰石一場(종평석일장)	끝난 바둑판엔 돌이 한 마당이지
兵驕還見敗(병교환견패)	병사 교만하면 오히려 패배하고
神訣却嫌佯(신결각혐양)	신기한 설계엔 거짓이 의심스러워
得失看蠻蜀(득실간만촉)[143]	잃고 얻음을 달팽이 뿔에서 살피고
假眞笑宋襄(가진소송양)[144]	가짜와 진짜도 어리석은 싸움에 웃다
無聲談盡日(무성담진일)	말 없는 대화로 하루를 다하고
敵手坐斜陽(적수좌사양)	맞수로 앉아 저녁때가 되었네
一局風塵變(일국풍진변)	한 판으로 풍진 세상 변하니
兩家士卒强(양가사졸강)	두 나라의 병사 장졸은 강하다
仙關何處是(선관하처시)	신선 고향은 어느 곳이 맞나
相對水雲鄉(상대수운향)	서로 강 구름 마을을 마주하다.

世態終如此　幼奇最不宜
爨桐琴氣化　焚石玉精悲
輕薄須臾盡　杳冥許久知
直行無曲路　高出有低期
花裏迷峰勢　條間鬱鳥翅
過梅疑白雲　穿竹倒平地
潭月微拖影　渚雲暗共儀
齊洲九點遠　漢燭五家移
着茗斜青篆　燒檀擎紫岐
霖餘添浩色　夕後蕙幽思
忽失當簾出　薄如雨日絲
隨風散復合　凝水接遲雛
濃綠藏蹊柳　低飛鎖短雛
臨漢殘露度　繞谷晚霞遲
萬戶煙　　　依依擁樹枝

烟
연·저녁 연기

萬戶日斜時(만호일사시)	일만 가구에 해가 기우는 때에
依依擁樹枝(의의옹수지)	아른 아른 나무 가지 에워싸다
臨溪殘靄度(임계잔애도)	시내 다다라 쇠잔한 안개 건너고
繞谷晚霞遲(요곡만하지)	골을 감싸는 저녁노을이 늦구나
濃綠藏疎柳(농록장소유)	짙은 녹색에 성긴 버들이 숨고
低飛鎖短籬(저비쇄단리)	나즉히 날아 짧은 울타리 품다
隨風散復合(수풍산부합)	바람에 흩어졌다 다시 모이고
凝水接還離(응수접환리)	물에 엉겨 이었다 다시 떨어져
忽失當簾岫(홀실당렴수)	홀연 발에 든 뫼를 잃게 하니
薄如冪日絲(박여격일사)	엷기 해를 가리는 천과 같네
霽餘添活色(제여첨활색)	개이고 나면 활발한 기색 더하고
夕後惹幽思(석후야유사)	저녁 뒤에는 깊은 생각 일으켜
煮茗斜青篆(자명사청전)	차를 다리면 파란 글씨 비끼고
燒檀擎紫歧(소단경자기)	단향 사루면 자주 산 빛 받든다
齊洲九點遠(제주구점원)[145] [146]	나라 중앙 아홉 점의 연기인 듯 멀고
漢燭五家移(한촉오가이)[147]	한나라 촛불인 양 마을로 옮기다
潭月微拖影(담월미타영)	연못의 달은 은밀히 그림자 치고
渚雲暗共儀(저운암공의)	물가 구름 은은히 행동 같이 해
過梅疑白雲(과매의백운)	매화를 지나면 흰 눈인가 의아하고
穿竹倒平池(천죽도평지)	대 숲을 뚫고 평지로 내리 꽂히다
花裡迷蜂勢(화리미봉세)	꽃 속에서 벌을 미혹하는 형세이고
條間翳鳥翅(조간예조시)	가지 사이에는 새의 날개를 가리다
直行無曲路(직행무곡로)	곧바로 가니 굽은 길이 없고
高出有低期(고출유저기)	높이 솟아도 낮은 기약 있다
輕薄須臾盡(경박수유진)	가볍고 엷어 잠시 사이 사라지나
杳茫許久知(묘망허구지)	아득아득하여 오래도록 알려진다
爨桐琴氣化(표동금기화)[148]	오동을 태우면 거문고로 변화하고
焚石玉精悲(분석옥정비)	돌을 불사르면 옥의 정기 서러워해
世態終如此(세태종여차)	세태 모습이란 끝내 이와 같은 것
幼奇最不宜(유기최불의)[149]	환상 기묘함이 가장 마땅치 않아.

花冠膁戴頂　竹葉雪成歸

畫鳴聞水舍　晨喔繞城堤

佛石夜聽木　武侯午作泥

春田將衆子　朝粟喚諸妻

四境聲中達　六隣鬪外啼

稻場鬪百戰　竹塢見同樓

得意盃誓出　寧為季子提

曉窗醒客夢　夜了報人迷

雄羽鳳儀宛　雌翅雜色飛

花園閒飲啄　草徑逐高低

樹末日將西　下山一兩雞

雞

鷄
계 · 닭

樹末日將西(수말일장서)
下山一兩鷄(하산일량계)
花園閒飮啄(화원한음탁)
草徑逐高低(초경축고저)
雄羽鳳儀宛(웅우봉의완)
雌翅雉色齊(자시치색제)
曉窓醒客夢(효창성객몽)
夜戶報人迷(야호보인미)
得意孟嘗出(득의맹상출)¹⁵⁰
寧爲季子提(영위계자제)¹⁵¹
稻場鬪百戰(도장투백전)
竹塢見同棲(죽오견동서)
四境聲中達(사경성중달)
六隣關外啼(육린관외제)
春田將衆子(춘전장중자)
朝粟喚諸妻(조속환제처)
佛石夜聽木(불석야청목)¹⁵²
武侯午作泥(무후오작니)¹⁵³
晝鳴聞水舍(주명문수사)
晨喔繞城堤(신악요성제)
花冠臙戴頂(화관연대정)
竹葉雪成蹄(죽엽설성제)

나무 끝에 해는 장차 지려고 하니
산을 내려오는 두서너 닭의 무리
꽃동산에서 한가로이 모이 쪼고
풀 길에서는 높고 낮게 쫓고 쫓다
수놈 깃은 봉황 거동이 완연하고
암놈 깃털은 꿩 색깔과 똑 같구나
새벽 창에서 나그네 꿈을 깨우고
밤 집에는 희미히 사람을 알린다
뜻을 얻어 맹상군을 탈출시키기보다
차라리 소진의 6 국 재상인으로 끌리자
벼 타작마당에 싸움이 백 번이나
대나무 언덕엔 함께 사는 것 보다
사방 경계가 울음 속에 통달하고
여섯 마을 이웃은 동구 밖에 울다
봄밭에는 여러 새끼 거느리고
아침 모이에는 뭇 아내를 부른다
부처 바위는 밤에 목계 울음 듣고
제갈무후는 대낮에 거나히 취했네
낮 닭 울음은 물 가 집에서 들리고
새벽의 외침은 성 뚝을 에워싸다
꽃 관으로 연지 얹은 이마이고
대나무 잎으로 눈에 남긴 발자국이네.

欸乃聲中趣　何如雪草蘆
衣簑猶勝錦　駕艇欲忘車
名利尋常夢　嗟呼富貴壚
丈人蘆外宿　儒子灘邊茹
入郢非耽膾　適齊不記書
興亡付笑指　窮達任居請
白日竿頭盡　斜風簑笠如

可師嚴七里　與子屈三間
曲罷滄浪靜　夢裏聲夕虛
寒楓霜滿後　晚荻露涼初
鷗鷺同尋約　若雲也并居
一樽山影碧　孤帆月光虛
歸跡江湖隱　生涯煙雨蹤
人間萬事餘　歸釣舊磯魚

漁夫

漁 夫
어부 • 어부

人間萬事餘(인간만사여)
歸釣舊磯魚(귀조구기어)
踪跡江湖隱(종적강호은)
生涯煙雨疎(생애연우소)
一樽山影碧(일준산영벽)
孤帆月光虛(고범월광허)
鷗鷺同尋約(구로동심약)
岩雲也幷居(암운야병거)
寒楓霜滿後(한풍상만후)
晚荻露凉初(만적로량초)
曲罷滄浪靜(곡파창랑정)
夢醒暮汐噓(몽성모석허)
可師嚴七里(가사엄칠리)[154]
與子屈三閭(여자굴삼려)[155]
白日竿頭盡(백일간두진)
斜風葦所如(사풍위소여)
興亡付笑指(흥망부소지)
窮達任居諸(궁달임거제)[156]
入郯非耽膾(입담비탐회)[157]
適齊不記書(적제불기서)[158]
丈人蘆外宿(장인로외숙)
儒子灘邊茹(유자탄변여)
名利尋常夢(명리심상몽)
嗟呼富貴墟(차호부귀허)
衣簑猶勝錦(의사유승금)
駕舣欲忘車(가정욕망거)
欸乃聲中趣(애내성중취)[159]
何如雪草蘆(하여설초로)

세상살이 온갖 일의 여가에
옛 낚시터로 돌아가 낚시하니
자취는 강과 호수에 숨기고
생애의 삶 안개와 비에 소원하다
술 한 잔에 산 그림 푸르고
외로운 배 달빛은 비었구나
갈매기와 같이 약속을 찾았고
바위 구름과 아울러 살고 있다
차가운 단풍은 서리 짙은 뒤이고
늦은 갈대꽃에 이슬 싸늘해진다
어부가 끝나니 물결도 고요하고
꿈을 깨니 저녁 썰물의 울림이네
칠리탄의 엄광을 스승삼을 수 있고
삼려대부 굴원과 친구될 수도 있네
흰 태양이 낚시대 끝에 다해가고
비낀 바람은 갈대 불리는 곳일세
흥하고 망함은 손끝에 부쳐 웃고
궁하고 현달함 가는 세월에 맡긴다
담지방으로 간 것 회를 즐김이 아니고
제나라로 갔으나 책엔 기록이 없네
어른들은 갈대 밖에서 자고
아이들은 물가에서 먹고 있다
명예 이욕 대수롭지 않은 꿈이니
서글프구나, 부귀로웠던 빈 터여
도롱이 옷이라도 비단보다 낫고
배를 몰아도 좋은 수레 잊으려 해
에여차 뱃노래 곡조의 멋이
눈 덮인 초가집과 어떠하겠나.

觥籌交錯莫

肝膽輪囷相許嫌與賒

漢笑春光綠鴨嘉

雲山美味紅潮漲

江山行李哭不奢遮

宇宙英雄歌之何遽

磊落其於知盃久

淋漓滴不是耽心家

相逢薊北寸心

其飲山東長日客

一劍論心斜

三杯擊節日揮

與君趙卓寒霞語邈

尋伴高陽丈楓

何事賈生感慨多

醉酒徒秋雁落長沙

酒徒
주도·술군

醉看秋雁落長沙(취간추안락장사)
何事賈生感慨多(하사가생감개다)[160]
尋伴高陽長嘯發(심반고양장소발)[161]
與君趙北丈霞遐(여군조북장하하)
三盃擊卓寒楓語(삼배격탁한풍어)
一劍論心白日斜(일검논심백일사)
共飲山東長揖客(공음산동장읍객)[162]
相逢薊北寸心家(상봉계북촌심가)
淋漓不是耽盃久(임리불시탐배구)
磊落其於知己何(뇌락기어지기하)
宇宙英雄歌不遇(우주영웅가부우)
江山行李哭奢遮(강산행리곡사차)
雲安美味紅潮張(운안미미홍조창)
漢水春光綠鴨嘉(한수춘광녹압가)[163]
肝膽輪困相許與(간담윤균상허여)[164]
觥籌交錯莫嫌賖(굉주교착막혐사)
秋風簫瑟斬蛇劍(추풍소슬참사검)[165]
豪興逍遙荷鋪車(호흥소요하삽거)
壺裏乾坤忘甲子(호리건곤망갑자)
人間何處種桑麻(인간하처종상마)[166]

가을 기러기 긴 백사장에 내리는 것을 보고
무슨 일로 가의는 감개로움이 많았는가
고양의 술꾼을 친구로 찾아 휘파람 불고
조북의 그대와 더불어 안개도 멀구나
석 잔 술에 탁자 치는 추운 단풍의 이야기
칼 한 자루 마음 논의에 해는 기울어지다
산동 땅의 절 않는 나그네와 함께 마시고
계수 북쪽의 조심스런 사람과 서로 만나다
흐느적거림 술잔을 많이 탐내서가 아니고
타락한 신세 지기의 벗에게 어찌해야 하나
우주의 영웅들 시대 만나지 못함 노래하고
강과 산의 나그네 행색 끝내 막힘을 곡하다
운안의 아름다운 맛에 붉은 홍조 넘치고
한강 물의 봄빛은 녹색 오리 아름답다
간담이 크고 넓어 서로 마음을 허락하고
술잔이 뒤섞여도 지나치다 혐의하지 말라
가을바람이 서늘하면 뱀을 베던 칼이고
호기로운 흥에는 삽을 꽂은 수레로 소요하다
병 속의 신선 천지에 세월 나이도 잊으니
세상살이 어느 곳에서 뽕이나 삼을 키울까.

次俞兢齋星濬韻
차유긍재성준운·긍재 유성준의 시운에 차운

庭樹秋聲暮早生(정수추성모조생)
單衣嫌薄客關情(단의혐박객관정)
鷄羣門巷斜陽滿(계군문항사양만)
蟬語樓臺霽景明(선어누대제경명)
好月扁舟期遠海(호월편주기원해)
西風亂杵又孤城(서풍난저우고성)
煙雲捲盡天空濶(연운권진천공활)
衆嶂崢嶸劍氣橫(중장쟁영검기횡)

정원 나무에 가을 소리 아침저녁으로 불려
나그네 심정에는 홑옷의 엷음이 꺼려 진다
닭의 무리는 문간에서 양지쪽에 가득하고
매미 울음은 누대에서 비갠 뒤에 밝구나
좋은 달 조각배로 먼 바다를 기약하고
서녘 바람에 산란한 방아는 또 외로운 성
연기구름 다 걷히니 하늘은 비고 넓어
뭇 봉우리 높고 높아 칼 기운으로 비끼다.

4

上海詩集　상해시집

夢魂長在漢南山
到處尋常形勝地
萬里太平幾往還
一身泛泛水天間

太平洋舟中作

太平洋舟中作
태평양주중작(1935년 늦가을) • 태평양 배 안에서

一身泛泛水天間(일신범범수천간)
萬里太平幾往還(만리태평기왕환)
到處尋常形勝地(도처심상형승지)
夢魂長在漢南山(몽혼장재한남산)

물나라 위로 뜨고 떠 있는 이 한 몸
만 리 길 태평양을 몇 번이나 오갔나
이르는 곳 일상적인 명승지라도
꿈과 영혼은 길이 한양의 남산에 있지.

民國二年十一月十六日 (민국이년(1920)십일월십육일)
與炳稷潛入運物船在鐵櫃(여병직잠입운물선재철궤)
經夜待船發明曉出見船人(경야대선발명효출견선인)
伴作清人樣自湖港至上海(반작청인양자호항지상해)

民國二年至月天(민국이년지월천)
布哇遠客暗登船(포왜원객암등선)
板門重鎖洪爐煖(판문중쇄홍로란)
鐵壁四圍漆室玄(철벽사위칠실현)
山川渺漠明朝後(산천묘막명조후)
歲月支離此夜前(세월지리차야전)
太平洋上飄然去(태평양상표연거)
誰識此中有九泉(수식차중유구천)
(時有華人尸體入棺在側(시유화인시체입관재측))

民國(민국)2年(년)(1920) 11월 16일, 林炳稷(임병직)과 더불어 몰래 貨物船(화물선)에 들어가 철궤 속에서 밤을 새고 출항을 기다렸다. 다음날 새벽에 밖을 나와 뱃사람을 보고 清人(청인)의 모양으로 가장하다. 호놀루루에서 上海(상해)로 이르다.

대한민국 2년의 동짓달 어느 날
하와이 먼 나그네 몰래 배에 오르다
판자문은 굳게 잠기고 화로는 따뜻하나 무쇠 벽
이 사방 둘려 칠흑 방 어둡다
산천도 아득할라 내일 아침 이후이니
세월도 지루 하구나 오늘 밤 이전
태평양 바다 위를 표연히 가지마는
누가 이 안에도 황천객 있음을 알랴
(그때 중국인의 시체가 입관되어 옆에 있었다)

君猶湖港客
我獨滬洲船
寄書曾有約
借便奈無緣
藏名非避世
絕食豈求仙
灣外蒼波闊
明朝思渺然

贈桂園盧伯麟晚湖金奎植

贈桂園盧伯麟晚湖金奎植 時二友在(Kawela Beach)

증계원노백린만호금규식, 시이우재(쿠알라 비취)

계원 노백린과 만호 김규식에게 주다 (그 때 두 친구가 코알라 비취에 있었다)

君猶湖港客(군유호항객)	그대는 아직도 호놀룰루의 나그네이나
我獨滬洲船(아독호주선)	나만 홀로 상해의 배를 타고 있네
寄書曾有約(기서증유약)	편지야 부치기로 약속했지만
借便奈無緣(차변내무연)	부칠 편을 찾을 인연 없어 어쩌나
藏名非避世(장명비둔세)	이름 숨긴다고 세상 도망감 아니고
絕食豈求仙(절식기구선)	식사 끊었다고 어찌 신선 찾음이랴
灣外蒼波闊(만외창파활)	항구 밖에는 파란 물결이 광활하니
明朝思渺然(명조사묘연)	내일 아침이면 생각도 아득하리라.

偶 吟

우음(丁卯(정묘) · 우연히 읊음(1927)

有誰三尺劍(유수삼척검)
剖我九回腸(부아구회장)
丈夫無限恨(장부무한한)
滌盡太平洋(척진태평양)

석자의 칼 뉘 손에 있어서
나의 구곡간장을 도려 내나
대장부의 하 없는 한을
태평양 물에다 다 씻어 버리리.

舟中卽事

北風掛帆時　終夜歸藏密　平明步出遲　行色支那子　姓名約翰兒　辛酸何足道　猶喜少人知

清曉塵衣客

舟中卽事
주중즉사 · 배에서 있은 일

淸曉塵衣客(청효진의객)
北風掛帆時(북풍괘범시)
終夜歸藏密(종야귀장밀)
平明步出遲(평명보출지)
行色支那子(행색지나자)
姓名約翰兒(성명약한아)
(舟人視我兩人爲華人名之曰 John)
(주인시아양인위화인명지왈 죤)
辛酸何足道(신산하족도)
猶喜少人知(유희소인지)

맑은 새벽 먼지옷 나그네는
북녘 바람 돛을 걸 때이네
밤새도록 은밀히 숨었다가
날 새서야 더디 걸어 나오다
행장 복색은 중국 사람인데
성명은 죤이라 약속했네
(뱃사람이 우리 두 사람을 보고
중국인이라하여 죤이라 이름 붙이다)
맵고 짠 세상사 어찌 다 말하랴
오히려 아는 사람 없음 반갑네.

凌風波浪大洋船
暮過檀山已六天
夕氣送寒知北上
朝陽披霧指東邊
頭上有天星月照
眼前無地水雲連
一萬五千餘里路
三分之二尙茫然

又
우 • 또

凌風波浪大洋船(능풍파랑대양선)
暮過檀山已六天(모과단산이육천)
夕氣送寒知北上(석기송한지북상)
朝陽披霧指東邊(조양피무지동변)
頭上有天星月照(두상유천성월조)
眼前無地水雲連(안전무지수운련)
一萬五千餘里路(일만오천여리로)
三分之二尙茫然(삼분지이상망연)

파도나 바람도 이겨내는 큰 바다의 배
저녁에 단산을 지나니 이미 엿새 되었다
저녁 기운이 한기를 보내니 북으로 감을 알고
아침볕이 안개 가르니 동쪽 가임을 짐작해
머리 위엔 하늘만 있어 별 달이 비치고
눈앞에는 땅이란 없어 물과 구름만 잇다
1만 5천 여리의 노정의 길에서
3분의 2가 아직도 아득 묘연하구나.

又

우·¤

<div style="display:flex">

舟人問我是何人(주인문아시하인)

故道中華去國臣(고도중화거국신)

揚江雲樹靑春別(양강운수청춘별)

檀鳥風霜白髮新(단조풍상백발신)

黃金世界生涯淡(황금세계생애담)

綠樹鄕園夢想頻(녹수향원몽상빈)

聞此悽然相顧語(문차처연상고어)

斯翁身勢正堪憐(사옹신세정감련)

</div>

뱃사람이 나에게 어느 나라 사람이냐 묻기에

짐짓 중국 사람으로 나라 떠난 백성이라 하다

양자강 구름 나무를 청춘에 이별하여서

단산의 새는 바람서리에 흰 머리 새롭다네

황금의 세상에서도 살림살이 담담하고

푸른 나무 고향 동산으로 꿈만 자주 생각해

이를 듣고 슬퍼서 서로 위로하는 말은

이 늙은이의 신세도 참으로 가련하다네.

又

우 · 또

太平洋水共天長(태평양수공천장)
縹緲檀山在彼央(표묘단산재피앙)
衆嶂層巒無地起(중장층만무지기)
奇花異草四時香(기화이초사시향)
三洲舸艦交叉路(삼주가함교차로)
萬國衣冠互市場(만국의관호시장)
海上蓬萊何處在(해상봉래하처재)
璇風瑤月是仙鄉(선풍랑월시선향)

태평양의 물은 하늘과 함께 드넓으니
아득한 단산은 저 중앙에 있구나
뭇 뫼 층층의 산 일어날 곳 없고
기이한 꽃 특이한 풀 사계절의 향기
3 대주의 배들이 교차되는 길목이고
온 세계의 의관 문물 교환되는 시장
바다 위의 봉래산은 어느 곳에 있나
구슬 바람 구슬 달이 바로 신선 고향.

風
東
莫
雲
x
渡
道
山
c
二
江
猶
雨
旬
蘇
似
c
到
鄉
漢
大
亞
國
陽
洋
洲
遠
秋
舟

又

우·또

風風雨雨大洋舟(풍풍우우대양주)
東渡二旬到亞洲(동도이순도아주)
莫道江蘇鄕國遠(막도강소향국원)
雲山猶似漢陽秋(운산유사한양추)

바람 바람 비 비 대양에 떠 있는 배
동으로 오기 두 번의 열흘 아주에 닿다
절강 소주라 고향이 멀다 말하지 말라
구름 산이 오히려 한양의 가을 같으니.

226

十二月五日船泊黃浦江潛上陸(십이월오일 선박황포강잠상륙)
暫寓孟淵館(잠우맹연관) (投書張鵬待其來(투서장붕대기래))

12월 5일, 黃浦江(황포강)에 배가 정박하니 몰래 上陸(상륙)하여 孟淵館(맹연관)에 잠간 머물다
(張鵬(장붕)에게 밀서를 보내어 오기를 기다리며)

孟淵館裏客眠遲(맹연관리객면지)
待友不來細雨時(대우부래세우시)
盡日看書衰眼暈(진일간서쇠안훈)
背燈偃臥試新詩(배등언와시신시)

맹연관 안에서 나그네 졸음도 더딘데
기다리는 친구 오지 않고 가랑비 내려
종일토록 책을 보다 쇠한 눈 어지러워
등불 등지고 누워서 새 시를 짓는다.

227

元二年 三一節 在上海述懷

營可燒除艦可沈
人和天地皆同刀
二十餘賢決死心
三十餘賢決死心
壬辰乙未世讐深
二千萬衆求生計
百濟新羅隣誼重
綠江波怒白山陰
半島忍看島族侵

一九二一年 三一節 在上海述懷

일구이일년 삼일절 재상해술회 • 1921년 31절, 상해에서 회포 풀다

半島忍看島族侵(반도인간도족침)
綠江波怒白山陰(녹강파노백산음)
百濟新羅隣誼重(백제신라린의중)
壬辰乙未世讐深(임신을미세수심)
二千萬衆求生計(이천만중구생계)
三十餘賢決死心(삼십여현결사심)
人和天地皆同力(인화천지개동력)
營可燒徐艦可沈(영가소제함가침)

한반도에 섬 오랑캐 침입함 차마 볼 수 있나
압록강의 파도 백두산 음지에서도 분노하다
백제와 신라도 이웃의 정의가 두터웠는데
임진년 을미년에 세대 원수가 깊었구나
2 천만의 대중 무리 살 길 찾아 나서니
3 십 3인 현인들이 죽음으로 다짐한 마음
사람과 하늘 땅이 다 함께 힘을 합치면
병영을 불사를 수 있고 군함도 격침시켜.

5

새 나라에서

到處逢迎舊面稀
在家今日還如客
歐西美北夢依依
三十離鄉七十歸

歸國後有感

歸國有感
귀국유감 · 귀국한 소감

三十離鄉七十歸(삼십리향칠십귀)
歐西美北夢依依(구서미북몽의의)
在家今日還如客(재가금일환여객)
到處逢迎舊面稀(도처봉영구면희)

설흔에 고향 떠나 일흔에 돌아오니
구라파 서쪽 미주 북쪽 꿈속에 아득
제집에 있는 오늘 오히려 손님 같아
곳곳이 만나는 사람마다 옛 얼굴 드물어.

訪舊居
방구거(1946년 귀국 후) • 옛 집의 심방

桃源故舊散如烟(도원고구산여연)
奔走風塵五十年(분주풍진오십년)
白首歸來桑海變(백수귀래상해변)
東風揮淚夕陽邊(동풍휘누석양변)
(古祠前(고사전))

무릉도원 옛 친구들 안개처럼 흩어져
바람 먼지에 분주했던 50년 세월
흰 머리로 돌아오니 상전이 벽해
봄바람에 눈물지는 이 석양의 가.

登矗石樓

등촉석누(1946년 세모) · 촉석루에 올라

彰烈祠前江水綠(창렬사전강수록)
義巖臺下落花香(의암대하낙화향)
苔碑留得龜頭字(태비유득구두자)
壯士佳人孰短長(장사가인숙단장)

창렬사 앞에는 강물이 프루르고
의암대 아래는 지는 꽃 향기롭다
이끼 낀 비석에는 글자 아직 남았는데
그날의 장사 가인 누가 잘나고 못나.

佛國寺

불국사 • 불국사

少小飽聞佛國名(소소포문불국명)
登臨此日不勝情(등림차일불승정)
群山不語前朝事(군산불어전조사)
流水猶傳故國聲(유수유전고국성)
半月城邊春草含(반월성변춘초함)
瞻星臺下野花明(첨성대하야화명)
至今四海風塵定(지금사해풍진정)
古壘松風臥戍兵(고루송풍와수병)

어릴 적부터 익히 들었던 불국사의 이름
오늘에사 올라보니 그 감정 못 이겨
뭇 산은 지난 조정의 이야기도 없이
흐르는 물소리에 전하는 옛날의 소식
반월성 언덕 가엔 봄 풀이 어울렸고
첨성대 아래에는 들꽃이 환하구나
오늘에야 사해 천하 전란도 안정돼
옛날 진지 솔바람에 군사들도 쉬네요.

在美旅行卽事

在美旅行時卽事
재미여행시즉사(1947년) • 미국에서 여행할 때

六萬里行坐往還(육만리행좌왕환)
只要四十四時間(지요사십사시간)
浮空一萬六千尺(부공일만육천척)
上無雲霧下無山(상무운무하무산)

6만 리 여행길을 앉아서 오가는데
다만 44 시간을 소요하다니
1만 6천 척의 공중에 떠 있으니
위로는 구름 없고 아래에 산도 없어.

西湖遊

居然身在小瀛洲
九曲紅欄三印月
幸賴主公作此遊
西湖春日泛蘭舟

西湖遊

西湖遊

서호유(1947년 봄 미국에서 돌아오는 길에 장총통(蔣總統(장총통))을 만나
항주 서호 뱃놀이하다) • 서호의 놀이

西湖春日泛蘭舟(서호춘일범란주) 서호의 봄날에 조각배를 띄워서

幸賴主公作此遊(행뢰주공작차유) 주인님을 기대어 이 놀이를 하게 돼

九曲紅欄三印月(구곡홍란삼인월) 아홉 구비 화려 난간 세 곳에 비취는 달빛

居然身在小瀛洲(거연신재소영주) 홀가분한 몸이 작은 신선 고을에 있네요.

235

過錢塘

過錢塘

獨立斜陽聊極目　往帆落處暮烟生
橋出東韓萬里程　山圍南越千年地
高樓日夜大江聲　古塔西南平野色
此日登臨暢客情　錢塘形勝飽聞名

過錢塘
과전당(1947년 4월 미국에서 두 번째 귀국시에) · 전당호를 지나며

錢塘形勝飽聞名(전당형승포문명)
此日登臨暢客情(차일등림창객정)
古塔西南平野色(고탑서남평야색)
高樓日夜大江聲(고루일야대강성)
山圍南越千年地(산위남월천년지)
橋出東韓萬里程(교출동한만리정)
獨立斜陽聊極目(독립사양료극목)
往帆落處暮烟生(왕범락처모연생)

잔당호의 뛰어난 소문 그 이름 익숙한데
오늘에야 올라보니 나그네 정이 시원하네
옛 탑 서남쪽엔 질펀한 평야의 일색이고
높은 누대에는 밤낮으로 큰 강의 물소리
산으로 둘러싸인 남쪽 월나라 천년의 지형
교량은 동쪽 한국으로 이은 만 리의 여정
기우는 석양에 홀로 서 있어 시선 다하는 곳엔
가는 돛대도 아물거리는 곳에 저녁연기 이네.

上海南京汽車中作
상해남경기차중작(1947년 중춘) • 상해 남경 기차 안에서

三月江南路(삼월강남로)　　　3월 달 강남으로 가는 길에는
家家爛漫春(가가난만춘)　　　집집마다 흐드러진 봄빛이네
梅花無錫里(매화무석리)　　　매화꽃은 무석리 마을이고
楊柳鎭江濱(양류진강빈)　　　늘어진 버들은 진강의 물가
千里微芒野(천리미망야)　　　천 리로 아득히 펼친 들이고
一生漂泊人(일생표박인)　　　생애 평생을 떠도는 나그네
天涯寒食節(천애한식절)　　　하늘 아래 모두가 한식절인데
日暮獨傷神(일모독상신)　　　해 저녁에 홀로 상심하는 신세.

237

歸作一閑人
暮年江海上
俱爲有國民
願與三千萬

秋月夜（於敦巖莊）

秋月夜
주월야(1947년 仲秋(중추) • 가을 달밤에

願與三千萬(원여삼천만)
俱爲有國民(구위유국민)
暮年江海上(모년강해상)
歸作一閑人(귀작일한인)

원컨대 3 천만의 동포와
모두가 나라 가진 국민 되기를
늙은 나이 강과 바다로 돌아와
한가로운 한 사람이 되다니.

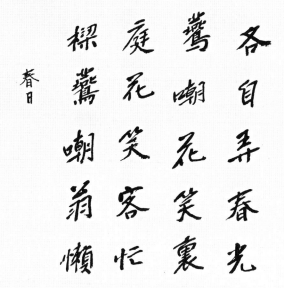

春 日
춘일(1949년) • 봄날

樑鷰嘲翁懶(량연조옹라)
庭花笑客忙(정화소객망)
鷰嘲花笑裏(연조화소리)
各自弄春光(각자롱춘광)

처마 제비 게으른 늙은이 조롱하고
뜰 안의 꽃은 바쁜 나그네 비웃지만
제비의 조롱과 꽃의 비웃음 속에도
각각 제 스스로 봄빛을 희롱하지.

燕子吟

연자음(1951년 봄) · 제비 노래

燕子喃喃去復回(연자남남거부회)
舊巢何去只寒灰(구소하거지한회)
莫將萬語論是非(막장만어논비시)
戰世如今孰不哀(전세여금숙불애)

제비들 비비배배 갔다 다시 돌아오나
옛 집은 어디 가고 다만 썰렁한 재만
온갖 이야기로 이러쿵저러쿵 시비 말라
지금 같은 전란 세상 누가 서럽지 않나.

漢南漢北戰未休
樵兄漁弟皆從役
場開十里洛江頭
婦戴魚箱嫂策牛

鎭海釜山途中

鎭海釜山途中

진해부산도중(1951년) • 진해 부산 길에서

婦戴魚箱嫂策牛(부대어상수책우)
場開十里洛江頭(장개십리낙강두)
樵兄漁弟皆從役(초형어제개종역)
漢南漢北戰未休(한남한북전미휴)

아내는 물고기 상자 이고 계수씨 소 채찍질에
10 리 길로 열린 시장이 된 낙동강의 강가
나무꾼 형 어부의 아우 모두가 군역에 참여 해
한강수 남쪽이나 북쪽에 전쟁은 아직 안 멈춰.

一花先發玉欄東
解意家僮來報語
日見寒梅朝綻紅
登山無暇步庭中

早春

早 春

조춘(1951년 부산) • 이른 봄

登山無暇步庭中(등산무가보정중)
日見寒梅朝綻紅(일견한매조탄홍)
解意家僮來報語(해의가동래보어)
一花先發玉欄東(일화선발옥란동)

산에 오를 겨를도 없어 뜰안을 걸으며
날마다 아침에 싸늘히 피는 붉은 매화만 보다
눈치를 알아챈 어린놈이 와서 하는 말은
꽃 한 송이가 옥난간 동쪽에 벌써 피었다네.

壁上圖

벽상도(1952년 이른 봄) · 벽 위의 그림(鎭海(진해) 별장 벽위에
深香居士(심향거사)가 그린 山村暮雪圖(산촌모설도)가 있다))

壁上山村景(벽상산촌경)
千峰暮雪餘(천봉모설여)
孤舟何處客(고주하처객)
來訪戴翁居(래방대옹거)[167]

벽면 위 산 마을의 풍경은
일천 봉우리에 해 저녁의 설경
외로운 배 어느 곳의 나그네
대규의 거처를 찾아 왔구나.

半島山河漲陣烟
胡旗洋帆翳春天
彷徨盡是無家客
漂泊誰非辟穀仙
城市遺墟餘古壁
山村燒地起新田
東風不待干戈息
細草遍生敗壘邊

戰時春

戰時春
전시춘(1951년 봄 부산) · 전시의 봄

半島山河漲陣烟(반도산하창진연)
胡旗洋帆翳春天(호기양범예춘천)
彷徨盡是無家客(방황진시무가객)
漂泊誰非辟穀仙(표박수비벽곡선)
城市遺墟餘古壁(성시유허여고벽)
山村燒地起新田(산촌소지기신전)
東風不待干戈息(동풍부대간과식)
細草遍生敗壘邊(세초편생패루변)

한반도의 산과 강이 전진의 연기로 차고 넘치니
오랑캐 깃발 서양의 돛폭으로 봄날이 가려졌구나
이리저리 방황하는 사람 모두 집 잃은 사람이니
떠돌다 보면 누구인들 곡식 멀리한 신선 아닌가
저자 거리 남은 터는 옛 벽으로만 남아 있고
산골 마을 불태운 땅에는 새 전답을 일군다
그래도 봄바람은 전쟁의 종식 기다리지 않고
가느다란 풀이 무너진 성벽 가에 두루 돋네요.

欲作異邦民
如何相戰伐
中華四億人
半島三千萬

偶吟

偶 吟

우음(1952년 이른 봄) • 우연히 읊음

半島三千萬(반도삼천만)
中華四億人(중화사억인)
如何相戰伐(여하상전벌)
欲作異邦民(욕작이방민)

한국의 반도에는 3천만의 국민
중화국에는 4 억의 인민인데
어찌하여 서로 싸우고 정벌하여
이상한 나라 사람 만들려 하나.

如復違期更奈何
明年擬續看花會
此日今年落已多
去年此日未開花

海軍紀念日

海軍記念日
해군기념일(1953년 진해) · 해군 기념일

去年此日未開花(거년차일미개화)
此日今年落已多(차일금년락이다)
明年擬續看花會(명년의속간화회)
如復違期更奈何(여부위기갱내하)

지난 해 이 날은 꽃이 피지 않았는데
올해의 이 날에는 진 꽃이 이미 많구나
다음 해도 이어서 이 꽃구경 모임에
다시 기일을 어긴다면 어찌하려나.

246

新句何論才不才
爲排萬念試新句
念回眠去困還來
困困欲眠萬念回

冬夜枕上作

冬夜枕上作

동야침상작(1952년) • 가을 밤 잠자리에서

困困欲眠萬念回(인곤욕면만념회)
念回眠去困還來(염회면거곤환래)
爲排萬念試新句(위배만념시신구)
新句何論才不才(신구하논재부재)

피곤하고 피곤해 자려해도 온갖 잡념 찾아와
잡념 오면 졸음 가고 피곤이 다시 오는구나
온갖 잡념 물리치려 새로운 시구를 시험하니
새로운 시구에 재간 있고 없음을 왜 논해.

佛從天竺來

幾上望鄉臺

萬里西行路

夢魂去不回

石佛

石佛

석불(1953년) • 돌부처 (坡州(파주) 큰 길가 산 위에 돌부처가 섰는데 동리
사람들이 다시 또 작은 돌부처 하나를 더 세우고 내게 글을 부탁하는 것이었다.)

佛從天竺來(불종천축래) 불상은 천축국에서 왔으니

幾上望鄕臺(기상망향대) 고향 보는 망향대 얼마나 올랐겠나

萬里西行路(만리서행로) 만 리로 먼 서쪽 가는 길을

夢魂去不回(몽혼거부회) 꿈과 영혼은 가고 오지 않았을 걸.

沙門爭說世尊功
亂後藏經無恙在
大寂殿前萬里風
孤雲臺下千年樹
僧臥白雲縹緲中
樓懸翠靄微茫外
伽倻山色古今同
海印寺名冠海東

海印寺

海印寺
해인사(1953년 菊秋(국추)) · 해인사

海印寺名冠海東(해인사명관해동)
伽倻山色古今同(가야산색고금동)
樓懸翠靄微茫外(누현취애미망외)
僧臥白雲縹緲中(승와백운표묘중)
孤雲臺下千年樹(고운대하천년수)
大寂殿前萬里風(대적전전만리풍)
亂後藏經無恙在(난후장경무양재)
沙門爭說世尊功(사문쟁설세존공)

해인사라는 이름은 나라 안에서 으뜸이고
가야산의 산 경치는 예나 이제나 한결같지
누각은 푸른 아지랑이 아득한 밖에 달려있고
스님은 흰 구름 아스라한 속에 누워있구나
고운대의 아래는 천 년의 숲이고
대적광전 앞에는 만 리 바람
전란 뒤에도 대장경판 탈 없이 보존되었으니
불가 문중에서는 석가세존의 공이라 말하네.

獨受八方無盡風
出群拔俗元非易
高孤蒼翠四時同
百尺長松海島中

孤松

孤 松
고송(1954년 이른 봄 진해) • 외로운 소나무

百尺長松海島中(백척장송해도중)
高孤蒼翠四時同(고고창취사시동)
出群拔俗元非易(출군발속원비이)
獨受八方無盡風(독수팔방무진풍)

백 척의 낙락장송이 바다 안 섬에 있어
고고하고 푸르고 푸르기 네 계절 한결 같네
우뚝 솟아 세속을 벗어나기 원래 쉽지 않아
홀로 버텨 사방팔방 한없는 바람 다 수용해.

志不在魚只在漁
魚兒巨細何須問
穿魚如葉葉如魚
折得柳條數尺餘

釣歸

釣 歸

조귀(1954년 이른 봄 진해) • 낚시하고 와서

折得柳條數尺餘(절득유조수척여)
穿魚如葉葉如魚(천어여엽엽여어)
魚兒巨細何須問(어아거세하수문)
志不在魚只在漁(지부재어지재어)

버들가지 몇 자 길이로 꺾어 얻어서
꾀찬 물고기 버들잎 같고 버들은 고기 같구나
물고기 작다 크다 굳이 물어 필요 무엇하나
물고기에 뜻이 없고 다만 고기잡이에 의미 두어

次杆城淸澗亭韻

一任漁翁與白鷗
亂中風月無人管
扶桑紅日上欄浮
濊貊靑山當戶立
漢帝幾時夢此樓
秦童昔日求何藥
蓬萊咫尺是瀛洲
半島東邊地盡頭

次杆城淸澗亭韻

次杆城淸澗亭韻
차간성청간정운 • 간성 청간정에 운에 차운

半島東邊地盡頭(반도동변지진두)
蓬萊咫尺是瀛洲(봉래지척시영주)
秦童昔日求何藥(진동석일구하약)
漢帝幾時夢此樓(한제기시몽차루)
濊貊靑山當戶立(예맥청산당호립)
扶桑紅日上欄浮(부상홍일상란부)
亂中風月無人管(난중풍월무인관)
一任漁翁與白鷗(일임어옹여백구)

아라 동쪽 갓 국토도 끝이 다한 머리에

봉래의 선경도 지척이니 바로 영주의 땅

진시황은 그 옛날 여기로 무슨 약을 찾았으며

한나라 무제도 몇 번이나 이 누대 꿈 꾸었나

예 맥 땅의 푸른 산은 집 앞에 마주 서고

동쪽 부상의 붉은 태양은 난간에 올라 뜨다

잔란 중의 바람 달은 관장할 사람이 없으니

고기잡이 어옹이나 갈매기에게 일임할 수밖에

早春偶吟

一年何必再逢難
春早南遊春晚北
今來漢北雪猶寒
昨過鎮南花已殘

早春偶吟
조춘우음(1955년) • 이른 봄 우연히

昨過鎮南花已殘(작과진남화이잔)
今來漢北雪猶寒(금래한북설유한)
春早南遊春晚北(춘조남유춘만북)
一年何必再逢難(일년하필재봉난)

어제 진남포를 지날 때 꽃이 이미 졌는데
오늘 한강 북쪽에 오니 눈발에 아직도 추워
이른 봄에 남쪽 노닐고 늦봄엔 북쪽이니
한 해에 어찌 꼭 두 번의 어려움을 만나나.

在家還復憶歸家
異域送迎慣成習
鄉思年年此夜多
平生除夕客中過

除夕

除夕
제석(1956년) · 섣달그믐 밤

平生除夕客中過(평생제석객중과)
鄉思年年此夜多(향사년년차야다)
異域送迎慣成習(이역송영관성습)
在家還復憶歸家(재가환부억귀가)

평생 동안 섣달그믐 밤을 나그네로 지내었으니
고향 생각으로 해마다 이런 밤이 많았었네요
딴 나라에서 해 보내고 맞음이 버릇으로 익어서
집에 있어서도 오히려 돌아갈 집으로 기억되네.

宿草與荒烟
子孫俱戰没
石人臥路邊
岸上誰家塚

廣津路卽事

廣津歸路卽事
광진귀노즉사(1956년) • 광진에서 돌아오는 길에

岸上誰家塚(안상수가총)
石人臥路邊(석인와로변)
子孫俱戰歿(자손구전몰)
宿艸與荒烟(숙초여황연)

언덕 위에 뉘 집 고총이기에
석상이 길가에 눕게 되었나
아들 손자 모두 전쟁에 죽어
묵은 풀과 거친 연기뿐이군.

五湖烟月萬山秋
須向西南窓外望
来訪人人間不休
移家何事住江頭

移建麻浦平遠亭

移建麻浦平遠亭
이건마포평원정 • 마포 평원정 옮김

移家何事住江頭(이가하사주강두)
来訪人人間不休(내방인인문부휴)
須向西南窓外望(수향서남창외망)
五湖烟月萬山秋(오호연월만산추)

무슨 일로 집을 강 가로 옮겼냐고
찾아오는 사람마다 쉼 없이 묻기에
서남쪽을 향해 저 창밖을 바라 보소
호수마다 안개 연기 온산은 가을일세.

時聞鐘聲出空林
隣寺水流僧不見
鎮日鶯啼綠樹深
梨花洞裏晝陰陰

梨花莊

梨花莊
이화장 • 이화장

梨花洞裏晝陰陰(이화동이주음음)
鎮日鶯啼綠樹深(진일앵제녹수심)
隣寺水流僧不見(인사수류승불견)
時聞鐘磬出空林(시문종경출공림)

이화동 골목 안은 낮이란 낮에도 음산하니
꾀꼬리는 해가 다 가도록 숲 속에서 우네
이웃의 절에는 흐르는 물만 중은 안 보여
때로 울리는 종소리만 빈 숲으로 들려오네.

堪喜亦堪悲
丗間興替事
依然似舊時
景武臺前月

移住景武臺

移住景武臺
이주경무대 · 경무대로 옮기며

景武臺前月(경무대전월)　　　경무대에 걸린 달은

依然似舊時(의연사구시)　　　의연하게도 옛날과 같구나

世間興替事(세간흥체사)　　　인간세상 흥하고 망하는 일

堪喜亦堪悲(감희역감비)　　　기쁘기도 하고 슬프기도 하지.

生日有感
생일유감(1956년) • 생일날 소감

生逢八十一回春(생봉팔십일회춘)　　살아서 여든 한 살의 봄을 맞으니

往事商量百感新(왕사상량백감신)　　지난 일 곰곰 생각에 온갖 느낌이 새롭구나

同窓故舊零星盡(동창고구영성진)　　학교 동창 옛 친구들은 별 지듯 다 갔으니

異域山川入夢頻(이역산천입몽빈)　　타향에서의 산과 강이 꿈으로 자주 드네요

從古海東惟我土(종고해동유아토)　　예로부터 발해 동쪽이 오직 우리의 국토인데

至今嶺北尚胡塵(지금영북상호진)　　지금에 와서 대관령 북쪽은 아직도 오랑캐 먼지

詞章玉帛爭稱賀(사장옥백쟁칭하)　　축하의 글이나 선물로 다투어 칭송 하례하나

自愧虛名動世人(자괴허명동세인)　　헛된 이름 사람에게 알려짐 스스로 부끄러워.

259

花柳樓臺易夕陽
古今才子佳人恨
東君歸駕繫無方
春事年〻去太忙

餞春

餞春
전춘(1956년) · 봄을 보내며

春事年年去太忙(춘사년년거태망)
東君歸駕繫無方(동군귀가계무방)
古今才子佳人恨(고금재자가인한)
花柳樓臺易夕陽(화류루대이석양)

봄의 사정은 해마다 매우 바쁘게 가나
가는 봄 신의 수레 잡아맬 길은 없네
예나 지금이나 아리따운 청춘의 한은
화류 꽃놀이 누대에 쉽게 오는 석양

夜雨枕上偶吟

夜雨枕上偶吟
야우침상우음(1956년 4월) · 밤비 잘 자리에서

生色一年芳草雨(생색일년방초우)　　　새싹 돋을 한 해의 꽃다운 봄비이나

薄情三月落花風(박정삼월낙화풍)　　　정 없게도 3월 달의 꽃 지우는 바람

春來春去年年事(춘래춘거년년사)　　　봄이 오고 봄이 가는 해마다의 일이

盡在風風雨雨中(진재풍풍우우중)　　　모두가 바람 바람 비 비의 거듭되는 일.

261

先塋白骨護無親
故國靑山徒有夢
六代李門獨子身
十生九死苟生人

有感

有 感

유감 · 감회가 이어(李康石君(이강석군)을 양자로 들일 적에)

十生九死苟生人(십생구사구생인)
六代李門獨子身(육대이문독자신)
故國靑山徒有夢(고국청산도유몽)
先塋白骨護無親(선영백골호무친)

열 번의 삶에 아홉 번 죽을 고비 구차히 산 삶
6 세대 이어온 이씨 가문의 독자인 신세로
고향 땅의 푸른 산은 한갓 꿈에나 있으니
조상의 무덤 백골을 보호할 친족이 없구나.

敬次外西間諸公原韻

경차외서간제공원운 · 西洋(서양) 各地(각지)에 있는 諸公(제공)의 原韻(원운)을 敬次(경차)함

年來悲喜感吾稀(년래비희감오희)
籠鳥猶安久忘歸(롱조유안구망귀)
身非隱遯常關戸(신비은둔상관호)
性習疎狂未整衣(성습소광미정의)
那將明月無量照(나장명월무량조)
願化孤雲盡意飛(원화고운진의비)
惟有丹心磨未滅(유유단심마미멸)
經綸誓不此生違(경륜서불차생위)

근년 이래로 슬픔 기쁨이 나를 감동함이 없어
조롱의 새 오히려 평안해 돌아가기 오래 잊다
몸이 은둔하려함 아니면서 항상 문은 닫히고
성격 습관이 게으르고 거칠어 옷도 안 갖추다
어떻게 밝은 달을 가져다 한 없이 비추며
외로운 구름으로 화해 나는 뜻 다하게 할까
오직 일편단심은 있어 갈아도 없어지지 않아
세상 경륜의 맹세를 이생에 어기지 않으리라.

衆又

蘇仙欲泛月光新
宋玉未歸秋氣早
英雄事業亦灰塵
富貴樓臺多樹草
幾個醒人幾醉人
衆生都夢夢非真

自恨乾坤容我少
一窓許久鎖青春

又

우・또

衆生都夢夢非眞 (중생도몽몽비진)
幾個醒人幾醉人 (기개성인기취인)
富貴樓臺多樹草 (부귀누대다수초)
英雄事業亦灰塵 (영웅사업역회진)
宋玉未歸秋氣早 (송옥미귀추기조)[168]
蘇仙欲泛月光新 (소선욕범월광신)
自恨乾坤容我少 (자한건곤용아소)
一窓許久鎖靑春 (일창허구쇄청춘)

중생은 모두가 꿈이요 꿈이기에 참도 아니야
몇 사람이 깬 사람이며 몇 사람이 취한 사람
부하고 귀한 집 누대에는 나무 풀도 많지만
영웅 열사의 사업에는 역시 재도 식었다네
송옥은 오지 않고 가을 기운은 이르고
소동파 배 띄우려 하니 달빛도 새로워
건곤이 나를 용납하지 않음 스스로 한스러워
하나의 창에 허구한 날 청춘을 가둬 두다.

又
우 · 또

笑啼不敢任情眞(소제부감임정진)
惡死喜生我亦人(오사희생아역인)
頭上有天多苦雨(두상유천다고우)
眼前無地不腥塵(안전무지불성진)
經來夏蝎飢還毒(경래하갈기환독)
忍復秋蚊晚更新(인부추문만갱신)
欲問療貧蘇困藥(욕문요빈소곤약)
東風一夜萬家春(동풍일야만가춘)

웃고 우는 것도 정과 진실에 맡기지 못하지만
죽음 싫고 삶이 기쁜 것은 나도 역시 사람이지
머리 위 하늘이 있어도 괴로운 비만 많고
눈앞의 땅에는 비린내 나는 먼지 아님이 없다
여름 지나노라 빈대 굶주려 오히려 독기 오르고
차마 다시 가을 모기는 저녁이면 또 새롭구나
가난 치료 곤궁 회생의 약을 물으려 한다면
봄 바람 한 밤에 일만 집의 봄이라네.

歐西興亞東
百戰成功地
萬國赤焰中
一身白雲上

밴프릿장군을위해

밴프릿장군을 위해

一身白雲上(일신백운상) 흰 구름 위로 떠 있는 몸으로
萬國赤焰中(만국적염중) 온갖 나라 붉은 불길 속에 있어
百戰成功地(백전성공지) 모든 싸움에 성공한 처지이니
歐西與亞東(구서여아동) 서쪽에는 구라파 동쪽에는 아시아.

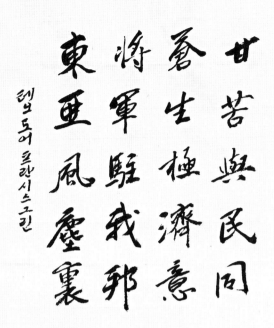

테오도어 프란시스 그린

東亞風塵裏(동아풍진리) 동아시아 풍진 전란 속
將軍駐我邦(장군주아방) 장군은 우리나라에 주재하여
蒼生極濟意(창생극제의) 어린 민생을 구할 극진한 의지
甘苦與民同(감고여민동) 생사고락을 민중과 함께하시네.

해리 띄 펠트 제독

元戎鎭東亞(원융진동아)　　　제독으로 동아시아 진정시켜
友國盡歡迎(우국진환영)　　　우방 국가들 모두가 다 환영하오
今日新年賀(금일신년하)　　　오늘 이 새해의 하례식은
凱歌頌太平(개가송태평)　　　개선의 노래로 태평을 찬송하오.

離家事作客
助我復興功
赤禍風塵裏
艱危與衆同

헤롤드 이 이스트롯

헤롤드 이 이스트롯

離家事作客(이가사작객) 집을 떠난 사정은 손님인데
助我復興功(조아부흥공) 우리의 다시 일어나는 일 도우셔
赤禍風塵裏(적화풍진리) 붉은 악마의 전란 속에서
艱危與衆同(간위여중동) 위험 가난을 민중과 함께 하시네.

經濟日興隆
賴君調整策
聯邦防禦同
共匪橫行際

월리암이원

월리암 이원

共匪橫行際(공비횡행제)
聯邦防禦同(연방방어동)
賴君調整策(뢰군조정책)
經濟日興隆(경제일흥륭)

공산당 비적들 횡행하는 때에
국제연맹의 우방 방어를 함께하여
당신들의 조정하는 정책에 힘입어
나라 살림이 날로 일어나 솟는구려

·
주
석

1) 赤松(적송): 赤松子(적송자)를 말함. 赤松子(적송자)는 晉代 (진대)에 도를 터득하여 신선이 되었다는 皇初平(황초평). 황 초평이 15세에 양을 치러 나갔다가 도사에 이끌려 金華山(금 화산)에 들어 40여년을 수도하며 집을 찾지 않았다. 형 初起 (초기)가 찾아나갔다가 도사를 만나 양을 어찌했느냐 하니, 바위를 가리키며 양이 되라 하여 수천 마리의 양이 되었다. 初起(초기)도 함께 신선이 되어 송진이나 伏苓(복령)을 먹으 며 5백세를 살았다 함.

2) 靑白(청백): 晉(진)의 阮籍(완적)이 푸른 눈동자 흰 눈동자를 하니, 예속의 선비를 보면 흰 눈동자로 보고, 초탈한 선비를 보면 푸른 눈동자를 했다. 그래서 "白眼視(백안시)"가 자신과 맞지 않는 이에 대한 질시를 의미한다.

3) 蓽蓬(필봉): 蓬蓽(봉필). 蓬門蓽戶(봉문필호)의 약칭. 쑥대의 출입문이나 나무 가지의 사립문으로 빈한한 이를 지칭하는 말.

4) 稂莠(랑유): 가라지 풀. 곡식에 해가 되는 풀. 사람살이에 해 가 되는 이를 비유하는 말.

5) 四窮(사궁): 나라 안에는 어려운 부류가 4이니, 어려서 아비 없는 고아(孤), 늙어서 자식 없는 고독(獨), 늙어서 아내 없는 홀어미(寡), 늙어서 아내 없는 홀아비(鰥).

6) 이 구의 내용적 의미는 분명하지 않음.

7) 孟嘗君(맹상군)이 닭 울음을 흉내내는 문객의 힘으로 秦(진) 의 국경을 벗어난 故事(고사). "鷄鳴狗盜(계명구도)"

8) 太行(태행): 산 이름, 太行山(태행산).

9) 梁苑(량원): 梁苑(량원). 西漢(서한)의 梁孝王(량효왕)의 東苑 (동원).

10) 唐虞(당우): 唐(당)은 堯(요)임금의 國號(국호), 虞(우)는 舜 (순)임금의 國號(국호).

11) 劃地(획지): 요순시대에는 땅에다 줄을 그어 죄인을 수용했 다 함.

12) 伊傅(이부): 殷(은)나라의 건국을 도운 두 현신 伊尹(이윤)과 傅說(열).

13) 鷄鳴(계명): 孟嘗君(맹상군)이 닭 울음을 흉내내는 문객의 힘으로 秦(진)의 국경을 벗어난 故事(고사). "鷄鳴狗盜(계명 구도)"

14) 劉子醉(류자취): 劉伶(류령)이 취하다. 劉伶(류령)의 〈酒德 頌(주덕송)〉이 술의 예찬으로 유명하여, 유령이 술을 즐긴 것으로 알려져 있다.

15) 屈君醒(굴군성): 屈原(굴원)이 깨다. 굴원의 〈漁父詞(어부 사)〉에 《衆人皆醉我獨醒(중인개취아독성)》이라 함이 있다.

16) 耕藍(경남): 藍田(남전)에 밭갈다. 남전은 옥이 많은 곳이다. 그래서 "藍田生玉(남전생옥)"이라 한다.

17) 菜色(채색): 굶주려서 얼굴 빛이 누렇게 뜬 것. 菜毒(채독) 들었다 한다. 또는 浮黃(부황) 들렸다고도 한다.

18) 太公(태공): 周(주)의 武王(무왕)을 도와 천하를 통일한 呂尙 (려상). 성이 姜(강)이고 문왕의 스승으로 太公望(태공망) 師 尙父(사상부)라 칭하여 흔히 姜太公(강태공)이라 한다.

19) 西子(서자): 춘추시대 越(월)의 미녀인 西施(서시). 월왕 句 踐(구천)이 회계에서 패하자, 오왕 夫差(부차)에게 서시를 헌납하여 오왕이 미녀에게 빠져 정사를 돌보지 못하게 하려 했다 함. 서시가 워낙 미인이니 이웃들이 시샘하여 서시가

배가 아파 찡그리면 그 찡그림이 아름다운 것으로 알고 사 람들이 모두 찡그렸다 하여 '西施之顰(서시지빈)'이라 한다.

20) 六鷄(륙계): 전국시대 蘇秦(소진)이 6 개국을 연합하여 秦 (진)나라에 대항했던 사실을 비유로 인용한 말.

21) 肩摩(견마): 어깨와 어깨가 서로 부딪힘. 사람이 많이 지나 감을 형용하는 말. 肩摩袂接(견마몌접).

22) 靑(청)瑣: 皇宮(황궁)의 창문에 청색으로 둘린 꽃 무늬 장 식. 따라서 宮廷(궁정)을 일컬음.

23) 鵷列(원열): 조정 신하의 행렬을 말함.

24) 紫禁(자금): 궁궐을 말함. 紫微苑(자미원)으로 황제의 거처 로 비유했기 때문이다.

25) 少一(소일): 하나가 적다. 객지에 나간 친구를 생각하며 지 금 이 자리에 없음을 말함.

26) 九鼎(구정): 전설에 하나라 우(禹)임금이 솥 9을 만들어 천하를 상징했다 하여, 무거운 물건의 비유로도 쓴다.

27) 火流(화류): 流火(유화). 《詩經(시경)》 豳風(빈풍)에 七月流 火(칠월유화) 九月授衣(구월수의)라 함이 있어, 칠월을 통칭 하는 말이다. 火(화)는 心星(심성)으로 이 별이 흘러 서쪽으 로 가면 가장 더운 계절이라 한다.

28) 槐安(괴안): 槐安夢(괴안몽). 唐(당)의 淳于棼(순우분)이 괴 수나무 남쪽 가지 아래 누웠더니 꿈에 槐安國(괴안국)에 가 서 왕의 딸을 취하여 南柯郡(남가군)의 태수가 되어 영화를 잘 누리었는데 깨어 보니 괴수나무 아래 큰 개미 집이 있었 다는 고사.

29) 杞國(기국): 杞國憂(기국우). 杞憂(기우). 杞國(기국)의 사람 이 하늘이 무너지면 어쩌느냐고 걱정했다 해서, 쓸데 없는 걱정을 '杞憂(기우)'라 한다.

30) 屠龍(도용): 뛰어난 기술을 쓸 곳이 없음을 비유하는 말. 〈列禦寇(열어구)〉에 朱泙漫(주평만)이 支離益(지이익)에게 용 잡는 법을 배워 천금의 집을 허비하고 3년에 기술이 이 루어졌으나 그 기능을 쓸 곳이 없었다 함이 있다.

31) 伯樂(백낙): 春秋時代(춘추시대) 秦穆公(진목공) 때 사람 성 은 孫(손), 이름은 陽(양). 말을 잘 알아보기로 이름났다. 그 래서 사물 선발의 안목에 일가견이 있는 이의 대명사가 되 었다.

32) 靑蓮(청연): 靑蓮居士(청연거사). 唐(당) 李白(이백)의 별호. 앞의 주 68 참조.

33) 魚涸轍(어학철): 涸轍鮒魚(학철부어)와 같음. 〈莊子(장자), 外物(외물)〉에 수레바퀴가 지나간 자리에 고인 물에 있는 붕어로 고단한 삶을 비유한 말이 있다.

34) 易水燕(역수연): 燕(연)나라의 〈易水歌(역수가)〉. 荊軻(형 가)가 燕(연)의 태자 丹(단)을 위하여 秦始皇(진시황)을 자 살하러 갈 때 단이 역수 가에서 전별을 했다. 이 때 高漸 離(고점이)가 비파를 타니 형가가 노래로 화답했다 "風蕭蕭 兮易水寒(풍소소혜역수한) 壯士一去不復還(장사일거혜 부복환)"이라 하여, 후인이 이를 〈易水歌(역수가)〉라 칭했 다.

35) 小魯東山復泰山: 孔子가 동산에 올라서는 魯나라가 적다 여 기고 태산에 올라서는 천하가 적다고 한 적이 있다.

36) 火棗(화조): 전설 속에 신선 과일. 먹으면 날개 돋아 날 수 있다 함.

272

37) 玉帛(옥백): 고대에 제후들이 회합할 때는 옥백의 예물을 가지고 했다. 그래서 '玉帛(옥백)'이 화합을 의미한다.

38) 推己及人(추기급인): 나의 처지를 미루어 남을 이해한다. 孔子(공자)가 仁(인)은 忠(충)과 恕(서)를 실행하는 것이라 하고, 서를 설멸할 때에 "推己及人(추기급인)"이라 했다. 곧 용서란 나의 마음으로 남의 마음을 이해하는 것이다.

39) 虧一簣(휴일궤): 爲山九仞功虧一簣(위산구인공휴일궤)라 함이 있다. 9 길의 산을 쌓다가도 정상의 마지막 한 무더기의 흙을 얹지 않아 무효가 된다. 有終(유종)의 美(미)를 갖추지 못함을 경계하는 말이다.

40) 五湖(오호): 春秋(춘추)시대 越(월)의 范蠡(범려)가 越王(월왕)을 도와 吳(오)국을 멸망시키고, 은퇴하여 작은배 를 타고 오호에 노닐다.

41) 南昌(남창): 땅 이름. 滕王閣(등왕각)이 있는 곳. 唐(당) 高祖(고조)의 아들 元嬰(원영)이 洪州刺史(홍주자사)가 되어 누각을 짓고 등왕각이라 했다. 문사들을 불러 시회를 하며 서를 쓰게 했는데, 그 때 王勃(왕발)이 가장 어린 나이로 바람에 불리는 범선의 힘으로 그 자리에 다다라 주위를 노라게 한 서를 썼다. 그것이 유명한 〈滕王閣詩序(등왕각시서)〉이다. 그 서두가 "南昌故郡(남창고군) 洪都新府(홍도신부)"라 함이다.

42) 藺相如(인상여)(인상여): 전국시대 趙(조)(조)의 대부. 秦(진)(진)과의 접전에 공이 있어 上卿(상경)(상경)이 되니, 당시의 재상 廉頗(염파)(염파)의 위에 있게 되었다. 염파가 이를 못 마땅히 여겨 욕보이겠다 하니, 인상여는 조회에도 참석하지 않고 염파를 피했다. 부하들이 비겁한 일이라 여기니, 인상여는 "나는 나라의 급한 일을 우선으로 하고 사사로운 원한은 뒤로한다(吾先國家之急(오선국가지급) 而後私讐也(이후사수야))" 하였다. 이 말을 들은 염파는 자신이 사죄하고 둘은 목숨을 나누는 친구가 되었다.

43) 六郎(육낭): 唐(당)의 張昌宗(장창종). 형제간의 서열이 6째이어서 '六郎(육낭)'이라 함. 장창종이 용모가 뛰어나 임금의 총애를 받았다. 楊再思(양재사)가 아첨하여 "사람들은 육랑의 얼굴이 연꽃 같다 하나, 나는 연꽃이 육랑을 닮았지 육랑이 연꽃 같은 것이 아니다" 하였다.

44) 靑衣(청의): 푸른 옷이나 검정 옷을 입은 사람. 侍女(시여), 宮女(궁여) 또는 侍童(시동)이나 婢女(비여)를 지칭함.

45) 靑蓮(청연): 靑蓮居士(청연거사). 唐(당) 李白(이백)의 별호.

46) 采石(채석): 采石江(채석강). 李白(이백)이 물에 비친 달을 건지러 간다하여, 빠져 죽었다고 전해지는 곳.

47) 太乙(태을): 太一(태일): 道家(도가)에서 이르는 "道(도)". 우주 만물의 본원.

48) 七尺(칠척): 七尺軀(칠척구). 고대에 成人(성인)의 體軀(체구)로 인용되는 말.

49) 太液(태액): 太液池(태액지). 漢(한)나라와 唐(당)나라의 궁중에 있던 연못 이름.

50) 霓裳曲(예상곡): 霓裳羽衣曲(예상우의곡). 唐(당)의 玄宗(현종)이 월궁선녀와 놀고 돌아와 지었다는 악곡의 이름. 霓裳(예상)'이 원래 신선의 옷을 의미하니, 신선은 구름으로 옷을 삼는다 함에서 유래됨.

51) 陸郎(육낭): 南朝(남조)의 陳后主(진후주)의 寵臣(총신)이었던 陸瑜(육유).

52) 龍山(용산): 龍山落帽(용산낙모)의 고사. 〈晉書(진서), 孟嘉傳(맹가전)〉에 맹가가 桓溫(환온)의 참군이 되었는데, 온이 그를 매우 사랑했다. 9월 9일에 온이 龍山(용산)에서 잔치를 베풀었는데 그 때 바람이 불어 맹가의 모자가 날렸으나 맹가는 그것을 모르고 변소에 간 사이에 孫盛(손성)이 글을 지어 비웃으며 맹가의 자리에 앉았다. 맹가가 돌아와 그것을 보고는 답으로 글을 지은 문장이 유명하여, 그 후로 '龍山落帽(용산낙모)'가 重陽節(중양절)의 故事(고사)가 되었다.

53) 栗里(율리): 땅 이름. 중국 江西省(강서성) 九江市(구강시) 서남에 있다. 晉(진)의 陶潛(도잠)이 여기에서 살았다. 도잠의 《歸去來辭(귀거래사)》에 "三徑就荒(삼경취황) 松菊猶存(송국유존)(3 길이 거칠어졌으나 소나무 국화는 오히려 남아 있다.")함이 있다.

54) 玉局(옥국): 道觀(도관)의 별칭. 전설에 老子(노자)가 여기에서 강경했다 함.

55) 趙姬(조희): 趙后(조후), 趙飛燕(조비연). 漢(한)의 成帝(성제)의 후비. 가무를 잘하고 몸이 가벼워 나는 제비 같다 하여 飛燕(비연)이라 한다. 자신의 여동생 昭儀(소의)의 미모를 몹시 질투했다.

56) 白帝城(백제성): 옛 성의 이름. 중국 四川省(사천성) 奉節縣(봉절현) 瞿塘峽(구당협)에 있다.

57) 文君(문군): 시문을 잘했던 卓文君(탁문군)으로 司馬相如(사마상여)의 부인이 되었다.

58) 太白(태백): 太白星(태백성). 또는 長庚星(장경성). 초저녁에 서쪽 하늘에 보인다.

59) 山陰訪友(산음방우): 王徽之(왕휘지)가 山陰(산음)에 사는 친구 戴奎(대규)를 찾았던 고사. 왕휘지가 하루는 밤에 눈이 많이 내리니 갑작이 剡州(섬주)에 있는 戴逵(대규)가 그리워져 배를 타고 찾아가 대규의 숙소에 거의 다 이르러서는 돌아오고 말았다. 사람들이 그 까닭을 물으니, "내가 흥이 나서 찾았다가 흥이 다했으니 돌아왔는데 꼭 대규를 보아야 하느냐(吾本乘興而行(오본승흥이행) 興盡而返(흥진이반) 何必見戴(하필견대))" 하였다. 그 후로 '山陰乘興(산음승흥)'을 친구를 방문함을 말한다.

60) 薄言(박언): 薄(박)과 言(언)이 모두 허자인 助詞(조사).

61) 羞(수): 원문의 羞(수)는 혹 愁(수)의 잘못이 아닐 지

62) 龍眠(용면): 宋代(송대)의 유명한 화가인 李公麟(이공인)의 별호.

63) 爛柯(난가): 앞의 주 14 참조.

64) 瑤池(요지): 고대 전설 중의 崑崙山(곤윤산) 위에 있는 못으로, 西王母(서왕모)가 살았다 함. 穆天子(목천자)가 서왕모를 여기서 마지해 술잔을 주고 받았다 함.

65) 彈鋏(탄협): 어렵게 살아 벼슬을 구하는 마음을 이르는 말. 齊(제)나라에 馮諼(풍훤)이라는 이가 있었는데, 孟嘗君(맹상군)이 나그네 대접을 잘한다는 말을 듣고 찾아갔다. 맹상군이 잘하는 것이 무엇이냐 물으매, 아무 능력이 없다 하여, 그저 먹고 지내게 했다. 하루는 칼(鋏(협))을 치면서(彈(탄)) "긴 칼을 가지고 왔는데 반찬은 고기가 없다"하고, 또 "긴 칼을 가지고 왔는데 수레가 없다"하여, 수레도 주었으

나, 끝내는 "긴 칼을 가지고 왔는데 집이 없구나" 하여, 그가 노모가 있는 것을 알고 그에게 집을 주었다 한다. 그래서 "彈鋏(탄협)"이 가난을 위해 벼슬을 구하는 고사가 되었다. 〈戰國策(전국책)〉

66) 杞國慮(기국려): 杞憂(기우). 杞國(기국)의 사람이 하늘이 무너지면 어쩌냐고 걱정했다 해서, 쓸데 없는 걱정을 '杞憂(기우)'라 한다.

67) 雲樹(운수): 雲樹之思(운수지사). 멀리 떨어진 친구의 생각. 唐(당) 杜甫(두보)의 〈春日憶李白(춘일억이백)〉시에 "渭北春天樹(위북춘천수) 江東日暮雲(강동일모운)(위수 북쪽엔 봄 하늘의 나무요 장강 동쪽엔 해 저녁의 구름이네)"라 함에서 유래함.

68) 賈傅(가부): 漢(한)의 賈誼(가의). 앞의 주 33 참조.

69) 蘇郎(소낭): 漢(한)나라의 蘇武(소무), 자는 子卿(자경). 중랑장으로 匈奴(흉노)에 사신으로 갔다가, 單于(단우)에게 잡혀 항복을 요구하나 거절하였다. 굴에 가두고 음식을 주지 않으니 깃발을 뜯어 눈에 섞어 먹었다. 북해의 사람 없는 곳으로 쫓아 산양을 기르게 하나, 지조를 지켜 굴하지 않았다. 匈奴(흉노)에 감금되어 19년만에 昭帝(소제) 때 漢(한)이 匈奴(흉노)와 화친하고서야 풀려났다. 宣帝(선제) 때 內關侯(내관후)로 봉하고 麒麟閣(기린각)에 새겨졌다.

70) 玉宇(옥우): 전설 속의 하느님이나 신선의 주소. 또는 太虛(태허) 空中(공중).

71) 逢陵(봉릉): 李陵(이능)을 만나다. 漢(한)나라의 이릉은 흉노와의 전쟁에서 힘이 다하여 포로가 되어 흉노에서 20연년을 살다 죽었다. 蘇武(소무)는 흉노에게 잡혔으나 의지를 굽히지 않아 北海(북해)로 양치기로 보내졌어도 굶으면서 끝내 절개를 지켜 18 년만에 돌아왔다. 이 시구는 이 사실을 인용한 것이다.

72) 訪戴(방대): 戴奎(대규)를 찾아가다. 앞의 주 6 참조.

73) 峨洋(아양): 伯牙(백아)가 거문고를 타면 鍾子期(종자기)가 듣고서는 ㄱ 곡에 대하여, 산이 높고높기(峨峨(아아)) 바다가 洋洋(양양)하다 하였다. 이렇듯 백아의 음악적 심기를 알아주는 종자기가 죽으매, 백아는 거문고 줄을 끊었다 한다.

74) 離婁(이루): 고대 전설 속에 시력이 유독 밝았던 사람.

75) 慈航(자항): 仁慈(인자)한 항해. 불교에서 보살이 자비의 마음으로 사람을 구제하는 것이 배로 사람을 건네는 것과 같다 하여 이르는 말.

76) 본 시 전편의 의미는 和氏(화씨)가 楚王(초왕)에게 璞玉(박옥)을 헌납한 고사의 인용이다. 춘추시대 초나라 사람 卞和(변화)가 보배 옥을 얻어 초의 厲王(려왕)에게 바쳤으나 무고인의 속임으로 인해 헌납되지 않고, 무왕이 즉위하자 또 바쳤지만, 또 거절되며 왕을 속인다 하여 발을 잘렸다(刖足(월족)). 문왕이 즉위하자 변화는 박옥을 안고 荊山(형산) 아래에서 통곡하였다. 문왕이 사연을 듣고 박옥을 갈아 보옥을 얻었다. 그래서 "獻玉(헌옥)"을 군주나 국가에 인재를 바치는 고사로 쓰인다.

77) 荊刀漸筑(형도점축): 전국시대 燕(연)의 荊軻(형가)의 칼과 高漸離(고점리)의 筑(축)비파. 형가와 고점리가 매우 친하여 고점리가 거리에서 축비파를 타면 형가는 노래 불렀다. 형가가 진시황을 살해하려다 실패하자 고점리가 축비파 속

에다 납을 저장하여 진시황을 치려 하다가 그도 실패하여 사형되었다.

78) 鷹蒼(응창): 보라매의 푸른 날개. 蒼鷹(창응)이 정직 불굴의 관리에 비유된다.

79) 烏白(오백): 까마귀 희어지다. 성사될 수 없는 일의 비유.

80) 錦城(금성): 錦石(금석) 俞鎭九(유진구)를 지칭함인 듯.

81) 木牛(목우): 고대의 일종의 운송기구. 諸葛亮(제갈량)이 이 목우를 만들어 운반했다 함.

82) 望夫(망부): 望夫石(망부석). 옛날에 여인이 남편을 기다리다 지쳐서 化石(화석)인 바위가 되었다.

83) 女媧(여왜): 중국의 신화 전설에서 인류의 시조, 伏義氏(복희씨)와 남매간으로 결혼하여 부부가 되어 인류를 생산했다 함. 그 당시 하늘의 한 곳이 무너져 여왜가 오색의 돌을 다듬어 보충했다 함. "女媧補天(여왜보천)".

84) 嬴帝(영제): 秦始皇(진시황). 성이 嬴(영)씨요 이름이 政(정)이다.

85) 他山(타산): 他山之石(타산지석). 타산의 돌은 옥을 다듬을 수 있다 하여, 자신을 연마하되, 밖의 힘을 빌려서 성취함을 비유하는 말이다.

86) 酈生(괴생): 李相(이상): 둘 다 미상.

87) 潁川(영천): 물 이름. 堯(요)임금 시대에 巢父(소부)와 許由(허유) 두 은사가 있는데, 요임금이 허유에게 천하를 맡아달라 하니, 영천에 가 귀를 씻었다. 소부는 소에 물을 먹이다가 이를 보고는 그 물을 먹일 수 없다 하여 소를 상류로 끌고 가 먹였다. 潁川洗耳(영천세이).

88) 羊易梁王(양역양왕): 梁(양)나라의 惠王(혜왕)이 소와 양을 바꾼 고사. 도살장으로 끌려 가는 소를 차마 볼 수가 없어서, 자신이 보지 않은 양으로 바꾸라 한 일이 있다. 孟子(맹자)는 이 사실이 바로 임금이 백성의 어려움을 가엽게 볼 수 있는 인자한 마음의 본바탕이라 했다.

89) 齊將(제장): 제나라 장수 田單(전단)을 말함. 齊(제)나라가 燕(연)나라와 대치되어 있을 때, 전단이 장군으로 연나라가 해이한 틈을 타서 땔감을 실린 소에다 불을 질러 공격하여 제나라가 잃은 70 여성을 되찾았다.

90) 武侯(무후): 諸葛亮(제갈량)의 시호.

91) 蜩(조): 蜩(조)는 궁뱅이인데, 본 시의 내용은 벼룩을 읊은 것 같으니, 혹 蚤(조)(벼룩 조)자의 잘못이 아닌가.

92) 雀羅(작나): 참새 잡는 그물. 가난한 집을 형용하는 말로 인용됨이 상례이다.

93) 炎凉(염양): 炎凉世態(염양세태). 권세에 붙닫고 빈한을 멸시하는 경박한 세태. 더우면 물러나고 추우면 몰려드는 것으로 비유됨이다.

94) 秦晉(진진): 春秋(춘추)시대에 秦(진)나라와 晉(진)나라가 대대로 혼인을 하여, 후대에 두 씨족의 결혼적 우의를 이르는 말이 되다. "秦晉之好(진진지호)"

95) 魯滕(노등): 魯(노)나라와 滕(등)나라. 이 2 나라는 周(주)에서 분봉한 작은 나라임.

96) 旋蓬(선봉): 바람 따라 날리는 쑥대풀. 쉬운 일에 비유된다.

97) 紫芝(자지): 紫芝曲(자지곡). 秦(진)나라 말년에 東園公(동원공), 綺里季(기리계), 夏黃公(하황공), 甪里先生(록리선생)이 난세를 피하여 은거하면서 商山四皓(상산사호)라 하

274

면서 이 노래를 지었다. "漠漠商洛(막막상낙) 深谷威吏(심곡위이) 曄曄紫芝(엽엽자지) 可以饒飢(가이요기) 皇農邈遠(황농막원) 余將女歸(여장안귀) 駟馬高蓋(사마고개) 其憂甚大(기우심대) 富貴而畏人(부귀이외인) 不若貧賤而輕世(부야빈천이경세)"라 하였다.

98) 太液(태액): 太液池(태액지). 위의 주72 참조.

99) 綠林(녹림): 도적으로 인유되는 말이다. 산 속에서 사람을 불러모아 무리를 지어 훔치기 때문에 이르는 말이다. 여기서는 쥐를 일종의 도둑으로 인식하기 위한 수사법인 듯하다.

100) 河淸(하청): 황하수 맑다. 황하는 항상 흐리기 때문에 옛 사람들이 이 물이 맑으면 상서의 징조라 하여 황하 맑기를 송축의 의미로 찬송하였다.

101) 蓬壺(봉호): 삼신산의 蓬萊山(봉래산).

102) 慈航(자항): 仁慈(인자)한 항해. 불교에서 보살이 자비의 마음으로 사람을 구제하는 것이 배로 사람을 건네는 것과 같다 하여 이르는 말. 앞의 주 86 참조.

103) 白雲謠(백운요): 신화에서 西王母(서왕모)가 周穆王(주목왕)을 위해서 지어 바쳤다는 노래. "白雲在天(백운재천) 山陵自出(산능자출) 道里悠遠(도리유원) 山川間之(산천간지) 將子無死(장자무사) 尙能復來(상능복래)(흰 구름은 하늘에 있어 산 위에서도 절로 나오나, 길은 멀고 멀어 산과 강이 가로 막다. 장차 당신은 죽지 말아야 오히려 다시 올 수 있지)".

104) 懸河(현하): 놀리가 정연하고 언변이 유창한 이의 비유로 쓰임.

105) 銅駝(동타): 동으로 만든 낙타를 궁문 옆에 세워서, 銅駝(동타)가 궁정을 의미한다. 晉(진)나라 때 索靖(색정)이 시사를 예견하는 안식이 있어, 천하가 어지러울 것을 미리 알고는 궁문의 동타를 가리키며 탄식하되 "마침 네가 가시 숲에 있음을 본다"하였다. 그 후로 "銅駝荊棘(동타형극)"이 국가의 멸망 또는 종족의 파멸을 지칭하게 되었다.

106) 曹蕭(조섭): 未詳(미상).

107) 牧頗(목파): 전국시대 趙(조)나라의 명장인 李牧(이목)과 廉頗(염파).

108) 赤子房(적자방): 赤(적)은 상고시대의 신선이라 전하는 赤松子(적송자). 子房(자방)은 漢(한)의 張良(장량). 장량의 자가 자방.

109) 三閭(삼여): 楚(초)의 屈原(굴원). 三閭大夫(삼여대부)라 하여 이르는말.

110) 七里(칠리): 七里灘(칠리탄). 漢(한)의 嚴光(엄광)이 武帝(무제)와 어려서의 친구인데 무제로 등극하자, 富春山(부춘산)의 칠리탄에 숨어 낚시하였다.

111) 無周(무주): 莊周(장주)가 없다. 장자가 꿈에 나비가 되어 즐거이 놀다 깨니, 다시 자신인 장주라는 고사의 내용을 은유하여, 나비가 되지 못하고 고정된 꽃이 되었음을 아쉬워 하는 의취인듯.

112) 西子(서자): 춘추시대 越(월)의 미녀인 西施(서시). 월왕 句踐(구천)이 회계에서 패하자, 오왕 夫差(부차)에게 서시를 헌납하여 오왕이 미녀에게 빠져 정사를 돌보지 못하게 하려 했다 함. 서시가 워낙 미인이니 이웃들이 시샘하여 서

시가 배가 아파 찡그리면 그 찡그림이 아름다운 것으로 알고 사람들이 모두 찡그렸다 하여 '西施之嚬(서시지빈)'이라 한다. 앞의 주8 참조.

113) 范(범): 越(월)의 范蠡(범려). 越王(월왕) 句踐(구천)을 도와, 吳(오)를 멸망시킨 뒤 성명을 鴟夷子皮(치이자피)라고 치고 강호에 노닐었다. 范蠡泛湖(범려범호).

114) 商(상): 商鞅(상앙). 원 이름은 公孫軼(공손앙). 전국시대 衛(위)의 사람. 刑名家(형명가). 變法(변법)의 법령을 제정해 井田制(정전제)를 폐지하고 세법을 개정했다. 商(상)의 15읍에 봉해져 商君(상군)이라 한다.

115) 擇牛羊(택우양): 孟子(맹자)가 齊宣王(제선왕)이 천제의 희생물로 끌려 가는 소를 보고 양으로 바꾸라 했다는 말을 듣고, "백성들은 작은 양을 택했다고 하나 나는 왕이 눈으로 보지 않은 양을 선택했다 생각하오. 이것이 차마 못하는 不仁之心(부인지심)의 仁(인)이요"라 한 말이 있다.

116) 峨羊(아양): 伯牙(백아)가 거문고를 타면 鍾子期(종자기)가 듣고서는 그 곡에 대하여, 산이 높고높고(峨峨(아아)) 바다가 洋洋(양양)하다 하였다. 이렇듯 백아의 음악적 심기를 알아주는 종자기가 죽으매, 백아는 거문고 줄을 끊었다 한다. 앞의 주 82 참조.

117) 이 시구는 舜(순)임금의 음악적 교화를 인유한 것이다. 순임금이 지었다는 악곡에 〈南風歌(남풍가)〉가 있는데, 그 가사에 "南風之薰兮(남풍지훈혜) 可以解吾民之慍兮(가이해오민지온혜) 南風之時兮(남풍지시혜) 可以阜吾民之財兮(가이부오민지재혜)(남풍의 훈훈함이여 우리 백성의 답답함을 풀어 줄 수 있고, 남풍의 계절됨이여 우리 백성의 재물을 모을 수 있구나)"함이 있다. 또 순임금의 음악이 '韶(소)'인데. 그 음악의 설명에 "韶簫九成(소소구성) 鳳凰來儀(봉황래의)(소소의 음악이 다 이루어지매 봉황이 와서 거동하도다)"함이 있다.

118) 臥龍(와룡): 諸葛亮(제갈양).

119) 焦尾(초미): 焦尾琴(초미금). 後漢(후한)의 蔡邕(채옹)이 오동나무 타는 소리가 강렬함을 듣고, 저것이 바로 좋은 재목이라 하여 불을 끄고 남은 부분으로 거문고를 만들었는데 매우 훌륭한 거문고였다. 그 거문고에 불타던 흔적이 남아 "초미금"이라 했다.

120) 梅蘇(매소): 매실을 주 원료로 한 고급 식료품.

121) 舊杖(구장): 묵은 지팡이로는 의미가 통하지를 않으니, 杖(장)이 裝(장)의 오기가 아닐까. 묵은 旅裝(려장)이라 하면 의미 연결에 무리가 없기 때문이다.

122) 金谷(금곡): 晉(진)나라 큰 부자였던 石崇(석숭)의 金谷園(금곡원)을 말함. 석숭이 金谷園(금곡원)에 손님을 모아 놓고 술을 마시면서 시를 짓게 하고 시를 짓지 못하면 벌주 삼배를 마시게 했다는 金谷酒數(금곡주수)의 고사가 유명함.

123) 峴山碑(현산비): 晉(진)의 羊祜(양호)가 荊州都督(형주도독)으로 襄陽(양양)에 주둔했다가 죽으니, 그 部屬(부속)들이 峴山(현산)의 양호가 노닌 곳에 비석을 세우고, 해마다 제사하였다. 보는 이들이 감격하여 눈물을 흘리어 墮淚碑(타누비)란 이름을 얻게 되었다.

124) 太乙(태을): 太一(태일): 道家(도가)에서 이르는 "道(도)".

우주 만물의 본원.

125) 軒轅(헌원): 전설 중의 고대의 제왕인 黃帝(황제)를 말하
여 신성시한다.

126) 蘭亭(난정): 정자의 이름. 晉(진)의 王羲之(왕희지)가 이
정자에 여러 문인들과 모여 지은 〈蘭亭集序(난정집서)〉가
글과 글씨가 다 아름다우나, 특히 글씨로 널리 알려졌다.

127) 赭衣(자의): 고대의 수의. 또는 죄수. 황토로 물들여 만들
었기 때문에 그렇게 부름.

128) 康衢(강구): 堯(요)임금이 자신의 치적에 대한 여론을 들
으려, 변복으로 거닐었던 거리가 康衢(강구)이다. 이 때
백성들이 부른 노래가 〈擊壤歌(격양가)〉이다. 이를 〈康衢
謠(강구요)〉라고도 한다.

129) 生陽(생양): 24 季節(계절)에서 冬至(동지)에는 一陽(일
양)이 돋기 시작한다(一陽始生(일양시생)고 한다.

130) 이 구에는 伯牙(백아)와 鍾子期(종자기)의 고사적 의미가
함축되었다. 伯牙(백아)가 거문고를 타면 鍾子期(종자기)
가 듣고서는 그 곡에 대하여, 산이 높고높고(峨峨(아아))
바다가 洋洋(양양)하다 하였다.

131) 陽關(양관): 樂府(낙부)의 曲名(곡명). 唐(당)의 王維(왕유)
의 〈送人使安西(송인사안서)〉시에 "渭城朝雨浥輕塵(위성
조우읍경진) 客舍靑靑柳色新(객사청청유색신) 勸君更進一
杯酒(권군경진일배주) 西出陽關無故人(서출양관무고인)"
이 뒷날 악부곡으로 편입되게 되었다.

132) 宗慤(종각): 南朝(남조) 宋(송)나라 사람. 어려서 형이 장
래 의지를 물으니 "큰 바람을 타고 만 리의 파랑을 격파하
기 원한다(願乘長風(원승장풍) 破萬里波(파만리파))"라 하
였다. 振武將軍(진무장군)이 되었다.

133) 子瞻(자첨): 宋(송) 蘇軾(소식)의 자. 호는 東坡(동파).

134) 髫髮(초발): 어린이의 늘어뜨린 머리. 인해서 소년을 지칭
함.

135) 野馬(야마): 아지랑이.

136) 寒郊瘦島(한교수도): 郊寒島瘦(교한도수). 郊(교)는 孟郊
(맹교)이고 島(도)는 賈島(가도)로, 둘 다 唐(당)의 시인이
다. 孟郊(맹교)의 시는 淸寒(청한)하고, 賈島(가도)의 시는
淸瘦(청수)하다 하여 함께 이르는 말이다.

137) 山陰(산음): 앞의 주6 참조.

138) 爛柯夢(난가몽): 南朝(남조)의 梁(양)의 任昉(임방)의 〈述
異記(술이기)〉에 "晉(진)나라 때 王質(왕질)이 나무를 베러
갔다가, 동자 몇 사람이 바둑을 두며 노래하는 것을 보고
있었다. 동자가 대추씨 같은 것 하나를 주어 먹고 나니,
배고픈 줄을 모르겠더라. 얼마 있다가 동자가 왜 안 가느
냐 하기에, 왕질이 일어나 도끼자루를 보니 다 썩었더라.
집으로 돌아와 보니 당시의 사람은 하나도 없었다" 함이
있다. 그 뒤로 "爛柯(난가)"를 세월의 빠름과 인사의 변천
을 이르는 말이 되었다.

139) 杜妻畵紙(두처화지): 아내가 종이에 바둑판을 그리다. 唐
(당) 杜甫(두보)의 〈江村(강촌)〉시에 "老妻畵紙爲棋局(노
처화지위기국) 稚子敲針作釣鉤(치자고침작조구)(늙은 아
내는 종이에 그려 바둑판을 만들고 어린 자식은 바늘을
두드려 낚시를 만들다)" 함이 있다.

140) 輸嬴(수영): 勝負(승부)와 같음.

141) 金蛇(금사): 번개빛으로 비유하기도 함.

142) 木豫(목예): 나무 원숭이란 의미인 듯. 豫(예)가 猶豫(유
예)의 豫(예)로 우유부단의 未決(미결)을 말하니, 여기서
도 앞의 金蛇(금사)와 대구로 나무 원숭이의 의아하여 결
정 못함을 말함인 듯.

143) 蠻蜀(만촉): 蠻觸(만촉). 작은 일로 다투는 것. 〈莊子(장
자), 則陽(칙양)〉에 "달팽이의 왼쪽 뿔에 있는 나라를 觸氏
(촉씨)라 하고, 달팽이의 오른쪽에 있는 나라를 蠻氏(만씨)
라 하는데 때때로 서로 땅 때문에 싸워서 시체가 수만이
나 되어 드디어 패하여 15일 뒤에야 돌아왔다(有國於蝸之
左角者(유국어와지좌각자) 曰觸氏(왈촉씨) 有國於蝸之右
角者(유국어와지우각자) 曰蠻氏(왈만씨) 時相與爭地而戰
(시상여쟁지이전) 伏尸數萬(복시수만) 逐北(수북) 旬有五
日而反(순유오일이반)"이라 하였다.

144) 宋襄(송양): 宋襄之仁(송양지인). 바보스러운 행동의 비
유. 宋(송)의 襄公(양공)이 楚(초)와 泓水(홍수)에서 싸우
게 되었는데, 강을 건너저 말고 진을 치자는 부하의 말을
듣지 않고, 의기만 세우다 패하여 세상의 비웃음을 샀다
는 고사.

145) 齊洲(제주): 齊州(제주)의 오기인 듯. 齊州(제주)는 九州(구
주)(천하)를 가즈런히 한다는 의미의 온 나라라는 의미임.

146) 九點(구점): 九點煙(구점연). 높은 곳에서 천하를 내려다
보면, 연기가 구주를 점찍은 듯하다.

147) 五家(오가): 5 가구. 고대에 동리 편제의 한 다위로 五家
(오가)를 一比(일비)라 함.

148) 爨桐(찬동): 오동나무를 태워 밥 짓다. 오동나무를 태우면
불타는 소리가 맑아 이 오동을 거문고 재료로 이용한다.
불타다 남은 오동으로 만든 거문고를 '焦尾琴(초미금)'이
라 하니, 타다 남아 끝이 불탄 흔적이 있다 하여 얻은 이
름이다.

149) 幼奇(유기): 幻奇(환기)의 오기인 듯. 환상적이고 기묘함.

150) 孟嘗出(맹상출): 孟嘗君(맹상군)이 국경을 벗어나다. 孟嘗
君(맹상군)의 문객이 3 천명이었는데, 그가 어려움을 당하
여 국외로 탈출하려 했는데, 그의 문객에 닭 울음을 잘 흉
내내는 이가 있어 새벽 닭 울음을 울어 새벽이 된 것으로
안 문지기가 관문을 열어서 피신했다. "鷄鳴狗盜(계명구
도)"라는 고사(故事)가 있다.

151) 季子(계자): 戰國(전국)새대의 蘇秦(소진)을 季子(계자)라
고도 한다. 蘇秦(소진)이 아직 뜻을 펴지 못하고 방황할 때
는 주변 사람이나 집안에서도 멸시하다가, 6 國(국)의 宰
相印(재상인)을 차고 나타나니 감히 쳐다보지도 못하였다.
소진이 형수에게 "왜 전에는 거만하더니 지금은 공손하오
(何前倨而後恭也(하전거이후공야))"하니 형수가 "막내께서
지위가 높고 돈이 많기 때문이요(見季子位高而金多也(견
계자위고이금다야)"라 하였다 한다. 앞의 주 9 참조.

152) 聽木(청목): 미상. 혹 木鷄(목계)를 듣다인가. 목계는 수양
이 깊어 남을 감복시키는 비유이다. 싸움을 잘하는 닭이
있는데, 나무로 만든 닭 같아서 다른 닭들은 보기만 해도
물러간다. 하여 덕이 있는 이는 사람들이 보기만 하여도
저절로 머리 숙임음으로 비유된 것이다. 〈莊子(장자), 達
生(달생)〉.

153) 作泥(작니): 미상. 술에 거나히 취한 것을 泥醉(니취)라 하니, 혹 대낮에 거나히 취했다는 뜻인가. 앞의 武侯(무후)는 諸葛亮(제갈양)의 시호이다.

154) 嚴七里(엄칠리): 東漢(동한)의 嚴光(엄광)을 말함. 자가 子陵(자릉). 엄광이 光武帝(광무제)와 어린시절의 친구이었는데 광무제가 황제로 즉위하자 숨어 나오지 않았다. 어렵게 그의 거처를 찾아 불러 드려 諫議大夫(간의대부)로 삼으나 굴하지 않고, 富春山(부춘산) 七里灘(칠리탄)으로 들어가 80 여 세로 생을 마쳤다.

155) 屈三閭(굴삼려): 楚(초)의 屈原(굴원). 三閭大夫(삼려대부)라 하여 이르는말.

156) 居諸(거제): 날자나 시간의 지남. 곧 세월. 〈詩經(시경), 邶風(패풍)〉에 "日居月諸(일거월제)(저) 胡迭而微(호질이미)"라 함에서 유래함.

157) 入郯(입담): 담으로 가다로 해석되나, 알 수 없다. 郯(담)은 옛 지명인데, 〈漢書(한서)〉에 "郯東海郡(담동해군)(담은 동해의 고을)"이라 함이 있으니, 혹 바다 가의 마을로 갔다는 말인가?

158) 適齊(적제): 齊(제)나라로 가다로 해석되는데, 내용은 알 수 없다.

159) 欸乃(애내): 뱃노래의 후렴구를 의성화한 표현. "어기여차" 등과 같이.

160) 賈生(가생): 漢(한)의 賈誼(가의). 20세에 문제에게 불려 博士(박사)가 되었으나, 대신들의 시기로 축출되어 長沙王(장사왕)의 太傅(태부)가 되기도 하고, 뒤에 梁(양)의 懷王(회왕)의 太傅(태부)가 되기도 했으나, 33세에 죽었다. 그래서 '賈長沙(가장사)' '賈太傅(가태부)'라 하고, 소년의 수재라 하여 '賈生(가생)'이라 한다.

161) 高陽(고양): 高陽酒徒(고양주도). 고양의 술군. 〈史記(사기), 酈生(력생) 陸賈列傳(육가열전)〉에 "漢(한)의 沛公(패공)이 군대를 끌고 陳留(진유)를 지나는데 酈生(력생)이 군문에 와서 패공을 알현하자 하니, 사자가 나와서 말하기를 '패공께서는 천하를 도모하는 일이 급하니 儒生(유생)을 접견할 사이가 없다'하였다. 이생은 눈을 부라리고 칼을 만지며 말하기를 '나는 고양 땅의 술꾼이지(高陽酒徒(고양주도)) 유생이 아니다.' 하였다." 그 뒤로 술을 즐기며 방탕불기한 사람을 지칭하는 말이 되었다.

162) 長揖(장읍): 양 손을 끼고 이마에서 배까지 내려 절 대신으로 행하는 예절. 漢(한)나라 高祖(고조)인 沛公(패공)이 의자에 걸터 앉아 두 여인에게 발을 씻게 할 때, 酈生(력생)이 절을 않고 長揖(장읍)을 하면서 "족하가 반드시 무도한 秦(진)을 칠 것이기에, 長者(장자)에게 구부려 절하는 것은 부당하다" 하였다. 〈漢書(한서), 高帝紀上(고제기상)〉.

163) 綠鴨(녹압): 綠頭鴨(녹두압). 머리부분이 녹색인 오리. 宋(송)의 李遠(이원)이 杭州刺史(항주자사)가 되어, 이 녹두압을 즐겨 귀한 손님이 와도 이 녹두압만으로 대접했다 함. 宋(송) 曾慥(증조)의 〈類說(유설), 語林(어임)〉.

164) 輪囷(윤균): 盤曲(반곡)의 모습. 또는 대단히 큰 모습.

165) 斬蛇劍(참사검): 뱀을 벤 칼. 漢(한)의 劉邦(유방)이 거사하기 전에 취하여 길을 가다가 큰 뱀을 만나 이에 칼을 뽑아 벤 일이 있다. 〈史記(사기), 高祖本紀(고조본기)〉.

166) 桑麻(상마): 뽕나무와 삼. 농경사회에서 衣生活(의생활)의 중요한 부분. 곧 농촌생활을 대칭하게 됨.

167) 戴翁(대옹): 戴奎(대규)를 말함. 王徽之(왕휘지)가 山陰(산음)에 사는 친구 戴奎(대규)를 찾았던 고사. 왕휘지가 하루는 밤에 눈이 많이 내리니 갑작이 剡州(섬주)에 있는 戴逵(대규)가 그리워져 배를 타고 찾아가 대규의 숙소에 거의 다 이르러서는 돌아오고 말았다. 사람들이 그 까닭을 물으니, "내가 흥이 나서 찾았다가 흥이 다했으니 돌아왔는데 꼭 대규를 보아야 하느냐(吾本乘興而行(오본승흥이행) 興盡而返(흥-진이반) 何必見戴(하필견대))" 하였다. 그 후로 '山陰乘興(산음승흥)'을 친구를 방문함을 말한다.

168) 宋玉(송옥): 전국시대 초(楚(초))나라 사람. 혹은 굴원(屈原(굴원))의 제자라 함. 유전되는 작품은 구변(九辯(구변))이 최고라 함.

태평양 물로 빚은
이승만의 시

2023년 3월 20일 초판인쇄
2023년 3월 26일 초판발행

정서 번역 : 이종찬
펴낸이 : 신동설
펴낸곳 : 도서출판 청미디어

신고번호 : 제2020-000017호
신고연월일 : 2001년 8월 1일
주소 : 경기 하남시 조정대로 150, 508호 (덕풍동, 아이테코)
전화 : (031)792-6404, 6605
팩스 : (031)790-0775
E-mail : sds1557@hanmail.net

편 집 : 고명석
디자인 : 정인숙
표 지 : 여혜영
지 원 : 박흥배
마케팅 : 박경인

※ 잘못된 책은 교환해 드리겠습니다.
※ 본 도서를 이용한 드라마, 영화, E-Book 등 상업에 관련된 행위는
 출판사의 허락을 받으시기 바랍니다.

정가 : 28,000원
ISBN : 979-11-87861-62-1 (03640)